U0056524

田口護分享 55 例
咖啡館創業成功故事

巴哈咖啡館　田口護

瑞昇文化

目錄

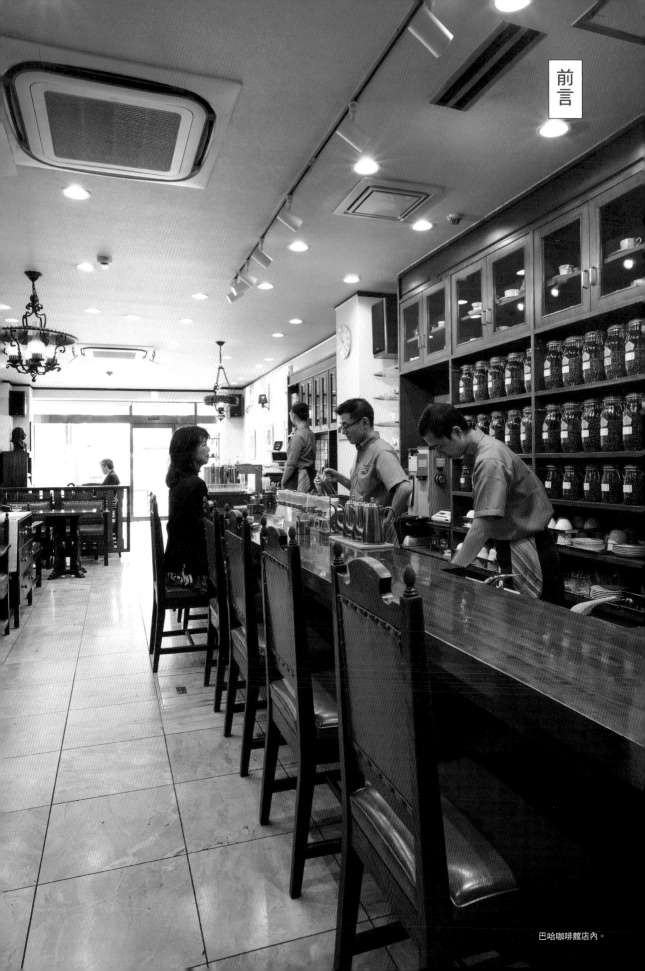

巴哈咖啡館店內。

本書是將《CAFERES》月刊（株式會社旭屋出版）中「社區集中型咖啡店」專欄，從 2015 年 2 月刊到 2017 年 12 月刊連載的文章，經過修改集結成冊。

我以前出過《咖啡飄香 100 年：咖啡之神田口護的永續經營哲學》這本書。在這本書中，我針對個人經營的咖啡店永續經營的根本技術，例如「咖啡店的職責」提出了建言。

「社區集中型咖啡店」的連載，可稱為《咖啡飄香 100 年：咖啡之神田口護的永續經營哲學》的實踐篇。巴哈咖啡館經過五十年累積、傳承下來的技術，各家集團咖啡店是否在各自的地區，或是城鎮裡加以實踐，這同時也是一場確認之旅。

這次的書中，將介紹在各地奮鬥的五十四家集團咖啡店，為了讓各位讀者更加瞭解他們的努力，一開始我想簡單聊聊巴哈咖啡館目前為止的發展與努力。

巴哈咖啡館在 1968 年開張。

2019 年正好迎接第五十一個年頭。如今是深獲好評的咖啡名店，不只本地人，還有來自全日本的顧客光臨本店，不過一開始也只是處處可見的小店。

當初我們夫妻倆從早忙到晚，存到了一筆資金。後來，我們努力焙煎自家的咖啡，也採用自製點心和麵包，磨練利用好材料製作可口餐點的技術。

這些資金、材料、技術等部分，可說是經營咖啡店的基礎。請看 P6 的圖。

我們巴哈咖啡館所培養的基礎部分，是如此。不過大部分咖啡店都是個人經營。個人店有個人店獨有的長處與弱點。如果用剛才咖啡店的大樹來比喻的話，技術、餐點和接待服務是長處；至於材料、教育與宣傳等部分則是容易變成弱點。

為了磨練個人店的長處、彌補弱點，就算一間店鋪有諸多限制，也可以招集夥伴。目前在日本各地超過一百家店面的巴哈咖啡館目前為止的發展與努力。

《教科書》。

此外，接待服務也是重要的一分。人才與教育也非常重要。在巴哈咖啡館，為了專注於自家焙煎和製作甜點、麵包，努力地錄用人才，進行教育訓練。而積極參與日本精品咖啡協會培育咖啡銷售專家的「咖啡師」證照制度，也是其中一環。

在日本各地設分店的大型咖啡連鎖店，因為有巨大體系的支持，擁有非常平衡的枝葉。所以才能夠成長到有數百間店面的規模。然而，我們巴哈咖啡館固然也是如此，不過大部分咖啡店都是個人經營。

一棵基礎穩固的大樹，從粗壯的樹幹上長出繁茂的枝葉。在枝葉的部分，有整理整頓、用具、道具選擇與保養、手作工具等項目。這個部分整理在《咖啡館開店

經過《咖啡大全》、《田口護的精品咖啡大全》、《田口護 Café Bach 咖啡甜點大全》等書籍向大家公開。

一棵基礎穩固的大樹，從粗壯的樹幹上長出繁茂的枝葉。在枝葉的部分，有整理整頓、用具、道具選擇與保養、手作工具等項目。這個部分整理在《咖啡館開店

我們巴哈咖啡館是一棵「樹」，由繁茂的枝葉所構成。

經營咖啡店的「大樹」
經營咖啡店就像是棵「樹」，
由繁茂的枝葉所構成。

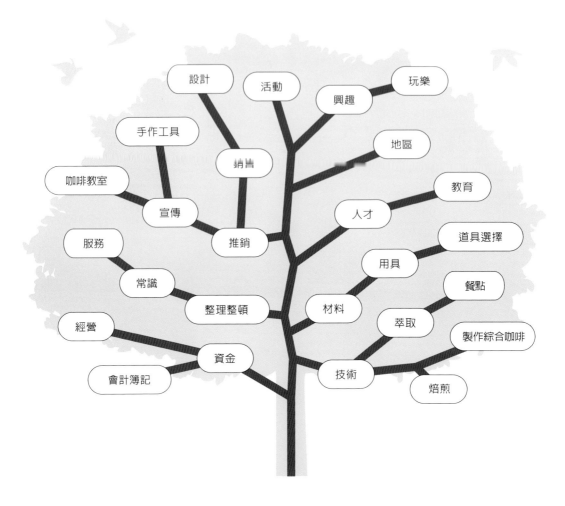

設計　活動　興趣　玩樂
手作工具　銷售　地區
咖啡教室　宣傳　教育
服務　推銷　人才　道具選擇
常識　整理整頓　用具　餐點
經營　材料　萃取　製作綜合咖啡
資金　技術
會計簿記　焙煎

哈咖啡館集團，正是基於這個想法逐漸增加夥伴。

身為地區與社會的一員
善盡職責，
就能培育出不可或缺的咖啡店。

巴哈咖啡館持續以真摯的態度面對自家焙煎咖啡，以及搭配咖啡的甜點和麵包。對咖啡店而言，咖啡與甜點十分重要。

可是，我們還有更重視的事情──那就是咖啡店的職責。

我在稱做東京山谷（現在的台東區日本堤）的地方開咖啡店，從創業當時我便一直思考著：「我能為社區居民、為這個社會做些什麼？」每天抱著這個問題開店營業。

創業後經過十幾年，我在1980年前往歐洲展開視察旅行，造訪當地的咖啡店，再次深深地感受到咖啡店職責的重

要性。

在歐洲的美術館或歌劇院等文化設施內一定會有咖啡店。在欣賞畫作或音樂之後，人們會順便到咖啡店交換感想。見識到這樣豐富的文化底蘊，我也想在巴哈咖啡館所在的山谷地區讓文化扎根。我想打造一個地方，讓社區居民不用特地前往上野或銀座，也能接觸文化。我心想，或許這就是咖啡店的職責。基於這種想法，我致力於舉辦原住民音樂會或版畫工坊等活動。

此外，咖啡店還有個重要職責是「相互扶助」。並非大型連鎖店的我們這類個人經營的咖啡店，每一間店都是弱小的個體。所以互相協助、彼此支持的關係有其必要性。這就是巴哈咖啡館集團，而我們和集團以外的咖啡店也建立起這種關係。

社會福祉法人豐芯會心田向陽處所經營的「交流咖啡館」位於東京池袋。目的是支援殘障人士，使他們自立。1995

年交流咖啡館開業時前來找我諮詢：「能否介紹可以一手打理店面的人才？」我把想如果無法再來光顧該怎麼辦？老闆知道我的窮困情況，於是借錢給我。當時我滿懷感激的心情，從不曾忘記。

我想聊聊巴哈咖啡館的幾個故事。

有一次，某位客人找我商量：「考量到孩子的教育，我想從現在住的地方搬到別處。」剛好巴哈咖啡館有位客人在東京都從事住宅供給的工作，我便介紹給他，協助遷入都營住宅。

另外也有過這樣的事。我購買了新發售的電腦，可是有點無法理解操作方式。於是，我拜託精通電腦的客人教我如何操作。他是一名熟客的兒子，當時還是國中生。多虧了他的指導，學會操作電腦的我將電腦引進店裡，將會計處理效率化與促銷活動的內製化，皆得以更有效地活用。

個人店是藉由與社區相互扶助的關係成立的。比起大都會，在經濟圈較小的地方更是如此。每當與社區緊密連接的故事缺乏經濟能力。我在那間店喝著咖啡，心想如果無法再來光顧該怎麼辦？老闆知道我的窮困情況，於是借錢給我。當時我滿懷感激的心情，從不曾忘記。

崎山是巴哈咖啡館無可取代的人才。

從店裡的經營層面去考量的話其實是重大損失。然而在福祉咖啡館累積的經驗，一定會對崎山的未來帶來某些幫助，我如此確信，於是派他前去協助。

後來當了四年「交流咖啡館」店長的崎山，也自立門戶開了咖啡店，並打造出受到社區喜愛的店。

想必崎山透過巴哈咖啡館和福祉咖啡館的店長經歷，充分瞭解到咖啡店和福祉咖啡館的職責有多麼重要。自己支援別人，其實自己也受到支持。能夠彼此互助，建立豐富人際關係的場所，就是我們這種個人經營的咖啡店。

我在學生時代有一間非常喜愛、經常光顧的咖啡店。不過當時我只是個學生，

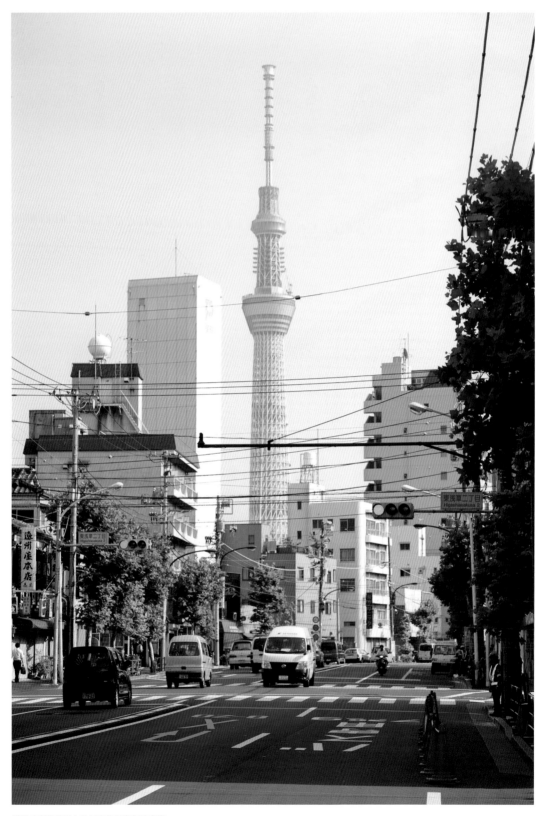

從巴哈咖啡館所在地區能看見東京晴空塔。

增加，咖啡店也會逐漸充實與成長。

活用自己開店地點的「地點特性」才重要。

譬如菜單內容。巴哈咖啡館以濾紙沖泡萃取的咖啡最出名。不過，巴哈咖啡館並非只講究濾紙沖泡咖啡。

我們還提供咖啡以外的飲料，如牛奶、果汁、汽水等。就算對於咖啡再講究，如果飲料菜單上只有咖啡，這間店的客人就會只剩下愛喝咖啡的人。

巴哈咖啡館不只有精通咖啡的客人，社區的所有居民都能上門消費。所以，為了不喝咖啡的客人，我們另外也準備了各種飲料菜單。

咖啡也一樣。巴哈咖啡館認為萃取咖啡時，濾紙沖泡才是最能在家庭裡重現店家風味的手段，因此致力於啟蒙運動。然而，巴哈咖啡館也推出濃縮咖啡。以前我們用義大利製的手動咖啡機沖泡。這也獲得許多客人的喜愛。

巴哈咖啡館所在的地區，有許多製造鞋子與革製品的公司。而鞋子與革製品的主要產地正是義大利。提到義大利，就會想到濃縮咖啡。

巴哈咖啡館想讓這些人在日本也能品嚐濃縮咖啡，所以不只濾紙沖泡咖啡，也推出濃縮咖啡。在咖啡的發源地——歐洲，有為數眾多的百年咖啡館。就像樹齡超過百年的大樹，持續吸引眾人前來。

為革製品的濃縮咖啡。巴哈咖啡館所處的社區是義大利出差，他們體驗過發源地的濃縮咖啡。

大型連鎖店重視地點條件。該如何活用個人店所需的地點條件？

東京台東區日本堤一丁目23—9。

這是巴哈咖啡館現在的地址。這一帶過去被稱為山谷，是勞工居住的場所，也是1960年前後爆發「山谷暴動」的舞台。

我在這個地方經營餐飲店，有人說這裡是日本最不利的地點。實際上，這一帶沒有大型連鎖餐飲店。大型連鎖店在選定分店據點時十分重視「地點條件」。比方說，市中心車站前是地點條件最好的區域。

然而，這種條件最好的區域已經有許多店開設分店，因此競爭激烈。個人開店的風險太大了。

個人經營的咖啡店並非憑地點條件，多店開設分店，開店成本也很龐大，像房租等。

田口護

第一章

從小小店面起步，
與社區共同成長，攜手向前
變成當地人氣名店的咖啡廳

01－05

01 Ducksfarm

富山縣入善町

回到出生的故鄉，在5坪大的小屋裡設置焙煎機開業。在當地深獲好評。

木本昇先生44歲時回到出生的故鄉富山縣下新川郡入善町，而「Ducksfarm」在1985年12月14日開幕。此後，為社區居民提供了美味的咖啡和休閒的場所，三十多年來持續受到喜愛，如今也擁有許多支持者。

「Ducksfarm」的 Ducks 是鴨子，farm 則是農家的英語。店名如此獨特的自家焙煎咖啡店，就座落在富山縣下新川郡入善町。

說到入善町，想必很多人都不曉得它

是怎樣的地方。它是位於富山縣東北部，面向日本海的城鎮。以黑部川形成的廣大扇形地為主要區域，鬱金香和入善大西瓜等特產十分有名。入善大西瓜的別名是黑部西瓜，它是日本最大的西瓜，應該有人聽說過。

「Ducksfarm」位於四周被田地圍繞，可遙望立山連峰的大自然之中。

但是，城鎮的說明就到此為止，回到「Ducksfarm」的話題。第一次上門的客人或許會有點訝異。因為你會看到店旁的小池邊有鴨子走來走去，愉快地在池子裡游泳。有的客人會隔著窗戶看鴨子，細細品嚐美味的咖啡。有時你也會看到有些客人走到店外，拿店家準備的吐司邊餵鴨子。

從都會裡的咖啡店實在無法想像，這是一幅平穩、安樂的景象。遠離喧囂的東京，青山綠水環繞，得天獨厚的富山縣入善町。這就帶各位走訪位於此間的「Ducksfarm」。

母親病倒，
於是回到出生的故鄉入善町

「Ducksfarm」現在由木本昇先生和太太繁子小姐、兒子阿亙先生、以及資深員工中林喜代美小姐等四人一起經營。

木本先生在距今三十多年前的1985年12月14日開設了「Ducksfarm」。

當時木本先生44歲。

自家焙煎咖啡店「Ducksfarm」的發展，是從木本先生回到出生的故鄉入善町開始。在那之前，他從事與咖啡毫無關係的工作。這種經歷有點奇特，不過我想這和目前為止的開店過程也有關連，於是向當事人請教。

「十幾歲時我是一名外國航路的船員。後來我參加大學考試，考上慶應大學，畢業後在旅行社擔任導遊的工作。我在這間公司待了兩年，後來辭職和朋友共同出資開了補習班。補習班搭上當時的升學風潮，順利地提升業績。我在34歲時和同鄉的妻子結婚，在浦和市買下房子。不過，我41歲時母親病倒了，聽說已時日不多，我便決定帶著妻小返鄉。」（木本先生）

當時木本先生的母親罹患肺癌，只能再活一年。他決意返鄉時，三個孩子尚且年幼，所以著實煩惱。當時木本先生夫婦育有一子兩女。男孩是小學三年級，大女

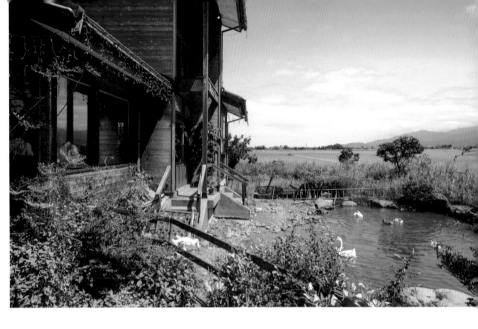

店名裡也有出現的鴨子，在店旁的小池子裡開心地游泳。

兒是小學一年級，至於二女兒還在上幼稚園。最後他覺得：「等孩子再大一些才回到入善町，也許就無法融入地區的風土人情。要回去就趁現在。」他以孩子為優先，於是決定返鄉。

他43歲時和家人一起回到入善町，盡力照料母親。那一年，母親與世長辭。享年71歲。

看了咖啡的專業書籍
而踏上咖啡之路

雖然決定回到出生的故鄉入善町，可是之後該做什麼工作呢？木本先生煩惱不已。這時，他看到了在我書中也有登場的《綜合咖啡》這本咖啡書。

「看到《綜合咖啡》這本書，才知道原來世上有這門生意。我第一次聽說自家焙煎咖啡店。那是因為，我以前待在與咖啡無緣的世界。」（木本先生）

儘管對咖啡感興趣，卻一點也不瞭解咖啡。感到煩惱的木本先生為了瞭解咖啡，走遍了東京的咖啡名店。即便如此，他仍然不清楚咖啡真正的滋味。

何謂咖啡名店？美味的咖啡是什麼？總之什麼都不懂。左思右想依然找不出答案。

看了書，對咖啡開始感興趣的木本先生，起初並不打算造訪位於東京南千住的巴哈咖啡館。在逛過許多名店後，直到最後才造訪。趁著這個機會我詢問了他的理由。

「雖然對田口先生很不好意思，不過為何我沒去巴哈咖啡館呢？老實說，因為它位於東京山谷雇用臨時工的城鎮內。這種想法是極大的偏見，後來見到了田口先生，聽他說話才瞭解到自己有多麼膚淺，不過當時我卻看不透……」（木本先生）

結果，直到最後他才造訪巴哈咖啡館，這就是現在的「Ducksfarm」的第一

步。

「我第二次去到巴哈咖啡館時，碰巧田口先生不在，是由女店長接待我。她親切地對我說，『田口老闆說希望木本先生能再來光顧』、『請您再來一趟吧』，所以後來我又再度造訪巴哈咖啡館，才有機會和田口先生慢慢聊。」（木本先生）

這次的談話對木本先生而言造成極大的衝擊，讓他下定決心踏上開自家焙煎咖啡店的路。

「至今我仍記憶猶新，我從田口先生的話中感受到本質，所以才決定開一家自家焙煎咖啡店。我想這對日後也想開自家焙煎咖啡店的人也能作為參考，借此機會提一下當時令我印象深刻的幾句話。

第一，我向他請教『咖啡的好壞如何分辨』的時候，對於這個問題他如此回答道：

『有的人會說，那家咖啡很好喝，這家咖啡不好喝。這是他對於喝過的咖啡的

一種評價，這當然很重要，不過畢竟只是個人喜好，並不是絕對的。可是有一點很清楚。就是好的咖啡對身體好，不好的咖啡對身體有害。這一點清清楚楚。』

第二，是我詢問巴哈咖啡館的地點。

我造訪時正好是日本經濟景氣良好之際，巴哈咖啡館所在的東京山谷（現在變更名稱為日本堤）充滿了臨時工。巴哈咖啡館也因為這些客人而生意興隆。我覺得真是在一個不得了的地方做生意呢……當時田口先生如此回答道：

『巴哈咖啡館位於東京的山谷，客層與東京中心銀座的咖啡店截然不同。別人一聽到店開在山谷往往會說，「真是在一個不得了的地方做生意呢」、「在那種地方咖啡店撐得下去很不容易呢」。可是，這樣說的人接著又會說，光臨巴哈咖啡館的客人，都是在漫長的人生當中經歷過成功與失敗的人。其中也有走遍世界各國，知道全世界咖啡滋味的客人。這種客人知

道真正的好與壞。如果被這種客人疏遠，生意絕不會興隆。真摯地面對這種客人，能讓他們滿足，正是巴哈咖啡館自豪之處。』

我沒去過山谷這個地方，卻被風評矇

從店裡可以欣賞入善的自然景色。

騙，心裡有了偏見。田口先生的話裡，有著真實體驗所證實的本質。藉由這個本質，我心中的偏見煙消雲散，同時也醒悟了。

第三，40幾歲才想開店，這個年齡令我心中產生不安。田口先生察覺我的心思，說出以下的話：

『40幾歲的年齡，正適合開一家自家焙煎咖啡店。理由是，不管年輕客人或年長客人的心情都能瞭解，也能夠關懷他們。』

這個建議大大地激勵了當時的我。

第四，我對於入善町這個地點感到不安。總而言之，我想開店的地點，距離車站1～2km，是路上沒有半台車經過的偏僻地方。客人真的會上門嗎？

我內心滿懷不安，於是他對我這麼說：

『任何人都能開自家焙煎咖啡店。但是，開店之後才辛苦。沒試過就無法體會。

重點是，要重視上門的客人。一開始反正很閒，就和上門的客人深入對話。一直聊到下一名客人光顧為止。這就是會不會變成熟客的分岔點。沒有客人的時候，正是變成熟客的絕佳機會。』

由於我在「Ducksfarm」實踐了當時的這番話，所以才能在這個地方持續營業長達30年。」（木本先生）

在組合式小屋
從販售咖啡豆起家

1985年12月14日，組合式小屋的店面開張了。

當時缺乏資金。店面的招牌是保麗龍板。我們在上面寫下「Ducksfarm」開始營業。在大約5坪的空間內設置焙煎機，好不容易騰出了能坐4～5人的座位。並且，四周是雜草樹叢。是放養雞鴨的地方。

「我們一邊做農活，一邊回到組合式

小屋焙煎咖啡豆。畢竟是位於這樣的地點，沒有客人上門的日子往往持續好幾天。不過幸運的是，12月開幕過了四個月後，當地的全國性報紙的記者前來採訪寫了篇報導。之後也來採訪了好幾次，因此我們逐漸地打開知名度。」（木本先生）

木本先生開設自家焙煎咖啡店的時候，同時也在組合式小屋開始宅急便的工作。

現在宅急便在便利商店也有受理，不

每次點餐，都用濾紙沖泡仔細地萃取。

手工挑出不好的咖啡豆，活用產地的特性，努力提供純淨的咖啡豆。

過當時沒有這麼便利的東西。而且，這個荒涼的地方離車站很遠。對於住在周遭的農家來說，這十分罕見，也值得感謝。想要把東西寄給都市裡的孩子時，當地的爺爺奶奶會帶著東西來到木本先生的組合式小屋。木本先生會和他們親切地聊天，有

時也請他們試喝用焙煎的咖啡豆萃取的咖啡。然後，再聊聊「Ducksfarm」的咖啡。

這讓離開出生的故鄉幾十年的木本先生，與當地居民加深交流，也是讓他重新瞭解社區居民的想法與生活環境的大好機會。

於是，經過與社區居民的交流，開幕兩年後又開了新店面。

開業兩年後的1987年
現在的新店鋪開幕

現在的店面是在1987年9月14日開張。是從組合式小屋起步的兩年後。

這裡占地100坪，店鋪面積約30坪、座位數40席。正如開頭所介紹的，店鋪旁邊有個能讓鴨子在裡面游泳的小池子。透過大片窗戶玻璃，從座位能眺望池子另一頭的自然山脈和翠綠美景。

「開幕時，巴哈咖啡館的中川先生住

下來支援了一個禮拜。多虧有他，開幕的那三天人氣很旺。」（木本先生）

開幕的9月14日前後，正好是農忙期。對農家而言，這是一年之中特別忙碌的時期。百忙之中，仍有許多客人設法排出時間來店裡捧場。此外不只本地人，還有其他地區的客人遠道而來。從早上9點到傍晚5點高朋滿座。40席的座位，一天來了多達三百名客人，甚至有些客人無法入座，真是熱鬧非凡。

我聽木本先生說，當時有過這麼一個故事。

有一對夫婦買了「Ducksfarm」的咖啡豆，自己在家裡泡咖啡，這時年老的父母來訪。父母說也想喝一杯，這對夫婦詫異地問：「這不是茶，是咖啡喔。」結果父母回答：「我就是要喝咖啡啊。」因為Ducksfarm的咖啡很好喝。」

這對夫婦沒想到父母愛喝咖啡，更遑論已經知道「Ducksfarm」，所以十分驚

訝。

他們的父母在「Ducksfarm」還在組合式小屋營業時，就利用過他們的宅急便服務，所以也喝過他們的咖啡。

父母微笑看著年輕夫妻衝去買地上成為話題的店家的咖啡。心裡有些自豪地想著：「我很久以前就喝過他們家的咖啡了。」然後年輕夫妻下次在「Ducksfarm」買咖啡時，不只是買給自己喝，也會為父母親留一份。

這種故事中隱藏著對於「何謂社區集中型？」這個主題的實質答案。

「Ducksfarm」所在的地區有許多農家。木本先生開了這間店，讓這個地區的人在做完農活後能輕鬆地光顧。例如貼上地板材料，讓農民進門時不會在意鞋子的髒污。並且後面再設一個入口，可以脫下髒鞋子，用水清洗後再進來的空間。此外，讓帶著小孩的客人也能毫無顧慮地光臨。之所以貼上地板材料，除

了剛才的理由，聽說也是為了讓小孩子可以光腳走路。

另外還設有方便的長椅座位，讓母親可以幫嬰兒換尿布。

不僅如此，也積極參與社區婦人會的文化教室，努力推廣咖啡。

「我們也致力於婦人會的文化教室，一年舉辦五～十次咖啡教室。1987年9月還邀請到田口先生來演講。那時候，我們發送邀請的DM，收到許多人的回應。

雖然當時有人不克參加回傳請假條，但我很訝異他們都仔細地寫下理由。這讓我重新思考，所謂的社區是什麼？」（木本先生）

木本先生自創業以來持續守護的貼近社區的店鋪，現在由兒子阿亙先生確實地繼承。

阿亙先生曾當過上班族，他在28歲回到出生的故鄉，加入父親開創的「Ducksfarm」，一起迎接第十一個年頭。

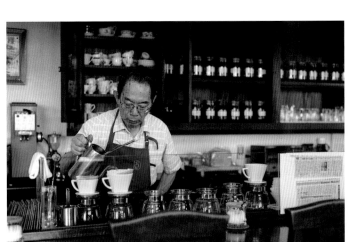

木本昇先生正在萃取咖啡。

「我也有獲邀參加巴哈咖啡館主辦的海外研習，從中學到很多。另外，藉此我也瞭解到自己不足之處，深深地覺得必須比之前更真摯地面對咖啡與工作。周遭環境與社會情況都會隨著時代改變，如何在

前排左方為木本昇先生，右為太太繁子小姐。後排右起為兒子阿亙先生、資深員工中林喜代美小姐、長女橋本有為子小姐。

改變中貼近社區持續一門生意，我想這就是我今後的課題。」（阿亙先生）

「Ducksfarm」與社區豐富的連結，今後也會確實地繼承下去。

02　咖啡音

栃木縣佐野市

重視人與人之間
活絡的關係
受到社區居民熱烈支持

位於栃木縣佐野的「咖啡音」，遠在三十多年前的 1985 年便已開張。夫妻齊心協力培養出的該店魅力，主要是自家焙煎的咖啡、自製甜點和麵包，而它最吸引人之處，就是人與人之間活絡的關係。

「是田口先生嗎？」

一看到我的臉就開口，溫暖地迎接我的人，正是這次我所造訪的自家焙煎咖啡、自製麵包和西式點心專賣店，「咖啡音」的老闆奧澤啟一先生的母親——奧澤敏女士。

最近的車站是東武佐野線吉水站。東武佐野線是穿過栃木縣南部的地方
交通線，吉水站是距離佐野站2站的無人車站。

「好久不見。那時真是受您關照了。」

儘管已經高齡90歲，奧澤先生的母親仍以渾厚的語調說話，把我迎到店內。看過起起落落，如今已成為在社區深獲好評的人氣名店。而他們的原點，也許就是長久以來在社區經營理髮店的阿敏女士。和阿敏女士再見面時，這種想法忽然掠過我的腦海。理髮店與咖啡廳，雖然行業不同，卻同樣必須與社區緊密結合。看到阿敏女士的笑容，使我重新思考，社區集中型咖啡店為何？

到阿敏女士充滿活力的笑容，我也感到無比的開心。

回想起來，第一次見到阿敏女士已經是三十多年前的事了。因為啟一、順子夫妻倆想要開自家焙煎咖啡店，那時他們希望能找我商量，於是我便接下委託。

時光匆匆，夫妻倆在 1985 年開店後，至今已超過三十年。這段期間經歷了店鋪開始營業。

麵——佐野拉麵，就是來自這個城鎮。最近的車站是穿過栃木縣南部的東武佐野線吉水站。現在是無人車站。從這裡走 5 分鐘就能到達店面。

雖然現在住宅林立，不過開業時的三十多年前，車站周邊是一望無際的田地……記得第一次造訪時，走出車站，我便沿著田間的一條小路一路走到店裡。

因為他們打算在這種地方開咖啡店，所以身邊的人相當反對。因此，他們才來找我商量。最初走出車站時我心想：「如果能和社區居民有豐富的連結，這門生意一定做得下去。就像巴哈咖啡館那樣。」

由於這種緣分，他們成為巴哈咖啡館集團的一員，開設了自家焙煎咖啡店。

四周是一望無際的田地。
在人煙罕至、荒涼的無人車站附近開業

栃木縣佐野市新吉水町 345。就是這次為大家介紹的「咖啡音」的所在地。

說到栃木縣佐野市，或許讀者難以想像這是什麼地方。首先有個貼近生活的知識，最近在電視美食節目登場的當地拉

現在的店鋪（30坪，33席）是在開店十年後改建的，不過開業時只有啟一先生一人在僅僅11‧5坪的空間內獨自營業。

阿敏女士經營的理髮店遷到附近，後來開

如今它成長為生意興隆的店，店面銷售加上外帶，一個月平均可賣出７００kg咖啡豆。店裡終日坐滿了喜愛咖啡的人，獲得極高的人氣。

不仰賴地點條件
傾力創造愛喝咖啡的客人

那麼，四周被田地環繞的「咖啡音」，是如何抓住客人的心呢？

三十年前的佐野市新吉水町，這個地區是很荒涼的地方。我向啟一先生請教當時新吉水町的情況，他說：

「當時喝日本茶的人遠比喝咖啡的人還多。這個地區甚至有很多人連即溶咖啡都不喝。因為這種情形，老實說一開始我感到很無力。前面一、兩年一直很辛苦。

光靠店裡的營業額實在撐不下去，所以妻子為了賺生活費，白天會去親戚的店裡幫忙。我們也設想過最糟的情況，妻子為了

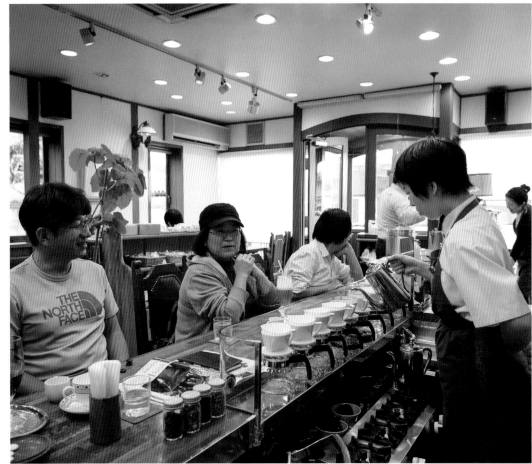

每次點餐時，店長木村玲子小姐都會以手沖方式仔細地萃取咖啡。

招牌產品「咖啡音綜合咖啡」600日圓（含稅）。

能在母親經營的理髮店工作，也學習了那方面的技術。」（奧澤先生）

在如此艱苦的情況下，奧澤先生對於任何事都更加盡力，這就是為了創造愛喝咖啡的客人所做的努力。

一天上門的客人屈指可數。能分給上門客人的時間非常多。重視光顧的客人，熱情地告訴每一位客人，店家對於咖啡的想法與堅持。例如有新客人光臨時，就非常仔細、淺顯易懂地說明手工挑選。

「所謂手工挑選，就是去除劣質咖啡豆。若是混有劣質咖啡豆，萃取咖啡後會出現雜味，所以在焙煎前後要手工挑選。這樣才會有順口美味的咖啡。」（奧澤先生）

劣質咖啡豆和普通咖啡豆裝入透明玻璃瓶中，一邊拿給客人看一邊解說。有時還會拍下手工挑選的作業情形，播放影片給客人看，讓他們更深入理解。

此外，對於前來購買咖啡豆的客人，也會積極地利用等候時間，提供試喝服務。

「我們也會在小咖啡杯倒入三分之一分量的咖啡，請客人試喝。例如，對於來買綜合咖啡豆的客人，我可能會說：『要不要試喝看看哥倫比亞咖啡？』」

「我們會準備中焙、淺焙這兩種咖啡讓客人試喝比較，就連不喜歡喝咖啡的客人也會愛上咖啡。有些客人會說，『之前試喝的咖啡很好喝，我想買那種』，如此一來，愛喝咖啡的客人就會慢慢增加。」（奧澤先生）

現在的這種試喝服務，也成了咖啡豆銷量增加的原動力。

有人說地點條件就是咖啡店的全部。

但是，這種說法能套用在藉由翻桌率賺取利潤的自助式咖啡店，卻不能套用在個人經營的全服務咖啡店。活用地點特性創造客源，簡直是地點創造產業。這時，與社區豐富的連結所帶來的喜悅，在地點條件就是一切的咖啡店，是無法獲得的。

老闆娘到咖啡豆的產地視察
是大幅成長的重大契機！

若是個人經營的咖啡店，老闆娘所扮演的角色十分重要。關於這點，之前有多次機會聽他提起。

「咖啡音」正是證明了老闆娘的角色有多麼重要的咖啡店。

這是因為，「咖啡音」大幅成長的轉機，都是多虧了老闆娘順子小姐到咖啡豆

老闆奧澤啟一先生向客人說明店裡的咖啡。

將咖啡豆裝入玻璃製的咖啡罐並擺在架上。

的產地視察。

在巴哈咖啡館集團，為了深入瞭解咖啡的知識，會招募參加者前往咖啡豆的產地視察。順子小姐參加產地視察的時候，正好是開店後的第四年1989年。

「巴哈咖啡館提起視察咖啡產地的事時，他們說，如果夫妻倆無法一起參加，只有太太參加也行，老實說我們相當苦惱。尤其在經營方面尚未上軌道的時期，當時的情況很嚴峻。」（奧澤先生）

老闆娘在早期即前往產地，這時所獲得的知識與資訊，對「咖啡音」而言一定會成為巨大的財產。此外最重要的是，咖啡店老闆娘的素質會提高。如此一來也會充滿自信地與客人談話。基於這種想法，我才向啟一先生提議。事實上，咖啡豆賣得好的店，老闆娘都十分活躍。素質高的女性，推銷手腕會直接影響購買。這正是擴大銷路的重大關鍵。

奧澤先生最了不起的一點，就是不會

先想到自己，而是高高興興地送太太去參加視察旅行。當時金錢方面並不寬裕，他們甚至向農協借錢，才能實現太太的視察之旅。他們相信這趟旅行對「咖啡音」而言，或是進而對自己的人生，肯定能帶來寶貴的機會。

產地視察一共去二十四天。去了哥倫比亞、瓜地馬拉、巴西等國家。這段期間，啟一先生獨自打理店內的事務。

這次的產地視察，大幅改變了順子小姐對於咖啡的想法，以及面對的態度。

「近距離看著咖啡產地的人們努力工作的模樣，一想到他們是這樣揮灑汗水，就覺得很感動……我瞭解到收成有多麼辛苦，對待咖啡的態度也大為改變。此外，自己親眼看過產地的情況，也就能充滿自信地向客人推薦。」（順子小姐）

這種意識上的改變，立刻表現在回國後每一天的營業上。就連客人對於咖啡的提問，或者是推薦咖啡豆時，她都能充滿

上圖：啟一先生愛用的吉他。有時他會應客人要求在店內彈奏一曲。下圖：與客人的交流工具之一，也有準備手作的陀螺和劍玉。

自信地說明。

「這個效果十分顯著。妻子從產地視察回來後，咖啡豆的銷路急速成長。當時我著實覺得，勉強借錢讓妻子去參加，真是太好了。」（奧澤先生）

透過各種活動

與社區培育豐富的連結

「咖啡音」十分重視員工與客人，及客人與客人之間的連結。啟一先生不僅透過咖啡，也透過攝影、釣魚和音樂等興趣積極努力地與客人加深關係。透過興趣連結聚集的客人並不少，對這些人來說「咖啡音」已經變成不可或缺的交流場所。

例如，請喜愛攝影的客人參加得意作品競賽、招集喜歡釣魚的客人一起享受釣魚樂、或是在店裡舉行音樂會等，實施各種活動。

有時店裡會突然變成音樂會會場。「咖啡音」店裡擺了啟一先生愛用的吉他，在客人的要求下，啟一先生或員工演奏一曲是常見的光景。

此外，如果知道上門的客人是當天生日，他會一邊演奏吉他一邊唱出「生日快樂歌」祝賀客人的生日。意想不到的生日祝賀，使客人滿心歡喜。社區集中型咖啡

支持夫妻倆的啟一先生的母親——阿敏女士。

親子咖啡店是育有兩子的母親，木村玲子店長提供意見才開始的。帶著嬰兒或尚未上幼稚園的孩子的母親，就算想喝好喝的咖啡，或是和意氣相投的朋友好好聊聊，帶著孩子就很難上咖啡店。為了讓這些母親毫無顧忌地上門，會定期設立親子咖啡日。

若是僅從營業額或經營效率等觀點就不會想到。靈活地採用店裡員工的意見並付諸實行，我覺得這點很棒。

維持店面必須確保的營業額，這點十分重要。同時，為了社區的利益展開活動，則是讓咖啡店長久經營的必要條件。

店的舒適自在，使客人心靈受到療癒。

另外也支援年輕音樂家，在社區自治會的委託下舉行咖啡講習會，此外每個月設立一次親子咖啡日等，透過各種形式重視與社區的連結。

「雖是很久以前的事了，有位年輕女性在吉水車站前做街頭表演，我建議她可以在人潮更多的佐野車站前表演，因為這件事我開始支援音樂家。有個樂團叫做『佐野子』，團長是貴子，副團長是真理繪，我讓她們利用店內當成發表的場地。我從他們默默無聞時開始認識，至今維繫了十年的友誼。」（奧澤先生）

創業第十年店鋪改建
甜點、麵包變成自製

剛才也有稍微提到，「咖啡音」在創業十年後的 1995 年改建成現在的店鋪。藉著這個機會，之前從市內的店家採購的蛋糕與麵包也改成自製。

我認為，這或許是它現在如此活躍的重大契機。蛋糕與麵包改成自製之時，巴哈咖啡館也提供了諮詢。再加上啟一先生與順子小姐充分討論過後，訂定計劃表並確實地推動，才奠定日後的成功。

在這當中甚至有人覺得，如果早點改成自製，或許能賺更多錢。然而，假如以眼前的營業額為優先，在仍然無法充分提供重要的咖啡時，或者尚未確實掌握製作甜點、麵包的調理技術時，要是輕率地開始自製，之後可能會造成無法挽回的局面。「咖啡音」充分瞭解到這一點，才能行有餘力改成自製。

老闆娘順子小姐在改成自製的前十年，每年春夏兩次住在旅館裡，到大阪的辻調理師專門學校學習製作甜點與麵包。如此踏實地累積知識，咖啡加上甜點與麵包才能獲得客人支持，獲得高度評價。

「咖啡音」的甜點與麵包改成自製是

自1985年創業時，奧澤啟一、順子夫妻倆齊心協力打造了今日的「咖啡音」。

有理由的。這來自順子小姐的想法：「希望客人嚐到適合咖啡的甜點與麵包」。如才會開發那些菜單。

今店長木村小姐承襲這個想法，走進工作室努力製作甜點與麵包。

木村小姐加入的新品項是不會干擾咖啡香氣，使用自製英國山型吐司的吐司菜單。簡單的「吐司（附果醬、奶油）」460日圓（含稅）。附近能用餐的店家並不多，從以前開發適合咖啡的菜單就是不可缺少的一步。根據這種地域特性，為

了讓客人「邊喝咖啡邊享受美味的餐點」望客人嚐到適合咖啡的甜點與麵包。

與奧澤先生夫妻倆的談話結束，正當我要走出「咖啡音」時，以前拜訪時也曾見過的熟客剛好也要離開。

正當我們歡喜重逢互相寒暄時，他的兒子開著車出現了。他是來迎接年事已高的父親。

「咖啡音」所在的佐野，沿著國道有一座巨型購物中心。不只佐野，全日本的郊外不斷出現這種建築。那裡的商品一應俱全。而悠閒的四周風景宛如另一個世界。然而，那裡有人與人之間豐富的連結嗎？等到年事已高，無法開車時，出門甚至得靠家人接送，這樣你還會想去那種地方嗎？

全日本的高齡化、單身家庭持續增加，身邊就更需要人與人之間能有豐富連結的場所。而這個場所，正是「咖啡音」這種咖啡店。

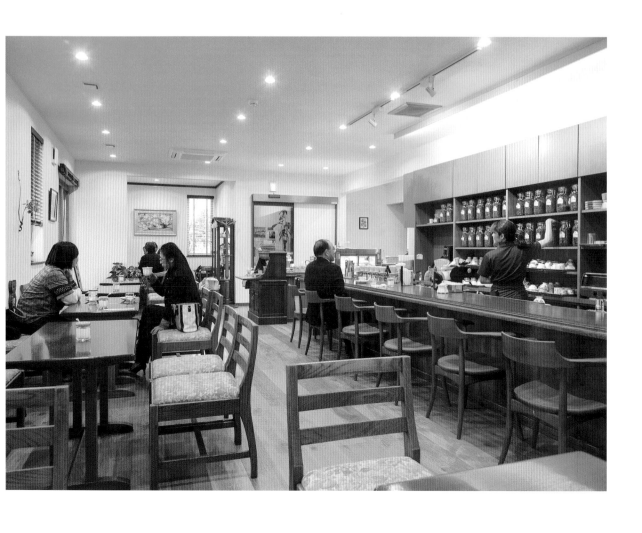

03　椏久里

福島縣福島市

因2011年的東日本大震災離開飯舘村，在福島市內再出發，試圖更加突破。

在飯舘村的十九年，「椏久里」持續受到客人喜愛。由於福島第一核電廠事故，遷離飯舘村，在福島市內恢復營業，重新出發試圖進一步突破。

2011年3月11日，這一天發生了東日本大震災，大震災引起福島第一核電廠事故，輻射劑量高的福島縣相馬郡飯舘村全區變成了計劃性避難區域。市澤秀耕、美由紀夫婦所經營的「自家焙煎咖啡椏久里」是在飯舘村持續營業十九年的咖啡店。這次我拜訪了遷離飯舘村，在福島

市內重新出發，繼續奮鬥的市澤先生夫婦。

在人口不到七千人的小村莊開業

「樫久里」開店以來已經二十七年，為了讓讀者瞭解它目前為止的發展，以下介紹官方網站上「The history」刊登的文章摘要。

1989年/市澤農園沿著縣道12號線設置無人蔬菜直營店。

1991年/加入田口護主持的巴哈咖啡館集團。

1992年/「蔬菜與自家焙煎咖啡店樫久里」開店。

1994年/與巴哈咖啡館田口先生等人前往中南美，進行第一次的咖啡產地研習。

1997年/在辻製麵包學院開始製作糕點與麵包的技術研習。

1998年/設置製作糕點與麵包的工坊，展開製作糕點與麵包的事業。

2011年/飯舘店隨著避難而休業。

2015年/福島店遷移到福島市東中央。

原本的開店地點飯舘村，位於阿武隈高地的山間，是人口不到七千人（創業時）的小村莊。市澤先生是當地的兼職農家，以前曾在鄉公所工作。他在鄉公所努力投入振興鄉村的工作，重視人際間的關係網絡。之後他離開鄉公所，開始思考能否以個人之力傾注熱情於振興鄉村。

「當時，我在道路旁開了蔬菜的直營店，我心想如果打造一個場所，讓來買蔬菜的客人能夠慢慢坐，也許客人會很高興。這個想法，就是開始現在這間店的原點。」

至今我仍記憶鮮明，開店之時接受了他們各種諮詢。太太美由紀拜訪了位於南千住的巴哈咖啡館，說他們想開一家自家焙煎咖啡店。

「女性焙煎咖啡一事，他們沒有立刻接受。即使如此，透過高中時代參加合唱團、因合唱比賽體驗過歐洲之旅等話題，他們理解了我的想法，於是讓我們加入巴

2011年/福島店在福島市野田町開店。

2015年/福島店遷移到福島市東中央。

業。

作糕點與麵包的技術研習。

點。」（市澤先生）

2015年10月，從福島市野田町遷到東中央開幕的福島店。位於住宅區之中，設有能容納17台車的停車空間。

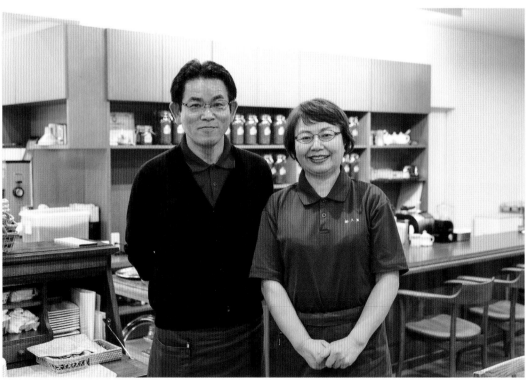

上圖：入口處擺了玻璃展示櫃，西式點心和烘焙點心排列在此販售。提出咖啡與甜點的完美組合，有不少客人會和咖啡一起點。下圖：「自家焙煎咖啡椏久里」的老闆市澤秀耕先生（左）與太太美由紀小姐（右）。

哈咖啡館集團。椏久里創業，持續至今的第一步，就是從這裡開始。」（美由紀小姐）

最初是太太美由紀小姐獨自開店。畢竟是這個地點，雖說也曾設想過，但有時一整天連半個客人也沒有，持續著苦撐慘澹經營的日子。

在這樣辛苦的日子裡，太太美由紀小姐最掛心的事，就是重視上門的唯一位客人。她不僅真心誠意地仔細沖泡咖啡，也記住客人的長相和喝過的咖啡。並且，等到客人下次上門時，她會若無其事地從對話中發現客人的喜好，並努力提供。透過這種踏實的努力，她慢慢地留住客人。之後也引進麵包和蛋糕。藉此也擴大了客層的廣度，客人也得以大幅增加。

飯舘店休業。店面遷到福島市內恢復營業！

2011年4月，東京電力福島第一核電廠發生事故，為了避難，飯舘村的店面不得不休業。

然後在三個月後的7月，遷到福島市內的福島店恢復營業。

福島店的建築是從二本松市東和町移來若能舉辦在巴哈咖啡館進行的展示會或工坊等，一定會很棒。

將近70坪的建築物被命名為「百匠屋」，還有其他人分別經營教室或畫廊。

市澤先生夫婦和在飯舘村共事的三名年輕員工一起重新出發，不過一開始因為地點與機器的配置情形都不熟悉，所以很辛苦。沒辦法像以前焙煎出美味的咖啡，真的非常感謝。在這個地方好好地面對客人，打造自己的容身之處是第一要事。我覺得創造第二個故鄉是我們的使命。多虧受到咖啡支持，把它當成心靈依靠才能有今日。我們會比以前更認真地面對咖啡，把這個想法化為巨大的力量重新開始。」（市澤先生）

福島店的建築是從二本松市東和町移來的舊民宅，屋齡已超過百年。這棟面積將近70坪的建築物被命名為「百匠屋」，除了「椏久里」，還有其他人分別經營教室或畫廊。

市澤先生夫婦在飯舘村共事的三名年輕員工一起重新出發，不過一開始因為地點與機器的配置情形都不熟悉，所以很辛苦。幸好有飯舘村時期的熟客支撐他們度過苦日子，這促使店面在2015年10月遷移到福島市東中央。

這次我拜訪了遷移後開幕的新店鋪，以色調沉穩的褐色為基調的舒適空間令人

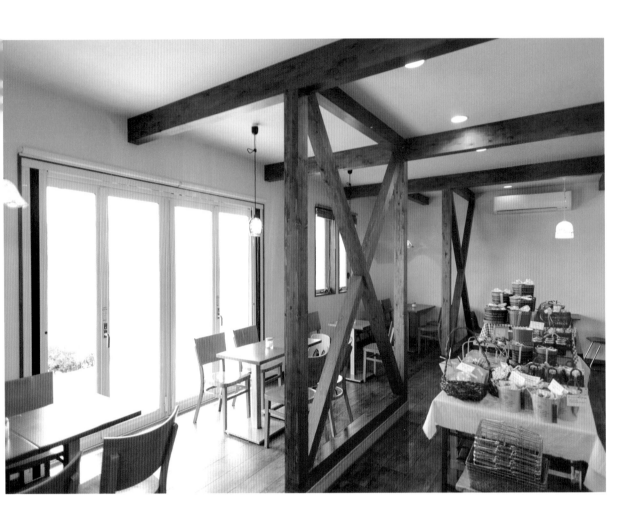

04　自家焙煎咖啡屋 COSMOS

靜岡縣牧之原市

把當成倉庫使用的房屋
整修過後開業。
變成社區不可缺少的咖啡廳。

「COSMOS」是在巴哈咖啡館工作的蒔田大祐、暢子夫妻在2005年開的店。從販售咖啡豆開始，一步一腳印地成長為社區咖啡店。

集團咖啡店之中，有人是在巴哈咖啡館工作好幾年，才開了自己的店。蒔田大祐、暢子夫妻經營的「自家焙煎咖啡屋COSMOS」也是這種例子，丈夫蒔田先生在巴哈咖啡館工作了十年，太太暢子小姐則是四年。兩人不管面對任何工作都認真以對，不分內外撐起巴哈咖啡館。兩人還

在巴哈咖啡館時便已完成終身大事，之後一起回到丈夫的老家靜岡，並且開了自己的店。

這次我造訪了蔣田先生夫婦所經營的「COSMOS」。店鋪位在靜岡縣牧之原市靜波。附近就是靜波海灘，在平穩的住宅區之中，四年前所蓋的建築物一樓是店鋪，二樓則是住所，是住宅兼店鋪的一體型建築。

20歲進入巴哈咖啡館工作
學會自家焙煎的技術

蔣田先生距今約十四年前的2005年開了「COSMOS」。當時蔣田先生30歲。他從販售咖啡豆起步。三年後遷移到出租店鋪，重新開張販售咖啡豆和飲料。他在這間店鋪奮鬥五年，然後新建現在的店鋪，一路營業至今。他不勉強經營，就像三級跳遠每一個紮實的起跳動作，踏實地

連接靜岡與御前崎的國道150線，和靜波海灘之間的住宅區一角。一樓是店鋪，二樓則是住所。

讓店面逐漸發展。

蔣田先生20歲時即進入巴哈咖啡館工作。

「高中畢業後我在大阪的辻調理師專門學校學習製作甜點，當時有咖啡的課程，我在課堂上請教田口先生。這是我踏上咖啡之路的契機。從專門學校畢業後我立刻到東京，進入巴哈咖啡館工作。」（蔣田先生）

太太暢子小姐比蔣田先生晚六年進入巴哈咖啡館。她是北海道出身，在東京的辻調理製菓專門學校畢業後，因為想學習接待服務而進入巴哈咖啡館。巴哈咖啡館接待服務的基礎，我認為是經由蔣田先生的太太確立的。

蔣田先生29歲、太太22歲時他們兩人結婚，一年後自立門戶，開創自己的事業。

在老家附近的倉庫設置焙煎機
從販售咖啡豆起步

開幕時資金並不充裕，當時十分辛苦。蔣田先生老家附近有棟當成倉庫使用的房屋，他在那裡設置焙煎機，從販售咖啡豆起步。由於入口在道路的另一側，從外頭無法得知這裡有間店存在。

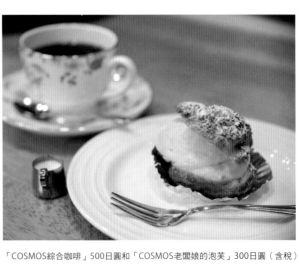

「COSMOS綜合咖啡」500日圓和「COSMOS老闆娘的泡芙」300日圓（含稅）。

走進店內，正面便是吧台座位，蔣田先生夫婦在吧台裡面迎接客人。

入口左側有寬敞的空間，沿著窗邊設有桌子座位，不過最顯眼的是排列咖啡相關商品的販售區。

咖啡豆、自製烘焙點心、咖啡與烘焙點心混裝的禮盒套裝、咖啡杯與萃取器具等咖啡相關商品皆排列在此販售。和這些商品一起排列的橄欖葉粉、小東西和胸針等雜貨類，特別吸引目光。

據老闆表示，橄欖葉粉是附近橄欖園的產品，而小東西和胸針等雜貨類也是出自本地人之手。

「我們想讓更多人知道在地特產和好東西，希望大家購買才擺在店頭販售。藉由幫助透過咖啡結識的社區居民，如果彼此都能發展就太好了。」（蔣田先生）

「當時網路並不像現在這麼普及，首先要讓人知道店的存在，為了讓大家知道我們有販售咖啡豆，費了不少力氣。我們製作手寫的傳單，騎自行車發送給周遭的人家。因為很閒，所以有很多時間做這種事。」（蔣田先生）

他們向偶然上門的客人提供試喝服務。客人之中有人覺得「很美味」，甚至喝了好幾杯。老闆也開心地接待這些客人，熱情地談論「COSMOS」的咖啡，努力使客人理解。透過這種踏實的努力，慢慢地抓住客人的心。

為了帶孩子的母親 舉辦蛋糕教室

現在，蔣田先生夫婦育有兩個孩子。兩個孩子都是男孩，7歲的大兒子叫做遊樹，2歲的小兒子叫做陽生。之所以新建現在的店鋪，最大的理由就是重視育兒，才會建成店鋪兼住宅的一體型建築。

「以前是出租店鋪，所以第一個孩子出生後，去店鋪之前得把孩子寄在老家的父母那邊，但我們想把孩子帶在身邊，一邊育兒一邊營業，所以才新建了現在的店鋪。後來第二個孩子也出生了，我們有時會讓孩子睡在焙煎室，然後在店頭招呼客人。」（暢子小姐）

不同於大都會，如何在地方有限的市場中維持營業正是重點。這時需要與社區共生。在與社區共生的共識中，蔣田先生夫婦從五年前開始舉辦的「育兒母親的蛋糕教室」也非常棒。這是在老闆娘生下大兒子之後開始的，他們租借當地的社區中心，以一個月一次的頻率舉辦。雖然想學習做蛋糕，可是孩子還小，沒有心力去學。以這樣的母親為對象，每次舉辦都有十到二十位媽媽參加。

「我也是生下孩子不久，就把孩子揹在背上。許多媽媽彼此照顧孩子，同時也能學習做蛋糕，這讓她們非常開心。我們在社區中心的留言板或部落格通知招募參加者。在蛋糕教室變成 COSMOS 客人的人也不少。雖然現在生了第兩個孩子暫時中斷，不過近期內會重新舉辦。」（暢子小姐）

由於在社區的這些努力得到認同，蔣田先生也被任命為牧之原市家庭教學級講師，此外也積極投入公關活動。

最近的活動之一，就是參加來自東京的移居者說明會。最近各地都致力於招徠都會移居者的活動，作為各地區人口過少對策的一環。即使在牧之原市，也有這樣的說明會，因為市府的邀請，蔣田先生也成為說明會的講師之一參與這種活動。會被託付這種公關活動都是因為平日的努力獲得認同，這正是所謂的社區集中型咖啡店吧！

左起為「COSMOS」老闆娘蔣田暢子小姐、老闆大祐先生、員工弓田淳也先生（目前參加海外青年協力隊前往海外）。

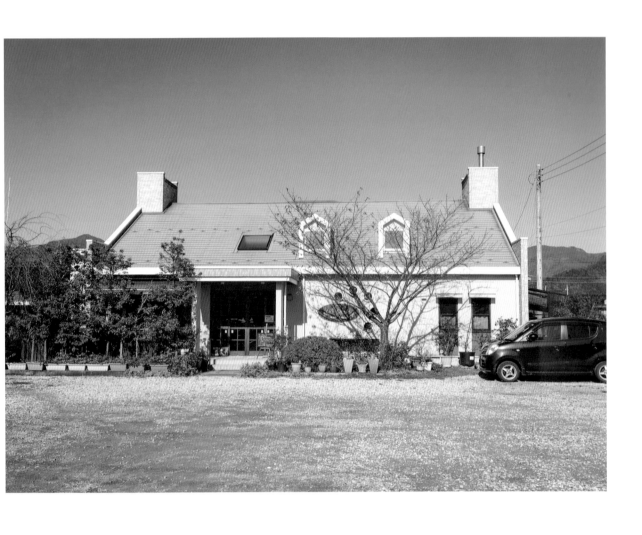

05　自家焙煎咖啡 cafe Prado

山梨縣河口湖町

在小小的組合式小屋從販售咖啡豆開始，成長為受到社區居民喜愛的咖啡店。

「自家焙煎咖啡 cafe Prado」位於山梨縣富士河口湖町船津，富士山就近在眼前。2000 年崎山龍輔、阿惠小姐夫婦在這裡開業。在組合式小屋從販售咖啡豆開始，兩年後，店鋪移到旅館內繼續營業。2010 年在現在的地點新建店鋪，以打造貼近社區的咖啡店為目標，謀求進一步的發展。

崎山龍輔、阿惠小姐夫婦經營的「自家焙煎咖啡 cafe Prado」打出「眺望眼前美麗的富士山，享用可口甜點和自家焙煎

四周被山脈圍繞，融入大自然之中，氣氛沉穩的「自家焙煎咖啡cafe Prado」。透過窗戶玻璃，從店裡能看見富士山。

咖啡」，藉此吸引人氣。

崎山先生夫婦曾在巴哈咖啡館工作，他們認真的工作態度至今仍令我印象深刻。尤其是老闆崎山先生，曾經某段時期擔任店長撐起巴哈咖啡館，我很期待和他久別重逢。

從東京開車大約2小時，這一天是天氣晴朗的溫暖日子，令人不覺得是11月下旬，正午過後我抵達了位於山梨縣富士河口湖町船津的「cafe Prado」。我下了車往入口走去，通過入口的玻璃大門，崎山先生夫婦親切的笑容便映入眼簾。看到久違的崎山先生夫婦神采奕奕，不知為何我心裡就感到放心了。

從製菓專門學校畢業後
便在巴哈咖啡館就職

崎山先生的出身地是兵庫縣姬路市。

高中畢業後，他進入大阪的辻製菓專門學校就讀。當時，我被聘請擔任辻製菓專門學校的咖啡講師。

崎山先生是上這堂課的學生之一。那已經是二十幾年前的事了。

「我有上田口先生的課，所以我知道他。當時他說，有錢的話可以到哪裡工作都無所謂，沒錢的話可以來巴哈咖啡館工作。」

（崎山先生）

當時的情形是他當面找我商量，現在我依然記得很清楚。崎山先生小學時父親就因交通意外過世，生活十分辛苦，他從小就很獨立，我覺得他到了東京也會很努力，便決定請他來店裡上班。

實際上進入巴哈咖啡館之後，他認真地埋頭學習咖啡的基礎、身為店長的經營心態、個人的思考方式等。他是獨立自主的類型，我記得並未花太多時間教他。

從第一年他就在吧台萃取咖啡，進公司第三年便擔任店長，成為能撐起店面的人。

雖然有點離題，不過崎山先生當店長

如果好好學習，也能開一間屬於自己的小店。不過為此得做出好的產品，也必須變成有人品的人，聽了老師這番話我很感動……其實畢業後我已經決定到神戶的咖啡店就職，不過後來我打消念頭，決定在東京的巴哈咖啡館一邊工作一邊學習。」

時，他現在的太太阿惠小姐也進了巴哈咖啡館。阿惠小姐和崎山先生同樣是辻製菓專門學校的畢業生。她是崎山先生的學妹。畢業後，她在東京的西式點心店工作四年，之後在東急手創館新宿店任職，從事販售調理器具的工作。

她在東急手創館新宿店工作兩年後，便進入巴哈咖啡館工作。她在巴哈咖啡館學習咖啡的基礎，並且跟著巴哈咖啡館的女店長學習咖啡店的接待服務和女店長的職責。

這時崎山先生和阿惠小姐開始交往，並且完成終身大事。之後「café Prado」開業。

在小小的組合式小屋 從販售咖啡豆開始

「café Prado」在 2000 年 10 月 1 日開業。當時崎山先生 31 歲，太太阿惠小

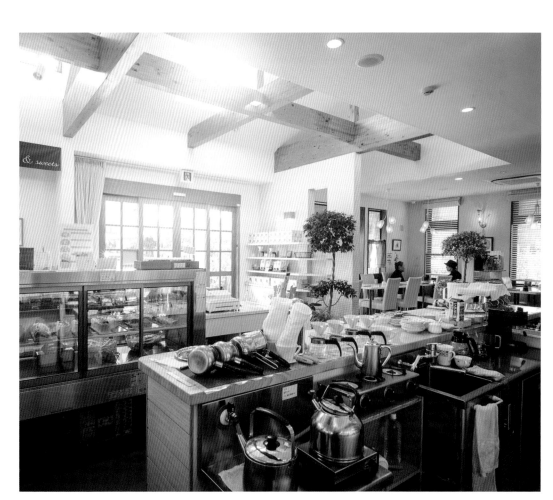

從服務吧台所見的店內。打造店面時最講究的設計是，能在服務吧台一邊萃取咖啡，一邊環視玻璃展示櫃裡頭、從入口上門的客人、和坐在桌子座位的客人等全部情況。

姐28歲。

現在是占地360坪、面積40坪的漂亮店鋪，不過剛起步時的店鋪是簡陋的組合式小屋。總歸一句就是沒錢。這是距今十九年前的事。

「其實一開始就想打造現在這樣的店鋪，不過總歸一句就是沒錢。當時手頭的資金大約500萬日圓。和所需資金差得遠了。」（崎山先生）

當時我如此建議崎山先生：不要借錢來開店。用自己的資金在能力所及的範圍內從小本生意出發吧！這是因為借錢勉為其難地開業，只會盯著眼前的損益，使得產品的品質降低。結果，整間店就不行了。我看過無數的這種例子，所以才如此建議。

崎山先生夫婦確實地把我說的話聽進去了。

於是，夫婦倆在阿惠小姐山梨縣老家院子前，開了研磨販售自家焙煎咖啡豆的店鋪。在僅僅2.5坪的地方，擺了從建材超市購買的組合式小屋，把焙煎機放進裡頭開始營業。

這就是「cafe Prado」的第一步。

「剛好阪神大地震之時使用的組合式小屋在附近的建材超市出售，我們花了50萬日圓買下，把焙煎機放進裡頭便決定開業。」（崎山先生）

認真工作獲得認同
受邀至當地的飯店

店面開張後，咖啡豆的每月銷售目標設定為200kg，丈夫焙煎的咖啡豆由太太阿惠小姐販售，夫妻倆齊心協力經營店鋪。

雖說開始營業，卻很難馬上達成所需的營業額。為了獲得維持生活的穩定收入，晚上必須兼差的生活持續了一陣子。

崎山先生夫婦面對經營的努力，正是一切買賣的原點，所以飯店小開非常信任他們。而這對崎山夫婦來說，也是最感到高

店鋪。在僅僅2.5坪的地方，擺了從建材超市購買的組合式小屋，把焙煎機放進裡頭開始營業。

合式小屋做得起來嗎？」實際上，雖然目標設定為200kg，一開始卻只能賣出30kg。

即便如此他們仍前往早市，熱情地請客人試喝，努力銷售咖啡豆。他們積極地參加活動，藉此想讓更多人認識「cafe Prado」的滋味。

這些踏實的努力慢慢地開花結果，店鋪的好評透過口耳相傳傳開，兩年後已能賣出將近100kg的咖啡豆。

在組合式小屋開始營業過了兩年後，崎山先生夫婦迎來重大轉機。那就是，有位客人是飯店小開，他向夫妻倆提議：

「要不要在飯店一樓開咖啡店？」

崎山先生夫婦心想，總有一天要離開組合式小屋開咖啡店，這個提議對他們來說是個大好機會。而且提議的理由在於，崎山先生夫婦對經營的努力，

興的事。

不過，這時著手開咖啡店，他們心中也有一絲不安。

從改變
自己的想法開始

在周遭被自然的山脈圍繞的山梨縣河口湖町，崎山先生夫婦是如何在地方實現現在的「café Prado」的呢？

對於將來想要自立門戶，開一家自家焙煎咖啡店的人，我總是說：

「不要被眼前的利益誘惑，從自己能力所及、不勉強的範圍內踏實地讓自己與店鋪成長。」崎山先生夫婦正是忠實地實踐，並且實現了自己的夢想。

我從這次的專訪特別感受到一件事。那就是，崎山先生真摯地面對自己的意識改變，並且努力經營咖啡店。

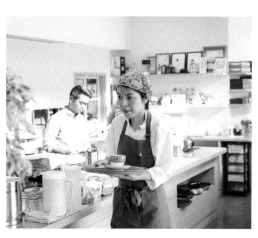

每次點餐，都用濾紙沖泡仔細萃取後再提供。配合客人的「客製化」服務也是一大魅力。

配合客人點餐萃取的咖啡，放在托盤上流暢地送到桌子座位。

「由於販售精品咖啡，我們的店在社區最先打開市場，我覺得在大家的認知中我們是特別的咖啡店，而大家也需要我們。可是我後來發覺，這是極大的誤解。」（崎山先生）

這時，崎山先生發覺到意識改變的必要性。首先他認為「必須先改變自己的思考方式」。

並不是精品咖啡讓自己和店鋪變得特別。他瞭解到自己得先獲得社區居民認同，建立信用，成為社區居民或社會一份子受到接納，店鋪與商品才會被客人評為非常特別。

「在鎮上深受信賴的人口耳相傳『這家店評價不錯』，我們和店鋪受到信任，就會有客人來喝精品咖啡，並且產生循環。」（崎山先生）

在這樣的意識改革中，崎山先生夫婦直到今日仍非常重視一點。其中之一就是建立信用。

40

既沒人脈也沒門路，對於用少許資金起家的崎山先生夫婦來說，沒有任何特殊武器。崎山先生夫婦唯一的武器就是信用。

因此，他們並非只是在店裡等待，而是到外頭去，在與工作無關的地方也積極地努力揮灑汗水。

「比起咖啡是否好喝，夫妻感情很好或父母也很勤勞，有這種傳聞反而會讓店裡出現人潮。透過無形的力量，例如父母的信用（德），或支持者的信用（德）等力量發揮作用，不知不覺便會開始出現人潮，有信用的風聲就會在鎮上超乎想像地傳開。」（崎山先生）

此外，崎山先生夫婦在讓店鋪發展的階段，尤其致力的一點是培養儲備女店長。

就經營咖啡店而言，善於察言觀色的女性的職責十分重要，將成為極大的戰力。

玻璃展示櫃中包括最受歡迎的「蒙布朗」，各種「甜點塔」大量使用山梨獨有的水果。

「Prado咖啡」。有壺裝和杯裝，圖為杯裝咖啡。蛋糕是「蒙布朗」、「草莓蛋糕」和「莓果塔」。

店面變大，單靠女店長無法面面俱到。這時次要的是，代替女店長的儲備女店長的力量。培養更多的第二、第三位儲備女店長，即使店面變大，也不會降低服務品質。對於各種需求與年齡層的客人，女店長的一點關懷能給予客人安心感，這在咖啡店經營上十分重要。

「有的員工工作了五年、十年，有時他們會代替女店長招呼客人。不過並非僱用家庭主婦就行了。工作五年、十年的員工和店家建立彼此信用，一起成長才是重點。在地方上，比起咖啡師或咖啡品質鑑定師的證照，住在當地的儲備女店長的信用更有用處。」（崎山先生）

「例如生產結束的資深員工光是來幫忙一天，對女店長就是極大的支持。」崎山先生說。打造對許多家庭主婦和女員工而言「親切的職場」，是崎山先生夫婦現在努力的課題。

個人店為了生存
須重視三件事

崎山先生夫婦為了讓個人店生存，非常重視三件事。

第一是，與人的連結。撐起這間店的人，和支持這間店的客人。能夠重視這些人所說的話，就能使個人店長久經營。經過十九年的漫長歲月，他們親身體會到這一點。

「我現在年近50，回顧過去，從父母、家人、兒時玩伴到出社會之前的老師、巴哈咖啡館的師傅和夥伴、許多支持我們的客人、參與福利事業的五年內所遇見的許多人，對我們說了許多充滿心意的話。然後我們來到山梨，遇見每一位十九年來支持著我們的人。我認為若能重視遇見的每個人的想法與話語，這樣便能使咖啡店成長得更強大，於是努力至今。」（崎山先生）

大地震時，擔心的鄰居前來購買咖啡豆。此外，保育園時代的老師也寄郵件來關心。崎山先生夫婦認為，並且努力經營咖啡店，正是個人店與大型連鎖店對抗且得以生存的重要要素之一。

第二件重視的事，就是以「成為幸福的提供者」為目標。

集結自己的存在、店鋪的存在、以及產品力等各種力量，將小小的幸福傳遞給人們。成為這樣的提供者，也正是崎山先生夫婦經營咖啡店的目標。

「讓客人上門、喝杯咖啡，藉此讓人的內心充滿活力。若能打造一間這樣的店，人們自然會聚集在此，也會高朋滿座。」（崎山先生）

最後，第三件重視的事，就是「客製化」。

所謂「客製化」是指配合每一位客人，在服務與提供方法下工夫。大型連鎖店做不到的事，只有個人店才做得到，我認為這非常重要。

以一杯綜合咖啡為例。對於高齡女性客人，提供熱一點、淡一點的綜合咖啡。大清早上門的客人，和傍晚光臨的客人，濃度也要改變一下。提供小一點的杯子給穿和服的客人更顯得高尚。年輕情侶、或第一次喝咖啡的客人則少點苦味，不要太燙才易於入口。經常光顧的熟客，則是嚐著一樣的味道，閒話家常。

即便同樣是綜合咖啡，也努力配合客人提供。

藉由客製化，不經意地體貼客人的咖啡店，使覺得舒適的客人再度上門。累積這種踏實的努力，「cafe Prado」的客人從一人到十人，再增加到一百人。

「如同精品咖啡需要變得特別的工夫與努力，咖啡店也需要能夠存活的工夫與努力。就像想做出好咖啡就得瞭解咖啡的本質，打造好的咖啡店也必須瞭解咖啡店

在吧台內萃取咖啡的老闆崎山龍輔先生。

的本質。任何人都能打造制度型咖啡店，可是和社區居民一起從零開始，打造出這塊土地的人們不可或缺的咖啡店，卻是一件十分困難的事。但是我們挑戰困難，逐步實現自己的夢想。這正是在社區扎根的咖啡店應該做的事之一。」（崎山先生）

第二章

在日本全國各地努力的
傑出咖啡夥伴

06－54

女性獨自奮鬥
受到社區居民喜愛的店

06　Caffè Lumino

東京都船堀

透過咖啡
提供社區居民
一個平靜的場所。

位於東京都船堀的「Caffè Lumino」是面積10坪、座位數14席的小店鋪，卻坐滿了前來品嚐美味咖啡，或享受聊天的客人。

「自家焙煎咖啡 Caffè Lumino」位於東京都江戶川區船堀的閑靜住宅區之中。

江戶川區位於東京23區的最東邊，近年來成為熱心支援育兒而受到矚目的一區。雖然也有許多高齡者，但孩子也很多，所以社區居民在23區內平均年齡是最年輕的。

聽聞這件事，我便非常期待這次拜訪的位於江戶川區的「Caffè Lumino」。

在面積大約10坪、座位數14席的小小店面裡，一走進門便看到店長小林純子小姐在吧台裡為客人萃取咖啡的身影。一見到我，她手上的作業沒停下來，從吧台裡用笑容迎接我。

想開一間咖啡很好喝的店！

小林小姐在2007年2月開了「Caffè' Lumino」。這是距今十二年前的事。小林小姐從小就喜歡做東西，高中畢業後第一份工作就是餐飲店的內場工作。

「高中畢業後，我在養老院和居酒屋的內場工作。在居酒屋工作時，從採購到推銷全都得做。此外我也曾在咖啡廳打工，當時的經驗對現在很有幫助。當時有些店是一次萃取大量咖啡，每次客人點餐時再重新加熱提供……配合客人點餐時再研磨，一杯一杯萃取一定比較好喝。將來我想開一間能提供這種美味咖啡的店。」

她在「CAFFÈ BERNINI」
學習四年後自立門戶

小林小姐在「CAFFÈ BERNINI」工作四年，學會了自家焙煎咖啡店所需的知識與技術。然後經過一年的準備期間，她開了現在這間店。在「CAFFÈ BERNINI」不只學習咖啡，她也學到了與客人、與社區居民的往來方式，對於打造現在這間店很有幫助。

透過巴哈咖啡館介紹，她到東京都板橋區志村的「CAFFÈ BERNINI」一邊工作一邊學習咖啡。

店鋪離都營地鐵三田線志村三丁目站不遠。雖然靠近車站，白天卻是杳無人跡的住宅區一角。店長是岩崎俊雄先生。他曾在大型咖啡公司表現活躍，後來在53歲自立門戶。他創業時在巴哈咖啡館學會焙煎的技術，之後長達十七年持續社區集中型的經營。現在變成受到許多客人喜愛的自家焙煎咖啡名店。

開始對自家焙煎咖啡感興趣，多方面學習時，她看到我寫的關於自家焙煎咖啡的一本書。讀了這本書她認識了巴哈咖啡館，於是特地登門拜訪。

「於是強烈地抱持這種想法。」（小林小姐）

融入住宅區的樸素外觀。

儘管規模小
卻以能一手打理的店為目標

小林小姐出生於江東區深川。之後，和父母一起搬到現在店鋪所在的江戶川區船堀，度過國中、高中這六年。

雖然出社會後離開江戶川區船堀，但由於父母年事已高，自己也想在老家附近開店，於是便在現在的地點開店。

二樓是房東的家，小林小姐租下一樓的部分開店。她從一開始就獨自打理一切，在能力範圍內打造自己的店。

入口左側裡頭設置了6席吧台座位。從入口左側的吧台中能看見窗邊設有8席桌子座位。桌子座位靠窗側是長椅座位，另有4張雙人座的桌子。無論客人只有一位，或是從兩名到四名、甚至八位，均可配合客人人數併桌，所以採用雙人座桌子，以便立即對應。沒有客人時，則在吧台邊手工挑選咖啡豆。另外，吧台後面的牆上

如咖啡豆的架子等，尺寸與配置都向工程行詳細指示要求製作。

加裝了能進行簡單作業的調理台。平時是貼在牆上收納避免擋到，必要時只要把牆壁的別扣解開就能立刻使用。隨處可見了工夫的巧思，可供日後想獨自開店的人參考。

提供社區居民
能安心放鬆的場所

「Caffé Lumino」有形形色色的客人上門。從年輕女性到帶孩子的母親、年富力強的父親、在附近的鎮上工廠工作的大哥、甚至是年長的夫婦，不分年齡性別，各色各樣的人都來享用咖啡。

小林小姐的過人之處是，她對所有客人都一視同仁，總是笑臉迎人。

所以，客人都能放心地和小林小姐聊天。對客人來說，「Caffé Lumino」就像自己的家，是能夠放鬆的地方，也是客人和小林小姐，以及客人和客人之間談天說地的地方。

「現在附近的超市在特價喔！」

「車站附近新開了一間咖啡店，你去過了嗎？」

「最近身體的狀況如何？」

「我開始散步了，狀況不錯喔。」

客人之間的這種對話，是稀鬆平常的光景。咖啡店有一個職責，就是作為連結社區居民的社交場所。而「Caffe' Lumino」以極其自然的方式加以實現。

希望大家更加喜愛咖啡！

這次拜訪「Caffe' Lumino」，看到小林小姐與客人的對話，我深切地感受到一件事。

就是她希望社區居民能更輕易地享受咖啡。她希望大家喝到更好喝的咖啡。小林小姐對於咖啡、以及對於客人的想法，在不知不覺中傳達給大家。

並且，希望大家更加喜愛咖啡。

店剛開不久時，有位年輕女性客人上門訂購咖啡豆。

「妳正要出門啊？」小林小姐問道。

「我剛看完牙醫回來。」客人回答。

每次點餐時，在客人眼前用濾紙沖泡仔細萃取後再提供咖啡給客人。

「本月推薦瓜地馬拉的咖啡豆。」「那就給我那種。」在小林小姐的推薦下，客人開心地購買咖啡豆。

一問之下，那位年輕客人很愛喝咖啡，大約三、四年前她開始上門光顧。起初是在店裡購買研磨咖啡粉，有一次小林小姐建議她：「每次要喝時再研磨會比較好喝喔」，從那之後她就開始購買咖啡豆。

那位客人重新瞭解到咖啡的美味，之後購買咖啡豆的頻率從兩週一次變成一週一次。

「有時候有些客人會說『我會在家裡用濾紙沖泡，可是和店裡喝到的咖啡不一樣』。這時，我會在吧台前實際沖泡咖啡，並且教客人泡得好喝的祕訣。」（小林小姐）

此外，當進了新的咖啡豆時，她會估計時間倒進小杯子讓客人試喝。每天這樣踏實的努力，培養出愛喝咖啡的客人，支持這間店的回頭客，並且又獲得新的支持者。

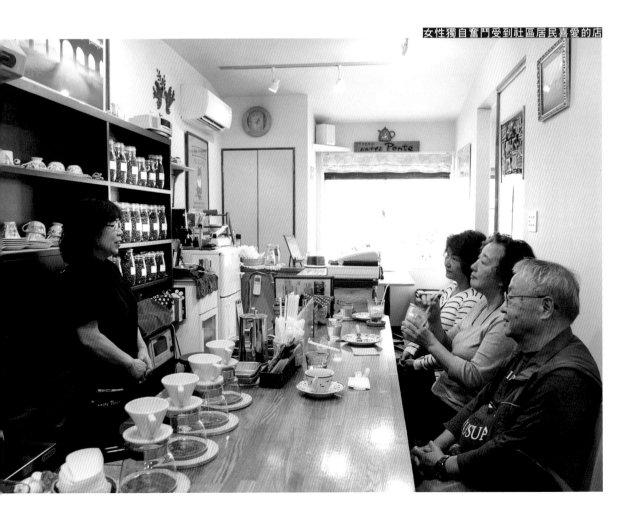

07　Caffé Ponte

東京都昭島市

透過咖啡店、咖啡，積極地面對社區活動。

將一間房子在店裡隔間，〈自家焙煎咖啡〉與〈手打蕎麥麵〉彼此相鄰營業的獨特店面。其中的自家焙煎咖啡店就是「Caffé Ponte」。

本店由丈夫妻子分別經營〈手打蕎麥麵〉和〈自家焙煎咖啡〉。雖然入口只有一個，不過裡面會分開，請按照您的需求輕鬆地踏進來。兩位店長都不是可怕的人喔（笑）。

「不好意思，這間店很難走進來，又有點麻煩。

站在店前，瞥見入口旁的菜單板上貼

了這張貼紙。拉開拉門走進店裡，入口右側是太太矢崎真由美小姐經營的自家焙煎咖啡店「Caffè Ponte」，左側則是丈夫和夫先生的手打蕎麥麵教室「和（kazu）」。

他們一看到我，太太和丈夫分別從「Caffè Ponte」與「和」走出來，笑容滿面地迎接我。

這裡是丈夫的老家（長屋，屋齡70年），將變成空屋的建築改建，從正中間隔開，在一棟房子開了「Caffè Ponte」與「和」這兩間店鋪，這獨特的構造，老實說讓我很吃驚。

一棟房子同時開了
自家焙煎咖啡店與手打蕎麥麵店

「Caffè Ponte」的所在地是東京都昭島市玉川町。距離JR青梅線東中神車站不遠，位在離大馬路有點裡面的小巷子。

店面是在距今九年前的2010年8月2日開幕的。當時太太矢崎小姐54歲。「Caffè Ponte」與「和」同時開幕，她的丈夫和夫先生59歲。

「原本我就很愛喝咖啡。我和丈夫一起賺錢，工作與持家使我忙得沒時間去咖啡廳喝杯咖啡。雖然我買了咖啡豆在家自己煮咖啡，可是實在不怎麼好喝，所以開始自己用手網焙煎。後來，我接觸到新鮮的咖啡，變得想繼續研究，於是到巴哈咖啡館的研討班聽課。」（矢崎小姐）

2006年4月，她從工作三十年以上的公司以50歲的年紀提前退休。她從2008年開始參加巴哈咖啡館的研討班，打算開一家自家焙煎咖啡店。

她的丈夫和夫先生從上班族時期開始，製作蕎麥麵就是他長達二十年的興趣，趁著年屆退休他想重新檢視、學習製作蕎麥麵的技術，於是開了一家手打蕎麥麵、烏龍麵店。

「我和妻子能夠一邊工作一邊看護兩家的父母，而且雙方也都能給父母送終。我的母親去世後已經做完七次的忌日，我們想認同彼此一起走過夫妻倆漫長的人生，於是改建變成空屋的老家，同時開了自家焙煎咖啡店和手打蕎麥麵、烏龍麵店。」（和夫先生）

將一棟房子隔間而成的店鋪「Caffè Ponte」約9.3坪。座位空間約7坪，設有能容納9人的吧台座位。吧台座位內側設有約2‧3坪的焙煎室，設置了獨創焙煎機「大師焙煎機」（2‧5kg）。

「和」的樓層面積約8.5坪。眼前

中深焙的「Ponte綜合咖啡」500日圓（含稅）。

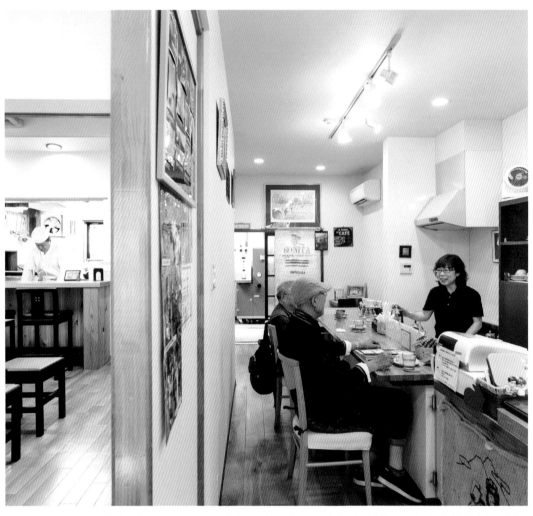

入口右側是自家焙煎咖啡店「Caffé Ponte」。老闆矢崎真由美小姐走進吧台和客人開心地交談。入口左側是手打蕎麥麵教室「和（kazu）」。

是桌子座位，內側的開放式廚房前面有吧台座位，一共設有7席座位。營業時間是中午11點30分到下午2點，然後從下午3點到晚上9點則是在手打蕎麥麵教室「和（kazu）」進行手工製作麵條的指導。

打造店面時最有意思的一點是，處處活用、再度利用了以前長屋的構造。

過世的母親生前常對鄰居說：「有空來聚聚吧」，大家便會窩在腳爐裡喝茶聊天。從前這裡就是鄰居交流的場所，所以改建後我也想把它變成這樣的場所，以前能用的東西也做了最大限度的活用。

例如，外面的布告欄使用被爐的格子板就是其中之一。另外，走廊使用的波形板玻璃門也是再度利用。

開幕當時常有客人說：「蕎麥麵店和咖啡店連在一起，感覺很難懂」，或是「不太敢走進店裡」。但是，曾經光顧的客人反而會印象深刻，不少人都變成回頭客。

此外，因為是「有點獨特的店」，口碑也

在客人之間傳開。

「開店當時〈高湯的香味〉與〈咖啡香〉在打架，不過現在似乎融合在一起了。」矢崎先生夫婦開朗地笑著說。

蕎麥麵和咖啡，儘管業種不同，不過同樣是追求專業性，做出的味道受到客人信賴，兩間店都光顧的熟客也確實增加，十分振奮人心呢。

重視與社區居民的情感
致力於社區活動！

我向矢崎小姐請教了她開「Caffé Ponte」時提出的概念。

第一，與鄰近地區的協調。

第二，仔細且誠實地做咖啡。

第三，將咖啡師的知識教給客人。

2011年，她也參加了巴哈咖啡館主辦的產地研習。當時訪問了中美洲四國（瓜地馬拉、巴拿馬、哥斯大黎加、尼加拉瓜），當時的見聞對於日後的營業頗有助益。

此外，這間店值得矚目之處在於，重視人與人之間的情感，並且積極投入社區活動。2014年，他們買下與店鋪相連的隔壁長屋。提供場地給社區的老人（每月一次的茶會），或邀請昭島市出身的落語（單口相聲）家「桂竹わ、前座」舉行

〈玉1〉長屋落語會」。落語會為了提供社區高齡者一個歡笑的場地，一年舉辦兩次，多次舉辦後已來到第五回，表演大受好評。

〈玉1〉這名稱的由來，是因為店的地址為玉川町一丁目11番地11號，這是向昭島市社會福祉協議會申請的沙龍活動，今年已經是第四年。

另外也定期舉行以客人為對象的「Ponte落語會」。

不僅如此，矢崎小姐也和丈夫合作，以發展遲緩孩童為對象的外出手工製作蕎麥麵教室，由於本店的提供，使孩童有了用餐場地。

「我們也到昭島市產業博覽會擺攤子，舉辦咖啡教室。在自己能力所及的範圍內，態度自然地做些對社區居民有幫助的事就行了。能讓社區居民感到高興，就是我們最大的快樂。」（矢崎先生夫婦）

雖是小小的累積，卻真誠踏實，態度自然地投入社區活動，我覺得這正是矢崎先生夫婦最了不起的地方。

期望他們今後也會和社區居民一起走下去。

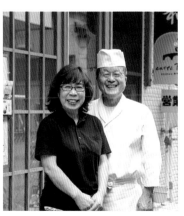

「Caffé Ponte」的老闆矢崎真由美小姐（左），又其經營「和（kazu）」的丈夫和夫先生（右）。

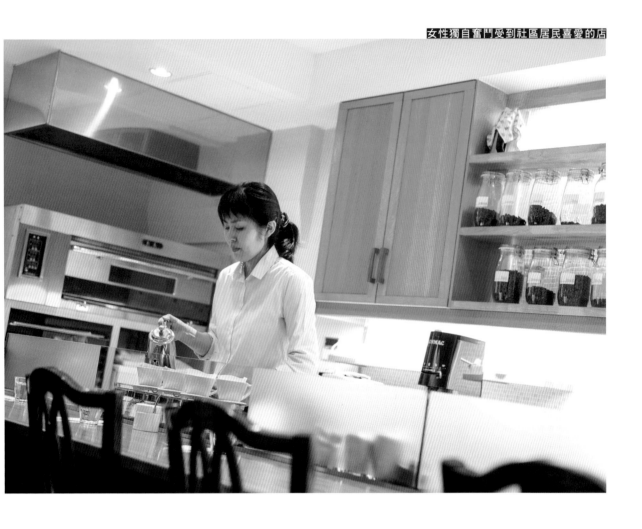

08　café Weg

大阪市南堀江

女性獨自開業。
打造能享用
咖啡與甜點的店。

久保美幸小姐在福島縣飯舘村的「椏久里」（現在遷到福島市內）工作六年後，回到大阪開了「café Weg」。努力經營這家咖啡與甜點的店。

久保美幸小姐曾在福島縣相馬郡飯舘村的「椏久里」工作六年。目前這間店已遷到福島市內營業。之後，久保小姐回到出生地大阪，開了一家自家焙煎咖啡店「café Weg」。

我十分瞭解久保小姐。在巴哈咖啡館主辦的咖啡產地研習，她和「椏久里」的

市澤先生一起參加時的事我仍記憶猶新。

她很掛慮我這個年長者，自己只帶了小型手提包，空出來的背後和雙手卻揹著、提著我的行李。無論走到哪裡，產地研習時一直掛慮著我。

我至今也曾和數不清的年輕人一起去產地研習，印象中沒有人如此照顧我。這種對人的體貼與掛慮，就算有人教也不見得做得到。我覺得久保小姐的內心與生俱來這種特質，所以她才能做到。

我每次一有機會都會這麼說：「無論提供多好喝的咖啡，如果你被討厭，客人就不會上門。再怎麼努力，也不會有人給你的咖啡好評。當然你得努力提供美味的咖啡，不過在那之前得先淬鍊自身為人的資質。這正是讓咖啡店成功的最大重點。」

我心裡想著這些事，拜訪了久保小姐經營的「café Weg」。

店鋪的所在地是大阪市西區南堀江。

在十一年前的2008年12月23日開幕。

目標是開一間獨立咖啡店
於是進入專門學校就讀

久保小姐從年輕的時候就打算「將來開一間咖啡店」，她的第一步是學習製作麵包，於是進入大阪辻製麵包師學院就讀。

當時，我接受委託進行咖啡特別講習。久保小姐有參加講習，這有助於她日後經營咖啡店。

「參加田口老師的特別講習後，我比以前對咖啡更有興趣了。我利用學校的暑假，去了東京的巴哈咖啡館。在學院上的課，是我現在開了自家焙煎獨立咖啡店的

在僅有11坪、16席的小店裡，久保小姐獨自經營店面。在住宅和辦公室混雜的鎮上，周遭的競爭對手也不少，這個地點的條件很嚴苛。在這當中，熟客也逐漸增加，下進入「椏久里」工作。

前面也有提到，當時「椏久里」儘管位於福島縣相馬郡飯舘村的深山裡，卻吸引了許多客人博得好評。

從1月到2月積雪不退，深山裡的這間店只得休業。對於住慣都會的年輕女孩，實在很難熬。可是，久保小姐在開車5分鐘的村營住宅租房子，在這裡努力了六年。

「在椏久里的這六年，是我現在這間店的基礎。不只學習甜點和咖啡，我也學到了如何與客人和社區居民相處。」（久保小姐）

之後，她回到出生地大阪實現開咖啡店的目標。

她一邊藉由打工存下開業資金，一邊到東京南千住的巴哈咖啡館的訓練中心，

第一步。」（久保小姐）

從學院畢業後，她在神戶的麵包店工作一年半。之後，在學院同窗好友的介紹著實地提高營業額。

隔著後巷的小路有一座高台橋公園。入口是玻璃大門，從外頭能清楚看到店裡的情形。

努力學習焙煎技術。從大阪到東京的巴哈咖啡館，往返頻率是兩個月一次，她持續上了三年的課。經由這種踏實的努力，總算開了「café Weg」。

開一家讓人享用咖啡與蛋糕的咖啡店

店名「café Weg」的「Weg」是德語，意思是道路。雖然我忘了問她為何取這個店名，不過有一張象徵店名「一條道路」

的相片，裱框掛在牆上。

那是久保小姐去產地研習時在當地拍的相片之一，這和久保小姐朝著目標真摯面對的態度重疊，令我留下深刻印象。

久保小姐自開店以來，一直夢想打造一種咖啡店。那就是在德國與奧地利等國家常見的，蛋糕店與咖啡店同時存在的Konditorei（附設咖啡館的蛋糕店）。

「就像以前研習旅行時去過的維也納咖啡廳，社區居民隨時都能輕鬆上門，慢慢地品嚐咖啡和甜點，這種咖啡店就是我的目標。我會努力實現。」（久保小姐）

現在她提供自家焙煎咖啡，並且以專門學校學到的調理技術為基礎，準備德國和維也納的甜點，讓客人享用。

我去拜訪時，店裡有三種「甜餅乾」、捲了卡士達醬奶油霜的蛋糕捲「年輪蛋糕」、巧克力蛋糕捲、使用黑櫻桃強調味道的「巧克力捲」、法國南錫地方的奶油蛋糕，使用滿滿巧克力與杏仁的「南錫巧

56

放了社區的美容院、日式料理店或小餐館等店家的小冊子和商店卡，讓上門消費的客人自由取走。

「Weg綜合咖啡」480日圓和「三種甜餅乾」160日圓（含稅）。久保小姐自製的甜餅乾搭配咖啡頗受好評。

克力蛋糕」等甜點。她一次做得不多，在一個人能製作的範圍內提供仔細製作的甜點，品質之高也獲得客人高度評價。

還有使用自製麵包的麵包菜單。雖有「蜜糖吐司」、「迷你火腿三明治」、「火腿起司三明治」等，不過這間店獨有的一款人氣麵包是「馬鈴薯麵包」。把蒸過的馬鈴薯揉搓進去的小型麵包，一個售價200日圓。有些客人是衝著它來消費的。

之前我也拜訪過幾次「café Weg」，不過這次訪問令我重新感受到一件事。

那就是與社區共生。住在社區的人們與營業的店能否共同生存，逐漸發展、成長，對個人店來說是非常重要的事。關於這一點，之前我也屢次提起。讓我重新思考這一點的，就是不經意地放在店鋪架子上的美容院、日式料理店或餐廳的小冊子和商店卡。一問之下，這些都是社區中親密往來的店家。美容院老闆很喜歡店裡的咖

啡，也經常購買咖啡豆。此外，日式料理店的女性經營者是同年紀，她知道久保小姐會過敏，每次她到店裡用餐時都會為她製作特別的餐點。

「有些客人透過咖啡和我變親近，我希望能幫助他們，所以放了小冊子和商店卡。」（久保小姐）

但是，放在店裡的小冊子和商店卡僅限於久保小姐信任的店家。看到小冊子和商店卡，是為了讓上門的客人感到高興。

以信賴的羈絆連結彼此，我覺得正是個人經營了不起的地方。

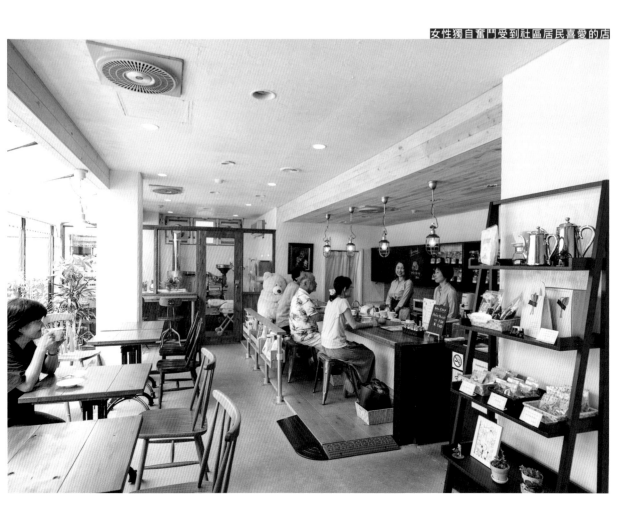

09　Magdalena

廣島縣三原市

家事、育兒、工作，
受到家人支持，咖啡和
蛋糕店是她的奮鬥目標。

在由倉庫改造的店鋪從販售咖啡豆起步，2015 年10月遷到現在的地點開幕。咖啡和蛋糕店是她的奮鬥目標。

長井綾子小姐經營的自家焙煎咖啡屋「Magdalena」，從廣島縣三原市的糸崎遷到港町開幕繼續奮鬥。她在巴哈咖啡館工作約八年半後回到出生地，將父母居住的自家倉庫改造，開了一間只販售咖啡豆的自家焙煎咖啡店。

2011年3月14日糸崎的這間店開幕。她在這間店努力了四年半，縈縈

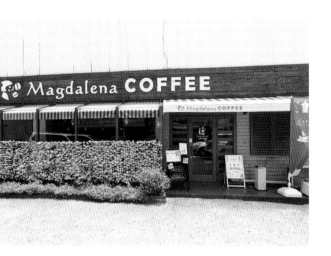

面向停車場整面玻璃的外觀。橫長的店名招牌十分引人注目。

實實地增強實力，2015 年 10 月 12 日遷移重新開幕，就是這次我拜訪的新生「Magdalena」。店鋪位於 JR 山陽新幹線三原站附近。距大馬路一步之遙，位於狹窄道路的一角。備有停車空間的店鋪十分漂亮，和以前的「小屋」實在不能相提並論，拜訪店面的我也非常訝異。

店內的採光使空間十分明亮，由吧台座位和桌子座位構成的客席很有親近感。

一踏進店裡我便看到，長井小姐和女性員工隔著吧台和熟客談天說笑。

育兒、家事與工作
連日都是大忙特忙的日子

前面也有提到，2015 年 10 月「Magdalena」在現在的地點開業，是基於什麼理由決定遷移的呢？我直接向長井小姐詢問了其中理由。

「由倉庫改造的小店，是從販售咖啡豆起步。開業前，為了讓大家知道這間店，我免費把焙煎的咖啡豆送給當地的朋友。此外，也傾聽許多人的意見，覺得好的地方就照做，慢慢地傳達咖啡的美味與美好，努力讓大家變成我的客人。藉由這種

踏實的努力，慢慢地增加回頭客。有人認同我的努力，來問我要不要在現在的地點開店。」（長井小姐）

邀她開店是為了活化城鎮。雖然開店條件不錯，可是得花一筆改建費用，一開始長井小姐相當煩惱是否應該開店。不過，難得有人來詢問，而且她判斷這是向上發展的大好機會，於是決定遷移到現在的地點。

決定遷移的時間，是現在的店開業大約三個月前的 2015 年 7 月。隔月簽訂契約後改裝工程開工。糸崎的店營業到 9 月中旬，之後，進入新店鋪開業的準備，然後遷移重新開幕。

可是，新店鋪開業後又有得忙。

「開幕三個月過後，得知自己懷有身孕，後來真是忙翻了。託大家的福，隔年 8 月底產下一名活潑的男孩，現在因為帶孩子，加上家事和工作，每天都忙得不得了。」（長井小姐）

長井小姐的舊姓是新谷，2014年，她和在當地公司工作的丈夫結婚，至今過著美滿的生活。

兩人生下的男孩名叫優希。光陰似箭，我拜訪時她開心地對我說：「已經出生10個月了。」因為這個原因，現在長井小姐除了育兒、家事，還有工作，使她每天忙得不可開交。

長井小姐清晨6點起床。被育兒和家事追著跑，她7點左右離開居住的宮浦。

本月蛋糕「提拉米蘇」400日圓和「黑櫻桃克拉芙緹」400日圓（含稅）。

她和兒子優希一起坐上丈夫上班的車，前往離家5分鐘的工作店鋪。營業開始時間是上午10點，不過在那之前得焙煎咖啡豆，或是進行採購甜點等作業。

在營業開始一個小時之前的9點，長井小姐的父母從糸崎的娘家過來，協助開店前的打掃與整理。到了開店時間10點，她的父母帶著孫子優希回自己的家。先把優希寄在父母那兒，白天專注於店裡的工作。

打烊的時間是傍晚6點，父母會稍微提早把孫子帶回店裡。父母協助收拾，把孫子交給長井小姐後回自己的家。大致收拾完畢後，傍晚6點30分，長井小姐和優希一起回家。回到家後準備做晚飯。育兒、家事、工作，一整天都沒有時間休息，忙得團團轉。

這就是長井小姐的一天。因為我是男人，即使腦子能理解帶小孩的女老闆有多

麼辛苦，要是有人問我：「換作是你，你辦得到嗎？」我也只會回答：「絕對辦不到。」

長井小姐努力的原動力從何而來呢？

支持長井小姐的人正是她的丈夫，還有她的父母。而最重要的一點，可愛的優希正是長井小姐的能量來源。並且，還有支持「Magdalena」的社區客人的笑容。接觸到長井小姐無論對誰都溫柔誠實的人品，我再次強烈地感受到她的人格魅力。

目標是讓客人享用咖啡與蛋糕的咖啡店

「我去製菓學校上了一年半的課，在巴哈咖啡館不只咖啡，也長期從事製菓的工作。由於資金的限制，雖然從販售咖啡豆起步，但總有一天我想實現一間咖啡與蛋糕店，現在的店是第一步，我想努力更上一層樓。」（長井小姐）

我要提到一件很久以前的事，巴哈咖啡館展開製菓、製麵包部門時，長井小姐正好加入店裡。並且，由於長井小姐的努力，製菓、製麵包部門得以步上軌道。根據當時的經驗，聽到她說「目標是讓客人享用咖啡與蛋糕的咖啡店」，我感到非常高興。

現在蛋糕有限定種類，透過「本月蛋糕」在能力範圍內提供高品質的甜點。我拜訪時是7月，有「黑櫻桃克拉芙緹」400日圓和「提拉米蘇」400日圓這兩道甜點。為了讓客人品嚐咖啡與蛋糕的搭配，還有經濟實惠的「蛋糕組合」。這時，本月蛋糕一塊加上本日咖啡「巴西水洗咖啡」的組合，是以800日圓提供。此外，還有「楓葉餅乾」200日圓、「香草新月餅乾」150日圓、「鳳梨塔」200日圓等烘焙點心。

「烘焙點心是搭配咖啡一起提供。由附加烘焙點心，希望客人能稍微瞭解咖

啡搭配蛋糕的樂趣。藉此，大家若能有更多種享用咖啡的方式，我會很開心。」（長井小姐）

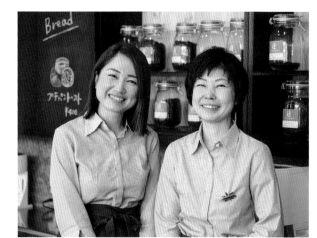
老闆長井綾子小姐（右）和女性員工中村子美小姐（左）。

10 風光舍

岩手縣雫石町

因為最愛喝咖啡
才會在雫石町的大自然中
開一家咖啡店。

2009年1月在可眺望岩手縣雫石町岩手山的地點開幕。週末總是擠滿了特地開車上門的客人。

岩手縣岩手郡雫石町,是知名觀光景點小岩井農場牧場園所在的城鎮,應該有人聽說過。在這裡可以眺望附近的日本百座名山之一——岩手山。這次拜訪的咖啡焙煎店「風光舍」,能讓你「一邊啜飲美味咖啡,一邊悠閒地眺望」那美麗的山脈,因而受到客人喜愛。

經營店面的人是箱崎光良、美紀夫

店裡以色調沉穩的深棕色為基調，任何人都能好好放鬆。

小木屋風格店鋪四周被鬱鬱蔥蔥的樹木所圍繞，與自然環境完美調和，令上門的客人內心平和。

婦。我從箱崎先生夫婦參加巴哈咖啡館的研討班之時就認識他們，我十分欣賞他們無論對誰都一視同仁地對待的溫暖人格，因此很期待見到他們。和箱崎先生夫婦來往，不知為何心裡會感到平靜，我想這也是這間店最大的魅力。好喝的咖啡、在都市無法體驗的自然環境、再加上箱崎先生夫婦溫暖的人格。個人咖啡店的魅力是什麼？我重新思考這個問題，拜訪了箱崎先生夫婦的店。

辭去二十年的工作
在47歲開咖啡店

「風光舍」在2009年1月19日開幕。那是箱崎先生夫婦47歲的時候。

箱崎先生夫婦在外商航空公司工作二十年，為了開店，他們提前兩年一起從公司辭職著手準備。

之所以想要開一家自家焙煎咖啡店，是因為兩人都非常喜歡咖啡。他們很重視在家喝咖啡，好好放鬆的時間，透過每天這樣的生活，「想要自己開咖啡店」的心情逐漸變得強烈。

「我最喜歡一邊喝咖啡一邊悠閒度日的時間，不知不覺一頭栽進咖啡的世界。

雖然我買來咖啡豆，一開始是用手網焙煎，不過這樣無法令我滿足，所以我買了1kg的烘焙機自己焙煎。我也會請朋友喝用焙煎的咖啡豆沖泡的咖啡。」（美紀小姐）

太太美紀小姐尤其充滿熱情，漸漸地她開始思考開一家自家焙煎咖啡店。隨著她想要販售自己焙煎咖啡豆的想法變得強烈，她開始思考：「如果自己開店，就必須販售能充滿自信推薦給客人的咖啡豆。那就必須學會身為專家的專業知識與技術。」

「我看了許多咖啡的相關書籍，最後找到田口老師的書。我想從頭學習咖啡，

設在庭園的露臺座位。

於是決定加入巴哈咖啡館集團。」（箱崎先生）

我至今仍清楚記得箱崎先生夫婦來到巴哈咖啡館那時的事。他們說：「我們開一家自家焙煎咖啡店，所以想成為集團咖啡店的一員。」他們夫妻倆一起前來，我感受到兩人同心協力想要開店的想法，因

此保證將全面支援他們。

開店前兩年是準備期間，這段期間為了開自家焙煎咖啡店，努力學習所需的知識與技術。當時，箱崎先生夫婦住在千葉縣成田，他們從那裡到南千住巴哈咖啡館的訓練中心上課。

之所以決定在現在的地點開店，是因為老闆箱崎先生出生的故鄉是盛岡。由於箱崎先生是長男，雖然預定回到盛岡開店，不過在市內沒有符合條件的物件，所以他在離盛岡有點距離的現在地點買下土地。他決定在那裡新建一棟住宅兼店鋪的建築物。

他買下3000坪的用地，新建一、二樓加起來大約50坪的建築物，一樓就作為店鋪使用。這是能就近眺望岩手山，被大自然圍繞的地點，設計成讓客人可以從店裡一邊欣賞岩手山一邊享用咖啡。

「這裡和盛岡市內不同，別說是行人了，根本是人煙罕至，不過我們是汽車社會，而且這裡有都市無法體驗到的自然環境，我覺得只要提供美味的咖啡，客人就一定會上門。開業之時，賣掉成田房子的資金和退休金，再加上借貸才籌到所需的資金。連如何借貸我們也是從零開始學習，也製作了事業計劃書，好不容易才開店。」（箱崎先生）

對咖啡專注的態度

擴大了客人的圈子

「風光舍」在最嚴寒的1月開始營業。

建築物是在前一年的11月底完成，把約一個月的訓練期間估計在內再開幕。但是，箱崎先生夫婦還有一個想法。就是從積雪最深的季節開始，確實地抓住客人的強烈想法。

這時能看到箱崎先生夫婦專注的態度，他們慢條斯理地提供好咖啡，一步一步地擴大客人的圈子。

「開幕時，雖然當地的電視台有在新聞時段播放，不過我們完全沒有進行宣傳活動。不過幸好慢慢地有客人上門了。而且是客人帶朋友一起來。都是因為有客人相挺，我們才有今日。」（箱崎先生）

現在，店裡桌子座位和吧台座位合計18席，設置在戶外庭園的露臺座位有4

咖啡焙煎屋「風光舍」的箱崎光良、美紀夫婦。

透過窗子，就能眺望眼前的岩手山。

席。有許多客人是遠從22㎞外的盛岡開車前來。最近，耳聞評價專程從其他縣市上門的客人也不少。週六、週日一天會有五、六十組客人光顧，忙碌時會有二十幾名客人在外頭排隊。

此外，五年前箱崎先生受到孩童時期朋友的邀約，在盛岡的老字號百貨公司舉行試飲販賣會時也是在冬季，一個月期間限定擺攤兩、三天。結果大受好評，也因此開發了新客人。

「小時候的同學問我要不要舉辦試飲販賣會，於是我決定擺出攤位。我們已經開店五年了，藉此能讓大家認識我們，也增加了新客人。回到本地，受到許多人的幫助，我們才有今日，真的是十分感謝。」（箱崎先生）

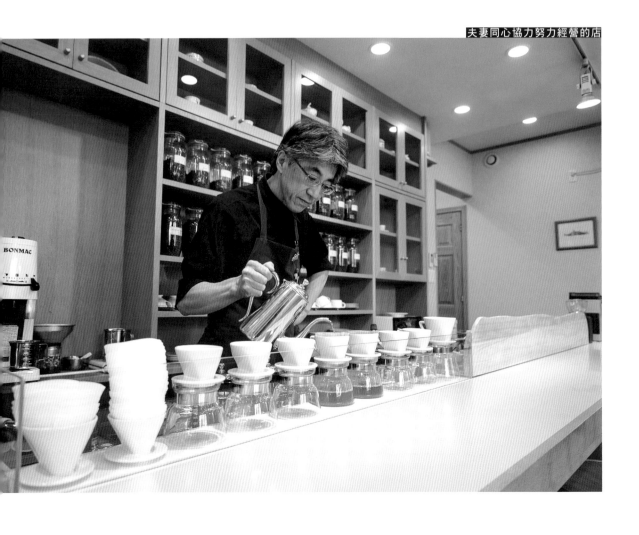

11　café Brenner

秋田縣潟上市

「café Brenner」在 2002 年 2 月開業。這間店的目標是成為如「山口」般大家來來去去的店，現在佐藤知儀、幸子夫婦仍持續挑戰。

這次我造訪了位於秋田縣潟上市的「自家焙煎咖啡 café Brenner」。是佐藤知儀、幸子夫婦經營的店鋪。店名「Brenner」源自於德國與義大利之間某個山口的名稱。所謂山口是指大家來來去去的場所。

「café Brenner」若能像山口一樣成為人們交流的場所，那就太棒了。於是老闆抱著

這個想法命名。店面所在的潟上市，位於秋田市西北，男鹿市東南，面向八郎潟與日本海的場所。2005年3月，由南秋地區南秋田郡天王町、飯田川町、昭和町合併而誕生，而「café Brenner」是在三年前的2002年2月開幕。

這一帶冬季的酷寒，遠比想像中嚴酷。連「café Brenner」開幕的那一天，也是從早便大雪紛飛，異常寒冷。「無論如何，能平安度過這一天就好了……」他們抱著這種心情迎接第一天。想必任何人都曾經歷過，佐藤先生夫婦也是心裡夾雜著夢想與不安踏出第一步。一開始他們從販售咖啡豆起步。之後，由於社區居民的支持，店裡設了能好好品嚐咖啡的桌子座位，光陰似箭，開幕後已經迎接了第十七個年頭。

回到出生的故鄉秋田
開了自家焙煎咖啡店

佐藤先生不當上班族，回到出生的故鄉秋田（他的出身是秋田縣男鹿市），和太太幸子小姐一起開了「café Brenner」。

「我很愛喝咖啡，喝遍了許多家店的咖啡。在這當中，我在巴哈咖啡館喝到的咖啡令我深受感動。毫無雜味，味道分明，易於入口。我完全變成粉絲了。雖然當時想法並不明確，但我思考著，將來要是能在出生的故鄉秋田提供這麼棒的咖啡就好了。」（佐藤先生）

之後，他辭去茨城縣製造公司的工作，回到出生的故鄉秋田，在當地的公司再度就業。即使回到故鄉他也對巴哈咖啡館的咖啡念念不忘，於是利用宅急便從東京寄來咖啡豆在家享用。

這樣的日子持續著，他想在秋田推廣巴哈咖啡館的咖啡的心情日益強烈，於是跑來聯絡我。

由於這個緣故，他們加入了巴哈咖啡館集團，正式開始努力學習自家焙煎咖啡。這是他們開店三年前，1999年的事。

「雖然也有辭去工作，專心學習咖啡技術的選項。可是，這樣一來會完全沒有收入。該如何一邊存下開業資金，並且

從JR秋田站算起，在第4個車站出戶濱站下車。從出戶濱站開車約10分鐘就會到達「café Brenner」。從這裡走一小段路，眼前便是遼闊的日本海。

一邊學會自家焙煎咖啡店所需的技術呢？

解決對策是利用公司休假，到東京的巴哈咖啡館上課。」（佐藤先生）

利用公司的休假日週六、週日，一個月兩次從秋田到東京上課。在開店之前，到東京的巴哈咖啡館上課大約持續了三年。

持續學習焙煎技術，開始有一定的自信之後，他決定把練習用的焙煎咖啡豆裝進大帆布背包帶回秋田。雖說是練習，但是焙煎了五、六種咖啡豆，所以分量相當多。重量有8～10kg。帶回家的咖啡豆，手工挑選去除不好的豆子。然後細分裝進小袋，分送給朋友或愛喝咖啡的人。

「我正在學習咖啡豆的自家焙煎。這些是我焙煎的。請試喝看看吧！」「我想開一家自家焙煎咖啡店。這些是我練習用的焙煎咖啡豆。要不要試喝看看？」

加上這幾句話，他發送咖啡豆的對象超過了一百人。這些人從他們開店後便一路支持，現在也是重要的客人。

現在店裡的營業額結構為，店內喝咖啡20～30%（客單價700～800日圓），咖啡豆銷售（客單價約1500日

「café Brenner」的老闆佐藤知儀先生（上），和老闆娘幸子小姐（下）。

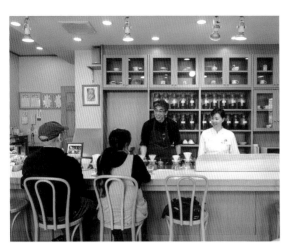

入口左側設置了吧台座位。

圓）占一半以上（其他還有蛋糕的外帶）。

咖啡豆銷售中寄送咖啡豆占了極大比例。從開幕時便有這項服務，200g以上就能寄送。寄送日為週三和週五這兩天。寄送區域為開車20km的範圍內。送達地點約有三十處。他們在週三、週五劃分寄送區域，在路線安排上下工夫，以便有效率地移動。

負責寄送的人是老闆佐藤先生。他親手把咖啡豆交給客人，而這也是和客人交流的絕佳機會。

奮鬥目標是成為
秋田版咖啡蛋糕店！

現在，佐藤先生夫婦以秋田版咖啡蛋糕店為目標，謀求更進一步的發展。

「在奧地利維也納，有一種咖啡蛋糕。」

店能讓人享用咖啡和手作蛋糕。從年輕人到老年人，受到廣泛客層的喜愛。如果能在秋田創設這種店，沒有比這更棒的事了。」（佐藤先生）

為此他在六年前，在樓層的一角設置製菓室。此外太太幸子小姐為了學習製作甜點，也利用店裡的休假日，到東京的巴哈咖啡館上課。

這些踏實的努力獲得成果，為了蛋糕上門的客人也變多了。同時享用咖啡和蛋

糕的客人也增加了。蛋糕的外帶也增加，現在已經占了營業額10%。蛋糕逐漸成長為和咖啡一起撐起店面的魅力商品。

最後，我要介紹佐藤先生夫婦透過咖啡店舉行的各種活動。例如，從4月舉辦的咖啡店教室也是其中之一。從三、四年前也開始舉行音樂會。2015年11月還在店裡舉行「聆聽豎笛的現場演奏……」這種迷你音樂會。這是為了回應客人的提案：「要不要利用店面作為發表演奏的場地？」結果許多客人都非常開心。另外，12月也請客人當講師，舉辦了「麥芽糖工藝體驗教室」這種快樂的活動。

佐藤先生夫婦以「山口」作為象徵詞語，取了「Brenner」的店名，「café Brenner」作為人與人交流的場所，成為社區居民不可缺少的一間店。

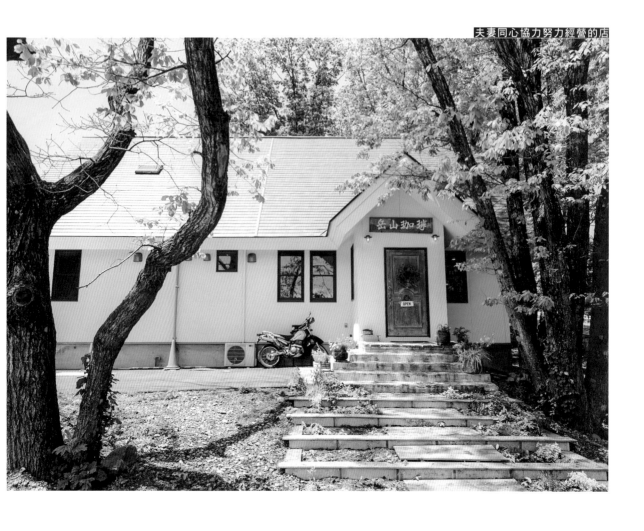

12　岳山咖啡

宮城縣仙台市

提前退休，
開一家自家焙煎咖啡店
再創第二人生。

2013年8月10日在宮城縣泉岳滑雪場
附近開幕。位於綠意盎然的深山裡，週末
總是吸引人潮，店裡高朋滿座。

我造訪的地點是仙台市泉區福岡字
岳山的「自家焙煎岳山咖啡」。它位於泉
岳滑雪場之前不遠的縣道上，我在JR
仙台站前租了出賃汽車，駕車在縣道上
奔馳。

途中我誤入山路中，所以抵達時已經
超過預定時間，當時已過中午，大約是12
點30分。那天是週日，儘管位於深山裡，

店裡卻坐滿客人。一進入口，正前方的吧台裡，老闆娘菅野幸子小姐正在為客人沖泡咖啡。她注意到我來了，中午正是最忙，她邊泡咖啡邊露出親切的笑容迎接我。老闆娘的笑容實在太可愛了。

我完全忘了迷路的事，不知為何心裡很平靜。我心想：「不止美味的咖啡，有些上門的客人或許是想看到老闆娘可愛的笑容吧……！」有人說：「笑容是最棒的款待。」這句話瞬間掠過我的腦海。感覺老闆娘的笑容，讓我重新見識到經營咖啡店的樂趣與美妙。

夫妻同心協力
開一家自家焙煎咖啡店

「自家焙煎岳山咖啡」在2013年8月10日開幕。當時菅野潤一先生55歲，太太幸子小姐54歲，光陰似箭，開店後已經迎接第六個年頭。

菅野先生夫婦之前在當地學校當美術老師，不過他們提前退休，選擇開自家焙煎咖啡店，再創第二人生。

「為了照顧母親而辭去工作，退休後便一直思考該做點什麼。我們的房子是小木屋，因此我想改裝成咖啡店。我自己很愛喝咖啡，由於都用手網焙煎，所以對於自家焙煎咖啡店一直很感興趣。既然如此，我心想得要更加學習咖啡才行，於是跑去田口老師的研討班聽課，深深感受到咖啡的深奧，後來加入了巴哈咖啡館集團。當時我女兒正在唸大學，她在南千住租了公寓，由於這個機緣，我從公寓到附近的訓練中心以每月一次（三天）的頻率上了一年半的課。」（幸子小姐）

一開始只有太太幸子小姐去訓練中心上課，後來潤一先生也會合，一起學習自家焙煎咖啡所需的知識與技術。

太太幸子小姐開始去巴哈咖啡館的訓練中心上課時，菅野先生還在宮城縣名取市的名取市立閑上中學當老師。想必大家都知道，學校所在地因為2011年3月11日發生東日本大震災引起的大海嘯而受到重創。那一天，太太幸子小姐在南千住的訓練中心從電視上得知當時的情況，心驚膽戰地回到當地。

「看到電視上，我老公的車子被沖走了，使我大吃一驚。我開車花了1、2個

堅持手作的自製蛋糕「經典巧克力蛋糕」和「烤起司蛋糕」各450日圓（含稅）。

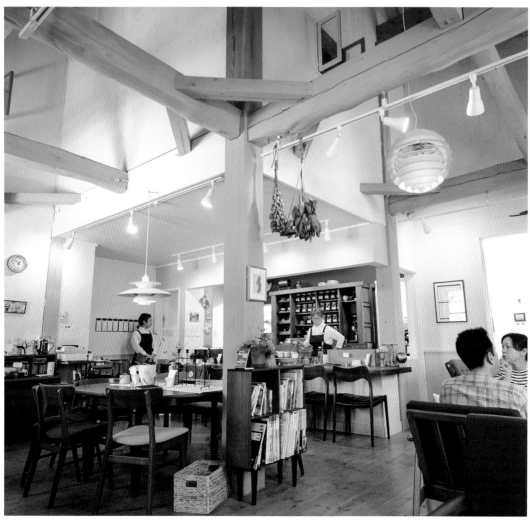

想像小木屋內部裝修過的舒適店內。用菅野先生夫婦最愛的北歐古老家具統一風格。

在山裡開業。
逐步地增加社區客人

由於東日本大震災，菅野先生夫婦的房子半毀。他們只得另尋住宅兼店鋪的物件。原本他們就想開一間小木屋風格的咖啡店，正在山裡尋找物件時，得知現在這塊土地正在出售的訊息，於是便買下。

他們在這裡新建了住宅兼店鋪的兩層樓建築。一樓是小木屋風格的店鋪，二樓是住宅。雖然建築物是委託當地的木匠，不過內部裝修和招牌是潤一先生親手製作的。

由於祖父是木匠，所以他最愛做木工，他的幾個女兒也來幫忙，花三個月便完成了內部裝修。

「小時才回到家。幸好老公平安無事，可是有幾名學生過世了⋯⋯由於這個緣故，老公在一年後向學校辭職，和我一起到訓練中心上課，以開店為目標。」（幸子小姐）

在不影響咖啡的範圍內

最大的魅力，也是最有利的條件。

因為在偏僻的山裡，有時一天只會有一、兩名客人上門，雖然早已有心理準備，可是在經營上軌道前也曾感到不安。

幸好開幕後不久獲得當地訊息雜誌的介紹，藉由口耳相傳慢慢地增加了客人。從仙台市內開車上門的客人也不少，熟客也增加了。附近有個住宅區，聽說有從那裡和菅野先生夫婦的人品有很大關係。

「從仙台市開車單程得花1小時。雖然也有巴士，可是一天只有四班。也有人是坐巴士來店裡消費的。真是感謝大家。」（幸子小姐）

現在針對附近的住宅區、仙台市內20km的範圍內，也有實施寄送咖啡的服務。以一週兩～三次的頻率，傍晚購物時順便寄送，這是撐起營業額的一大支柱。

提供午餐

一般而言講究咖啡的店家不會提供午餐，不過這間店限定十份，在11點30分～下午2點的時段提供1460日圓的「午餐套餐」。

「有些客人特地開車花1小時上門消費。其中也有人『想要喝咖啡順便填飽肚子』。為了回應這些客人的意見，所以準備了午餐套餐。我們的菜單內容不會影響咖啡的滋味。」（菅野先生）

附上自製黑麥麵包，每天菜色內容都不同，手作烤豬肉以賞心悅目的裝盤提供。這部份是由菅野先生負責調理。由於他以前教美術，料理的裝盤實在令人驚豔。

此外，我從午餐套餐感覺到另一個了不起的地方，就是他們堅持手作。黑麥麵包和烤豬肉都是手作。這正是個人咖啡店

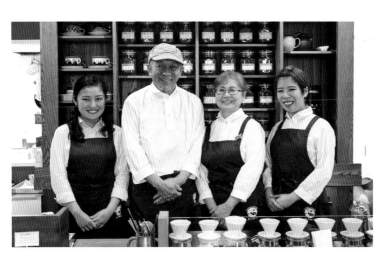

左起為員工牛山實小姐、菅野潤一先生、老闆娘幸子小姐、員工楠本藍小姐。

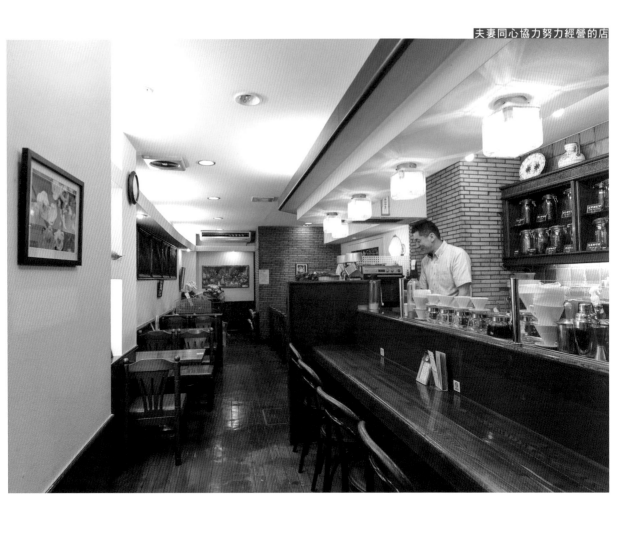

13　Roaster Cafe Aranciato

東京都世田谷

從茶館轉換經營型態。
變成自家焙煎咖啡店
重新出發。

「Roaster Cafe Aranciato」在 2012
年從以前的茶館轉換成現在的經營型態。
變成自家焙煎咖啡店重新出發，為了吸引
更多顧客努力奮鬥。

深澤賢一、美津代夫婦經營的「Roaster
Cafe Aranciato」，從東急目黑線奧澤車站
徒步 1 分鐘即可到達。途中交通堵塞，我
到達店鋪的時候已經過了傍晚 6 點。儘管
店裡十分忙碌，深澤先生夫婦仍走到店外，
心情愉快地迎接我們。

店名「Aranciato」在義大利文中是橘

黃色。「意思是代表太陽，能讓人有活力。透過沐浴在太陽恩惠下的新鮮咖啡療癒客人的心，希望大家都能開心地聚集在這間咖啡店，因而如此命名。」深澤先生招呼我進店裡，同時對我這麼說。

一踏進店裡，我便看到設置在入口的架子上，不經意地放了迷你尺寸的客人留言簿。我若無其事地看了一下，上面寫了「吐司和咖啡都很美味。下次來奧澤的時候再來喝杯咖啡。謝謝款待。」

從這位客人的留言，能感受到連結深澤先生夫婦與客人的羈絆，我不由得感到內心很溫暖。

轉換成自家焙煎咖啡店
也換了店名重新出發

深澤先生在七年前的 2012 年 1 月 5 日，從之前茶館型態的店鋪，將店名改成「Roaster Cafe Aranciato」，並且將經營型態變更為現在的自家焙煎咖啡店。當時深澤先生 45 歲。這是迎向全新經營型態的挑戰，同時也是為了打破現狀重新出發。

深澤先生在 18 歲時踏上咖啡之路。高中畢業後，他在大型咖啡公司的連鎖加盟店工作十三年。之後 1998 年，他在現在店鋪所在的奧澤以第三任老闆的身分開了連鎖加盟店。雖然這間連鎖加盟店經營了十五年，但他覺得營業額已到了極限，對於將來也感到不安，於是轉換成現在的經營型態。

「雖然努力採取許多對策，可是營業額沒有成長……正在對將來感到不安時，在 SCAJ（日本精品咖啡協會）咖啡競賽認識的 CAFFÉ BERNINI 的岩崎俊雄先生，建議我挑戰自家焙煎。原本我們全家人就是巴哈咖啡館的超級支持者，心想總有一天要提供像巴哈咖啡館那樣的咖啡給客人。因此我毫不猶豫地報名巴哈咖啡館主辦的開業研討班，也加入了巴哈咖啡館集團。」（深澤先生）

深澤先生一面經營連鎖加盟店，一面花了大約三年時間，到巴哈咖啡館在南千住的訓練中心上課，學習自家焙煎咖啡店開業的基礎。

為了將改建成本控制在最小限度，直接活用以前的座位。並且換上全新店名招牌，在入口放置採用的獨創焙煎機「大師焙煎機」（2.5㎏），變成自家焙煎咖啡店重新出發。

為了店面宣傳
在農貿市場擺攤

現在，老闆深澤先生主要負責焙煎咖啡豆和萃取咖啡，食物調理和接待服務則由老闆娘美津代小姐負責，兩人同心協力努力經營。

雖說同樣是飲料店的經營型態，營業

店頭擺了寫有「FRESH ROASTED GOOD COFFEE」的黑板，吸引行人注意到店的存在。

內容卻完全不同，客層也大為改變。作為自家焙煎咖啡店，急於開發新客人和獲得回頭客，因此需要更加的努力。

「以前的客人不再上門，客層有90％以上都改變了。正因如此，我認為現在確實掌握自家焙煎咖啡店 Roaster Café Aranciato 的客人是最重要的事。我有兩個女兒，一個是已經出社會的長女，還有唸大學的次女，店裡忙碌時她們會安排時間來幫忙。對我們夫妻倆來說，她們是可靠的支持者。」（深澤先生）

轉換成自家焙煎咖啡店，有些事得重新開始。其中之一就是到「青山農貿市場」擺攤。他們每逢週日就去擺攤，提供咖啡試喝，並且販售咖啡豆。現在，他們也到代官山的早市擺攤，週日一大早（7點～11點30分）到代官山擺攤，之後開車移動到「青山農貿市場」，營業到下午4點為止。

透過擺攤，讓許多人認識「Roaster Café Aranciato」這間店，深澤先生不只是販售咖啡豆，還希望客人來奧澤的店鋪消費。這些努力漸漸地有了成果。

「青山位於東京的中心，可以看到形形色色的人。正因如此，我覺得這是讓大家認識 Roaster Café Aranciato 咖啡的絕佳機會。託大家的福，青山的客人之後有時也會搭電車來奧澤的店，在網路上訂購咖啡豆的訂單也有增加，雖是慢慢成長，但也開始有好的結果。」（深澤先生）

開發並推薦
期間限定的獨創綜合咖啡

在世界地圖上簡單明瞭地畫出咖啡帶的黑板掛在牆上。

「Aranciato綜合咖啡」620日圓（含稅）。

左起為深澤賢一先生、次女萌子小姐和太太美津代小姐。

「Roaster Cafe Aranciato」為了讓更多客人知道他們講究的自家焙煎咖啡，也積極努力地開發配合季節的期間限定獨創綜合咖啡。

新年綜合咖啡或情人節綜合咖啡等也是其中之一。

例如，新年綜合咖啡是「適合迎接新年，像葡萄柚般清爽的風味。在新年大啖山珍海味的飯後要不要來一杯呢？」這樣的介紹放在網頁上宣傳。

「情人節綜合咖啡是配合情人節，做成以瓜地馬拉咖啡為基本的綜合咖啡。如果客人問起，只要時間允許，我們都會仔細說明。有些客人還會問『下次會推出哪種咖啡？』這也是和客人聊聊的好機會。

即使相同咖啡豆，依照焙煎方式也會使味道不一樣。讓客人瞭解品嚐咖啡的各種方式，進而成為 Roaster Cafe Aranciato 的支持者，就是我們最開心的事。」（深澤先生）

14　Delecto Coffee Roasters

東京都元代代木町

重視款待的心，
夫妻同心協力
挑戰大人的咖啡店。

「Delecto Coffee Roasters」在2016年7月開業。老闆夫婦同心協力，重視款待的心，以大人的咖啡店為目標努力奮鬥。

東京都澀谷區元代代木町，附近有以應神天皇為主座供奉的代代木八幡宮，以及綠意盎然的代代木公園，近年來時髦的店很引人注目，是非常吸引人的城鎮。

我前往元代代木町造訪的店家是，田治俊行、亞紀子夫婦經營的「Delecto Coffee Roasters」，它在2016年7月

大約在小田急線代代木八幡站和代代木上原站中間的地點開業。

21日開幕。

我造訪的時候儘管已經是3月底，卻是下著小雨，感到涼颼颼的日子。走近店鋪，儘管下著雨，我看到老闆娘走到店外目送客人。不知是不是熟客，老闆娘親密交談時不經意的舉止，令我心裡感到很平靜。

一走進店裡，我看到老闆田治俊行先生正在和桌子座位上的客人客氣地對話。

我不動聲色地在一旁聆聽，客人似乎對菜單表上的「海地咖啡」很有興趣，他問道：「海地咖啡聞起來是哪種香氣？」

於是，田治先生立刻研磨一些「海地」的咖啡豆，親手交給客人，讓他確認香氣。然後對於「海地」咖啡豆，親切地開始說明產地等資訊。

後來我聽老闆娘說，雖然忙碌時很難這麼做，但是他們會留意盡可能回應每一位客人的要求，針對咖啡好好說明。

遇見巴哈咖啡館的咖啡
因而決定開咖啡店

田治先生在57歲時開了「Delecto Coffee Roasters」。之前他繼承家業，做的是完全不同的工作。

「我年輕時就很愛喝咖啡，不只東京，我喝遍了許多地方的咖啡。另外，學生時期我也曾在咖啡店打過工，當然也會在家裡自己泡咖啡，不過我一直遇不到自己追

求的味道。然而，有一天我偶然走進巴哈咖啡館，當時遇見了巴哈綜合咖啡，大大地改變了我往後的人生。那簡直是我所追求的味道，令我為之震驚。然後我得知巴哈咖啡館有咖啡研討班，便趕緊報名參加。我從田口老師身上學到不少。學習咖啡，就是要瞭解歷史、文化、地理、宗教、生物學、科學等所有領域的知識，此外，提高身為一個人的素質，會反映在咖啡的味道上，這些話令我茅塞頓開。以前我喜歡近江商人的一句話：『三方好（買方好、賣方好、世人好）』，咖啡店正是合乎這種精神，我確信這是一份有意義的工作。

後來我加入巴哈咖啡館集團，以開一間自家焙煎咖啡店為目標。」（田治先生）

田治先生在2011年10月參加了巴哈咖啡館主辦的研討班。在一年後的2013年1月加入巴哈咖啡館集團，直到開店的2016年為止，大約四年的時間，他都在南千住的訓練中心上課。

開店前，他到中美洲的巴拿馬和瓜地馬拉、南美洲的巴西和哥倫比亞參加了兩次產地研習。聽他說當時的經驗對於開店後很有幫助，我自己也感到很高興。

在當地有一年半
販售外帶咖啡

加入巴哈咖啡館集團到開業為止，大約耗費了四年的時間，我認為這段期間對田治先生來說是十分寶貴的時間。

田治先生沒有立刻開店，他獲得當地蛋糕教室的協助開始預賣，在每週二販售咖啡。

「雖說是每週一次，在開現在的店之前，有一年半時間可以販售咖啡，我覺得這是讓本地人認識『Delecto Coffee Roasters』的大好機會。當時的客人在開業後也繼續支持，他們變成現在店裡重要的客人。能夠廣結善緣，我心裡十分感激。」

田治先生所說的善緣，這也是讓個人覺得這些善緣來自於田治先生夫婦重視人與人之間羈絆的溫柔心意。

　　緣分真是不可思議，其實他們能租下現在的店鋪，和緣分也大有關連。

「現在的店鋪離預賣時的店很近，原本是販售創作者作品的日式餐具店。我在蛋糕教室認識一位朋友，他帶我去看他兒子做的器皿時，我和日式餐具店店長稍微聊了一下，告訴他我正在找店面，結果他說一年半後打算把店收掉，問我之後要不要在這裡開店。店鋪的主人也相當瞭解咖

（田治先生）

啡店成功的重要因素之一。不過，我覺

樓層內側，就擺在座位旁邊的獨創焙煎機「大師焙煎機」（5kg）。

在桌子座位為了表現款待的心意，與獨創的黃銅盤子為組合，放上咖啡杯提供給客人。

吧台後面的架子上排列整齊，裝了咖啡豆的玻璃咖啡罐十分引人注目。

「我會去鄰近的餐飲店，也會積極地將餐飲店介紹給客人。藉此若能彼此合作，我想這就是最好不過的事了。」（田治先生）

啡，我正好也打算在當地開業，真的很感謝有這個機會。」（田治先生）

田治先生的目標是開一間讓社區居民，從年輕人到年長者都能安靜放鬆的「大人的咖啡店」。重視「用咖啡款待」的心情，為了稍微瞭解款待的心意，田治先生夫婦在開業前還去茶道講座學習。

透過咖啡，田治先生對於各種事物都充滿學習興趣的積極態度，令我十分期待他將來更進一步的發展。

「客人自己能泡咖啡的時間，我想把它變成豐富的一段時光，為此也積極地提案。對於沖泡技巧不好的客人，我會傳授一點訣竅，下次他光顧時如果對我說『我能泡得很好喝了喔』，我就會感到很高興。藉由器皿與四季應時的陳設改變空間的體驗感受，假如也能對客人有幫助，就是我最大的喜悅。」（田治先生）

這次拜訪時，我感受到田治先生和社區居民攜手向前，一起成長的真摯態度。

店名「DELECTO」，在拉丁語是「美味」的意思。「即使大家上門的時光短暫，我也要竭盡所能做到『DELECTO』，真心誠意地面對咖啡。我抱著這種想法取了這名字。」從店名能感受到田治先生認真的人格特質。但願他能永遠不忘初衷，持續提供美味的咖啡給客人。

15　cafe Fuga

東京都東村山市

以貼近社區居民的
咖啡屋為目標，
夫妻互相扶持共同奮鬥。

「cafe Fuga」在 2009 年 6 月開店。
夫妻同心協力，以貼近社區居民的
咖啡屋為目標共同奮鬥。

打造一間貼近社區的店，受到客人喜
愛的「cafe Fuga」，是木下博、智穗美夫
婦所經營的咖啡屋，也是我這次拜訪的對
象。店面就在西武新宿線「久米川站」前
面，步行 1 分鐘就能走到。

店鋪面積大約 8 坪，吧台座位 3 席加
上桌子座位 12 席（四人座×3），為合計
座位數 15 席的小店面。走進入口映入眼簾

的是，設置在狹窄通道右側，外裝塗成鮮紅色的獨創焙煎機「大師焙煎機」（5 kg）。由於木下先生的興趣，店裡的構造充滿了活用木工技術的手作感。店裡處處可見能感受到木下先生人品的各種物品。

木下先生夫婦無論和誰都能相處融洽，與親切待人的人品兩相結合，讓人有種回到家的感覺，不由得令人感到放心，心靈受到療癒，真是奇妙。在這個地方開店已經過了整整九年，「託大家的福，以本地人為主的熟客也增加了，大家都輕鬆地上門喝咖啡」，木下先生夫婦的這番話，上門光顧就能實際感受。

從進口雜貨店轉換經營型態。

在55歲開咖啡店

木下先生在2009年6月18日開了「cafe Fuga」。當時他55歲。

「我經營進口雜貨店很長一段時間。

店。」（木下先生）

木下先生之前喝遍了許多店的咖啡。

他每次喝完咖啡，一定會出現腹痛的症狀。後來他也是來到巴哈咖啡館的客人之一，當時卻未出現喝完咖啡後一定會引起的腹痛症狀。這種差異是什麼？木下先生對我說：「後來我才知道，那是因為確實手工挑選，所以沒有摻雜不良豆。」

由於這個緣故，他心想：「如果要學做飯和咖啡的店，但我年紀也大了，既然如此，那乾脆在本地久米川開一間我喜歡的咖啡店。基於這個想法，我開了現在這間父山蓋了小屋，經營一間提供釜飯、咖哩

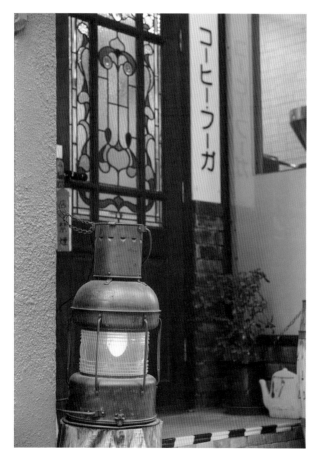
店頭擺了船燈，這在久米川車站也經常見到。在熟客之中，有些人看到船燈點亮就知道有營業，確認過後才會進門。

習自家焙煎咖啡，那就選巴哈咖啡館」，於是加入了我們的集團。之後，他一面經營進口雜貨店，一面從開店三年前的2006年開始到南千住的訓練中心上課，學習開自家焙煎咖啡店所需的知識與技術。

目標是打造一間能夠
輕鬆親近、享受咖啡的店

提到咖啡專賣店，或許有人會想像僅以部分的咖啡狂熱者為對象，門檻有點高的店家。木下先生夫婦的目標，卻不是符合那種想像的店，而是社區居民能夠輕鬆親近、享受美味咖啡的自家焙煎咖啡店。

「希望社區居民不用逞強，可以輕鬆親近、享受咖啡」，這是開店以來木下先生夫婦所留意的事。而最能充分表現的，正是木下先生親自手作完成的店鋪。

「除了店裡的瓦斯管線或焙煎機的設置，從內部裝潢到廁所、地板、架子等，幾乎都是我自己動手做的。」（木下先生）

這間手作店鋪最有趣之處在於，隨處可見以咖啡為話題，試圖與客人交流的工夫。例如，一進入口就是焙煎室的專區。

「咖啡焙煎室」的手寫板，和座位之間並沒有特別用一道門隔開。焙煎機就擺在一伸出手就能構到的地方。手寫板上寫了這句話：「用這台焙煎機焙煎咖啡豆」。

如果是對咖啡有興趣的客人，就會想問：「是用這台焙煎機焙煎咖啡豆的

雖說是焙煎室，也只是從天花板吊著「咖

擺在入口的獨創焙煎機「大師焙煎機」（5kg）。焙煎機的表面塗成鮮紅色，客人一走進店裡便直接映入眼簾。

「cafe Fuga」的負責人，木下博先生（右）和太太智穗美小姐（左）。

嗎？」「要怎樣焙煎呢？」木下先生會仔細應對這些問題，透過這些對話讓客人理解自己店裡自家焙煎咖啡的特長。

朝吧台一看，那裡掛了寫著「手沖式咖啡參觀區」的手作POP廣告。我第一次見到這種POP廣告，所以問了木下先生。他回答：「因為我希望客人輕鬆地搭話，進而認識我們店裡的咖啡，所以才製作的。也有客人想坐在吧台看咖啡是

怎樣沖泡的。這時我就會建議對方坐到這邊。」

雖是小尺寸的手作POP廣告，不過這是連結客人與木下先生的重要交流工具，我覺得由此擴大了客人的圈子。還有一件令我佩服的事，就是老闆娘智穗美小姐的接待服務。

我多次提到老闆娘在個人經營咖啡店的角色有多麼重要。在個人店，比起該店的老闆，老闆娘對客人的應對進退會大幅地影響顧客。

老闆娘智穗美小姐了不起的接待服務之處在於，無論對誰都一視同仁，親切地關照對待。她的態度極其自然，讓人頗有好感。也許，客人也有這種感受吧？

一問之下，這間店因為地點，會有帶著小孩的家庭上門消費。

若是帶著小孩，即使愛喝咖啡想來一杯，也會在意別人的目光而迴避。

即使帶著小孩，也能隨心所欲地輕鬆

利用，這也是這間店的特色與魅力。有時候，也會幫忙哄不耐煩的小孩，讓父母可以開心地喝咖啡。

「周遭有大樓，有些客人會抱著小嬰兒上門消費。我懂他們喜愛咖啡的心情，希望他們能隨心所欲地享受咖啡。如果嬰兒開始磨人，我有時會代替客人哄小孩。」（智穗美小姐）

「我很會哄小嬰兒喔。」智穗美小姐開朗地笑著說。我覺得看到了個人經營咖啡店美好的一面。

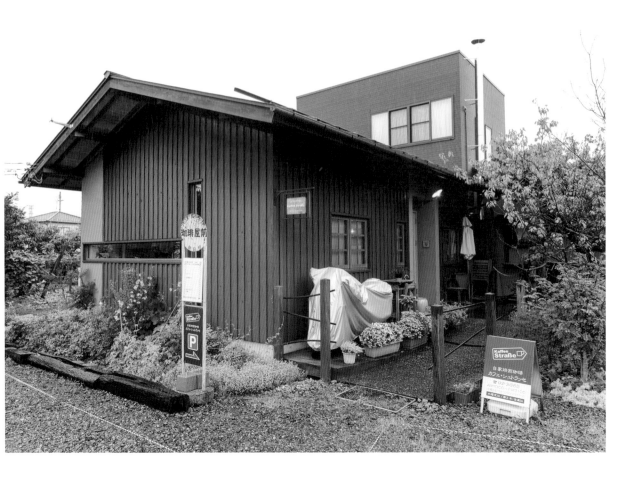

16　Kaffee Straße

長野縣朝日村

買下二手的
組合式小屋開店。
6年後新建店鋪重新出發。

「Kaffee Straße」是十八年前由兒玉理、千代美夫婦開的自家焙煎咖啡店。從二手的組合式小屋起步，如今已成為社區不可缺少的店。

自家焙煎咖啡「Kaffee Straße」位於四周被農田圍繞的長野縣東筑摩郡朝日村。兒玉理、千代美夫婦在2001年1月開了這間店。光陰似箭，已經開張十八年了。

如今已完全融入周遭的田園風景，成為對社區居民而言不可缺少的一間店。

整片的田園風景。店鋪開在附近有「山鳥場遺跡」的平坦地方。

在長野一邊工作一邊利用假日到東京學習咖啡

兒玉先生在 37 歲時開了「Kaffee Straße」。之前兒玉先生在咖啡餐廳工作了十年，後來他想開自家焙煎咖啡店的想法愈來愈強烈。

「一開始我在公司上班，心想總有一天要自己創業，而第一步就是換成咖啡餐廳的工作。後來我對咖啡開始感興趣，心想既然要自己創業，那就開一家自家焙煎咖啡店。正好在 33 歲的時候，這種心情愈來愈強烈，我打算到巴哈咖啡館一邊工作一邊學習，於是寫了信寄給田口老師。」

（兒玉先生）

當時的事我仍記得很清楚。我那時候擔心的是兒玉先生的年齡。的確以 33、34 歲的年紀，和年輕員工一起從頭學習咖啡是很困難的事。而且，他要把太太留在長野，自己跑到東京。考慮到生活，以及各種情況，我便一口回絕。但是我建議他，可以加入巴哈咖啡館集團，在當地一邊工作，一邊利用週末來東京，去南千住的訓練中心上課學習。我認為這樣比較好。

他聽從了我的建議，後來的三年，他利用公司的休假日上東京，學習開自家焙煎咖啡店所需的知識與技術。

「以前我也向工作的咖啡餐廳的老闆說過自己將來的夢想，他也能夠理解。多虧了他，在我辭職後也繼續支持我，現在他變成向我購買咖啡豆的熟客。這也是多虧了當時田口老師建議我，和關照我的老闆好好聊一聊。這讓我重新體認到人與人之間關係的重要性。」（兒玉先生）

買下二手的組合式小屋開自家焙煎咖啡店

開業後經過六年，2007 年 12 月遷到現在的地點，新建了現在的店鋪。最初的店鋪是二手的三棟組合式小屋。只是把焙煎機擺在裡頭，再擺放幾張桌子，設備真的很簡單。因為沒錢，排煙用的煙囱是自己安裝的。

設置組合式小屋的空間，是哥哥經營的運輸公司的停車場一角。他也和哥哥談

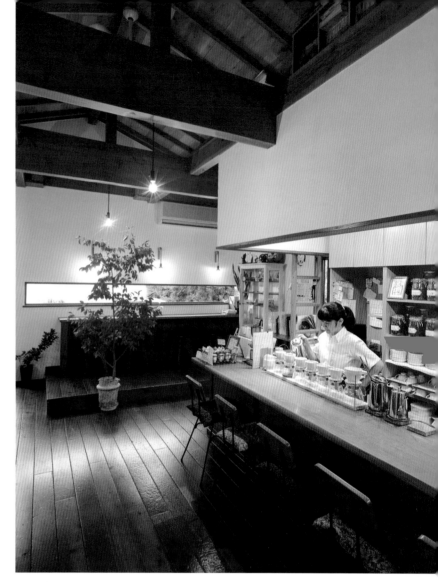

店裡能感受到木頭的溫暖，氣氛很沉穩。

車司機的工作。

組合式小屋時期的「Kaffee Straße」，被客人的部落格「遍訪自家焙煎咖啡店」穿插圖片加以介紹。上頭寫了2002年8月造訪，正好是開店後過了一年半的時候。熟客說：「有部落格介紹你們的店喔～」並拿列印下來的內容給老闆看。兒玉先生夫婦現在仍把列印的文件當成寶物，珍惜地保管。

部落格上面寫道：「在相當偏僻的地方有棟組合式小屋的建築物。客人在玄關換上拖鞋再進門。店長似乎是女性，這間店非常整潔，讓人覺得很舒服……」

這位客人也許把老闆娘千代美小姐當成店長了。當時，兒玉先生在做貨車司機的工作，人不在店裡。當然老闆娘也算是店長，所以推薦文並沒有弄錯。

在此我想表達的意思是，「Kaffee Straße」正是兒玉先生夫婦兩人的店，由於有太太的支持，才能有今天。這間店具

過並獲得協助。

店鋪在上軌道之前，他在哥哥的運輸公司當貨車司機。

白天做貨車司機的工作，工作結束後，再去做店裡的工作。兒玉先生開貨車外出時，由太太千代美小姐打理店面。這種生活從開幕後持續了兩年半，這段期間，客人慢慢增加，總算可以不必再做貨

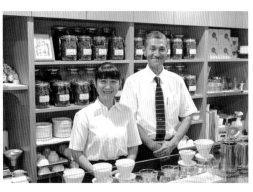

「Kaffee Straße」的老闆兒玉理、千代美夫婦。

味道沒有雜味，頗受歡迎的「Straße綜合咖啡」410日圓（含稅）。

有個人經營咖啡店的長處，也有它的樂趣與美妙之處。

買下100坪的用地
新建住宅兼店鋪

開幕後經過六年，2007年完成了住宅兼店鋪的新建築，有了全新的開始。

買下100坪的土地，在用地的一角新建了現在的店鋪。兒玉先生夫婦打造店面的過程中最令我佩服的是，他們不被眼前的利益所迷惑，而是在能力所及的範圍內毫不勉強，一步步踏實地向前進。

從開店前的準備階段開業，而開業後也未改初衷，持續到今日。

新店鋪開幕三年後的2010年，之前一直未解決的入口周圍的修補工程開始動工，並且順利結束。又在三年後的2013年，完成了做蛋糕的製菓室。

「打造新店鋪時如果全都能完成自是

最好，不過考慮到資金與施工等方面，決定階段性地實現。像入口周圍，冬天腳下結冰很危險，現在客人總算可以放心了。」（兒玉先生）

現在，主要是老闆娘千代美小姐在吧台裡打理一切，這段期間，老闆兒玉先生開車到處寄送咖啡豆。目前寄送區域在離店鋪14 km～50 km的範圍內，涵蓋木曾、安曇野、松本、諏訪等地區。有的客人十分期待兒玉先生送咖啡豆過來，他們的店鋪已經變成社區居民不可缺少的店。

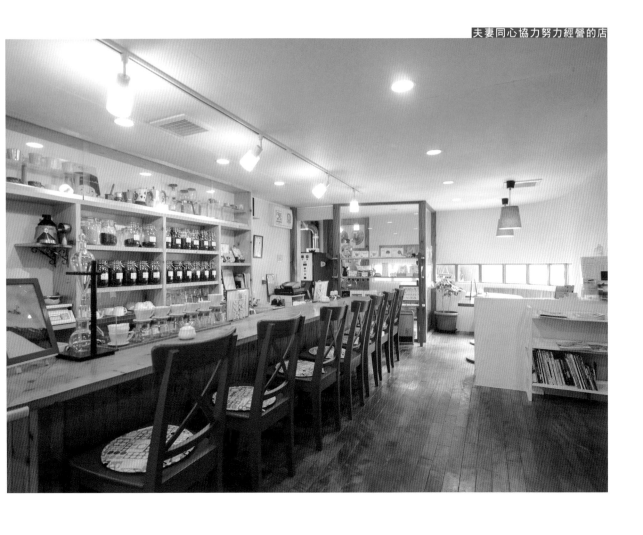

17　UNITE COFFEE

長野縣大町市

從外縣市移居到
長野縣大町市開業。
帶著小孩努力奮鬥。

松浦周平、京子夫婦從外縣市移居到長野縣大町市之後開了「UNITE COFFEE」這間店。自開業以來持續奮鬥，試圖打造一間在社區扎根的店。

大町市位於長野縣西北部，以作為立山黑部阿爾卑斯山脈路線的長野縣玄關口而聞名遐邇。周邊包括白馬八方尾根，有多座滑雪場，在冬季是擠滿滑雪者和滑雪板玩家的熱門景點。

松浦周平、京子夫婦從外縣市移居到大町市，開了自家焙煎咖啡屋「UNITE

店鋪大致位於松本與長野中間，途中我從車窗一邊眺望農田，一邊前往店鋪。店面所在的大町市大町，四周被大自然圍繞，是個景緻幽靜的城鎮。「UNITE COFFEE」，帶著兩個小孩努力奮鬥。位於城鎮一角，我的車一到達店鋪，老闆松浦周平先生和老闆娘京子小姐便走到外頭迎接我。京子小姐背上揹著出生9個月的小凜。後來我聽他們說，松浦先生外出寄送咖啡豆時，太太京子小姐便背著小孩在店裡守著。我重新深刻地體認到「為母則強」這句話。

與「Kaffee Straße」命運的邂逅

店長松浦先生的經歷有點奇特。他出生在兵庫縣加古川市。他的生日是1979年8月15日，今年38歲。

「我從小學開始練田徑，然後國中、高中、大學，練了十三年才引退。大學畢業後我專心玩滑雪板，並移居到長野。在以雪山為主的生活中，我第一次喝到這麼好喝的黑咖啡，內心深受衝擊。這就是我踏上咖啡之路的第一步。」（松浦先生）

松浦先生踏入的自家焙煎咖啡店，就是位於金澤的「Capek」。松浦先生得知那間店是巴哈咖啡館集團的店，便在長野縣內調查是否有集團咖啡店。

後來他得知兒玉理先生經營的「Kaffee Straße」。

之後，松浦先生去了兒玉先生店裡好幾次。他自學咖啡感到無法突破時，兒玉先生建議他參加巴哈咖啡館主辦的「自家焙煎咖啡研討班」。

「如果要去上研討班學習，我覺得只得加入巴哈咖啡館集團，所以決定接受面談。當時我已經和妻子結婚，一起住在長野，岳母對於經營咖啡店非常有興趣，所以全力支援，於是我和妻子、岳母3人一起去拜訪田口老師。當時老師說的話我仍記憶猶新。那就是，雖然學習咖啡也很重要，但是不能捨棄滑雪板。我不懂那些意味深長的話，不過我記得心裡覺得很高興。」（松浦先生）

也許松浦先生以為，我會叫他斷然地捨棄滑雪板，專心研究咖啡。不過，我的思考方式不太一樣。松浦先生具備足以成為專業滑雪板選手的技能，實際上他也擁有教練的證照。太太京子小姐也十分喜愛滑雪板，因而與松浦先生相識，最後生下愛的結晶。

不須捨棄那麼努力從事的興趣。松浦先生透過滑雪板認識了許多人。透過滑雪板，學習各種事物，這塑造了現在松浦先生的為人。

並非捨棄透過滑雪板所培養出的態度，而是希望他也能活用在咖啡的世界。

藉此，我希望松浦先生實現不同於巴哈咖

利用角落設置曲線形座位。

打造社區集中型咖啡店
以此為目標開幕！

「UNITE COFFEE」在距今十年前的2009年5月開幕。

現在的店鋪是經由朋友介紹，便宜租下的瑕疵物件。面向道路大約15坪的店鋪空間，在內側有居住空間。為了盡量削減成本，而將頂讓購得的物件自己改建。從店裡到周圍，都勤勞地動手做，總算打造成型。

「我參加田口老師的研討班，想要打造一間貼近社區的店，起初我想在大町市開店。雖然我出生於兵庫，內人是埼玉出身，不過我們倆都很喜歡滑雪板，20歲出頭就移居到長野，因為共結連理，所以打算在這裡努力生活。我們想成為這條街上

啡館的獨特自家焙煎咖啡店。基於這個想法，我才會對他說：「不要捨棄滑雪板。」

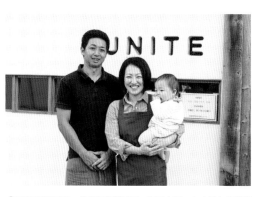

「UNITE COFFEE」的老闆松浦周平、京子夫婦。太太手上抱著兒子小凜（9個月大）。

「烤起司蛋糕」350日圓和「UNITE綜合咖啡」450日圓（含稅）。

受到社區居民接納的咖啡屋。」（松浦先生）

廳，有些店家覺得「UNITE COFFEE」的咖啡豆很香」，所以會定期訂購咖啡豆，現在變成重要的回頭客。

在這當中，有松浦先生年輕時熱中於滑雪板，曾經在裡面打工的店。即使他現在變成咖啡店老闆，這也成了連結客人的重要羈絆。

店名「UNITE」這個詞語是「連結」的意思，聽松浦先生說，他希望這是一間連結人與人的咖啡店，他抱著這種心情如此命名。

今年迎接開幕第十年，為了實現這個想法，希望他們在長野縣大町這個地方更加努力。

一開始，當地人以怪異的目光看待我們。有的客人覺得很奇怪：「為什麼年紀輕輕，卻在這種地方開咖啡店？」來問這種問題的人並不少。

對於這些客人，我們會仔細地告訴他們理由：「因為喜歡滑雪板才移居到長野，又想要提供美味的咖啡，所以在巴哈咖啡館學習，於是開了現在這間店。」

這種認真的態度逐漸獲得社區客人的理解，愛喝咖啡的支持者也慢慢增加了。

店鋪周邊有許多農家，有些客人幹完農活就會上門消費。這些客人之中，有些人會帶來「自己家裡種的蔬菜」，咖啡店與社區居民的距離也逐漸縮短。

在能夠玩滑雪板的季節，有時店長會被聘請去當教練。這時，店長會把店鋪交給太太，爽快地接下教練的工作。店的周邊有幾座滑雪場，裡面也有咖啡店或餐

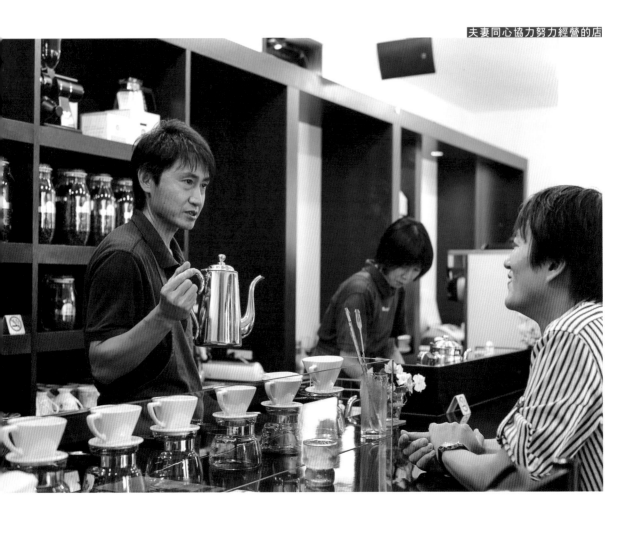

18　cafe konditorei Reinheit

石川縣金澤市

在金澤市郊外
目標是開一家
「咖啡蛋糕店」。

在距今大約十一年前，從金澤市的中心街
遷移到現在的地點重新開幕。以開一家
「咖啡蛋糕店」為目標，夫妻同心協力努
力奮鬥。

從金澤市開車穿越中心街再行駛一會
兒，就會來到淺野川。渡過淺野川的橋
梁，不久就會在閒靜的住宅區看到「cafe
konditorei Reinheit」。老闆是今年52歲的
中野要、雪繪夫婦。

在金澤市的近江町市場
經營咖啡廳長達十二年

中野先生遷到現在的地點開幕時，因為「想要再一次重頭學習自家焙煎咖啡」，所以參加了研討班，之後加入了巴哈咖啡館集團。

中野先生的出生年月日是1967年7月14日。

他出生於金澤市，當初是以糕點師為目標，高中畢業後就進入當地的蛋糕店當學徒。

之後，在26歲繼承了母親開的咖啡廳。店名是「卡拉揚」，位於金澤市中心街的近江市場。

「我直接繼承母親開的咖啡廳，開始這門生意。這是中午會提供簡餐的咖啡廳，我也邊看邊學習自家焙煎。現在回想起來蠻不好意思的，我單純地以為把咖啡豆烘焙成褐色就是焙煎。因為這個原因，

當然無法提供美味的咖啡。這間店大約經營了十二年，因為道路拓寬而必須搬到別處重新開幕，趁著這個機會，我決定再一次重頭學習自家焙煎咖啡，於是從搬遷開幕兩、三年前，參加了田口老師的研討班。」（中野先生）

當時的情形我仍記憶猶新。他從金澤到巴哈咖啡館所在的東京，為了學習自家焙煎的知識與技術上了兩年的課。中野先生的強烈意志與執行力，造就了現在的「Reinheit」。

由於道路拓寬不得不搬遷
便移到郊區重新開幕

目前店鋪所在的金澤市田上櫻，是位於金澤市的郊區。雖說是郊區，但在作為住宅區開發之前，套用中野先生的話來說，是宛如「金澤的盡頭」的地方。把這種地方選為新地址是有理由的。

那就是，中野先生想要重新出發的強烈想法。

「在作為住宅區全新開發的場所，我自己也想重新脫胎換骨。由於這個想法，便將田上櫻選為新地址。」（中野先生）

店名「Reinheit」在德語中有「純度」、「純正」、「純粹」等意思。

「仔細去除不純物，變成『純度』高的咖啡……命名時傾注了這樣的想法。」（中野先生）

遠離金澤市中心街，位於田上櫻的「Reinheit」。

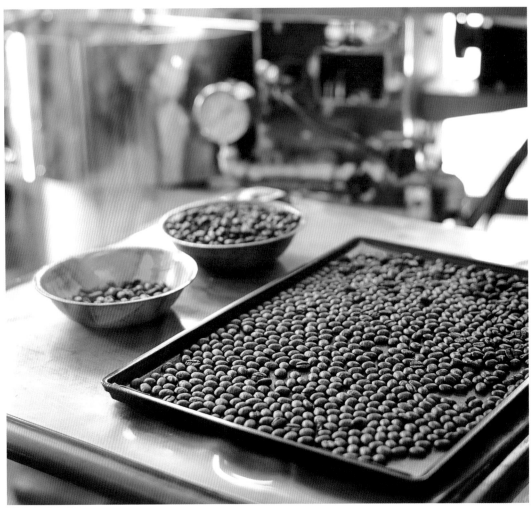

店內一角設有焙煎室，將以前店鋪使用的富士珈機的焙煎機「FUJI ROYAL」（3kg鍋爐）直接搬來使用。仔細地手工挑選，每天努力焙煎，將咖啡豆的特性發揮到極限。

這個店名直接表現出中野先生對於自家焙煎咖啡真摯的努力。傳達出在新天地重新出發的幹勁。

然而，在新天地重新出發絕非易事。

尤其剛開始的第一年非常辛苦。那年冬天降下大雪，店門口的積雪花了2小時才清除。即便如此，也毫無客人上門的跡象，之後連續幾天，上門的客人用手指頭就算得出來。

「開幕當時，老實說內心十分不安。

總之，我留意對上門的每一位客人細心地服務。我自己不善於聊天，但是誠心誠意地表達了我對於Reinheit咖啡的努力。」（中野先生）

在和客人的對話中，重點並非話術。如果滔滔不絕地敘述，反而客人不會留下印象。即使表達方式很笨拙，努力傳達給對方才是重點。

此外，「Reinheit」在地區中小學或當地報社的咖啡教室，也以講師的身分積極

老闆娘負責做蛋糕，平時準備五～六種提供給客人。

推薦咖啡和蛋糕結合的主題，這種搭配相當受到客人喜愛。

夫妻同心協力
目標成為咖啡蛋糕店

「cafe konditorei Reinheit」。

這個字「konditorei」傾注了中野先生與太太雪繪小姐兩人的願望。所謂konditorei，是在德國、奧地利或北歐圈常見的蛋糕店與咖啡店併設的店鋪。「打造一間讓客人慢慢享用咖啡與蛋糕的店」，這是中野先生夫婦遷到這個地點重新開幕時的另一個夢想。原本中野先生是一名糕點師。太太繼承了他的知識與技術，現在由太太負責做蛋糕。不只蛋糕，她自己帶頭上麵包教室，現在除了蛋糕，店裡還提供自製的麵包。

現在以咖啡和蛋糕的結合為主題，中野先生沖泡自家焙煎咖啡，太太做蛋糕，彼此合作，每天努力讓客人感到開心。夫妻朝向同一個目標努力，自然會營造店裡的氛圍，並且感染客人。客人在這裡會感到舒暢，於是再次上門消費。

「星期日下午，會有許多女性客人或中高齡夫婦光顧，大部分的客人都會同時點咖啡與蛋糕，並且開心地享用。」（中野先生）

咖啡與蛋糕一起享用的咖啡文化，我實際感受到在金澤市郊區確實地扎根。

參與。這在獲得社區客人的信賴是非常重要的事。近年來，也開始努力透過小型活動與社區居民培養感情。去年把店面當成會場舉行的朗讀會，也是其中之一。

「今年夏天我們也參加了社區居民舉行的烤肉大會。我們提前打烊跑去參加。這是和社區居民培養感情的大好機會，所以我們很重視。」（中野先生）

19　Quadrifoglio

京都市下京區

老闆娘陪伴著
坐輪椅努力的老闆，
從旁協助他沖泡美味的咖啡。

「Quadrifoglio」的山口義夫先生坐著輪椅挑戰自家焙煎咖啡豆，他在2013年3月開了自己的店。

「Quadrifoglio」的山口義夫先生坐著輪椅挑戰自家焙煎咖啡豆，2013年3月，在京都市下京區西七條北東野町開了從以前就一直想擁有的自己的店。

現在的店鋪開業之前，在開業準備期間，他在大樓的一個房間設置焙煎機，紀錄、累積有關焙煎的各種數據。

我記得很清楚，當時他談論著想要自

行創業的夢想：「我們夫妻倆想要同心協力推廣咖啡的美味。然後，如果能讓更多人喝到我焙煎的咖啡豆，就是最棒的事了。」

從事焙煎咖啡豆的工作

不斷陷入苦戰

山口先生說，高中的時候開始不得不過著坐輪椅的生活。他上體育課時脊椎骨折受了重傷，儘管拚命地復健也沒辦法痊癒。後來就一直持續著坐輪椅的生活。

他在即將50歲之際踏上咖啡之路。之前他從事手繪友禪的設計工作，也曾在製作包裝盒木型的公司工作。

「我生病住院七個月，出院後有朋友找我去咖啡廳做焙煎咖啡豆的工作。」（山口先生）

之後，他開始從事焙煎咖啡豆的工作，沒料到這比想像中還要辛苦。他只從

在七條御前與七條七本松之間的七條通開業。

生豆供應商那裡接受了一週的焙煎技術入門指導。之後，他只得自學。

「當時使用的是二十幾年前製造的直火式 3 kg 鍋爐，每次店門打開，風量就會使焙煎狀態改變。之前我從沒做過這份工作，我也曾經手不小心碰到鼓蓋燙傷，操作這個真的很辛苦。」（山口先生）

我自己一開始面對自家焙煎時，也是不斷的嘗試錯誤。焙煎失敗就把咖啡豆丟掉，這種日子一直持續著。丟掉的分量多到附近鄰居大吃一驚：「這些咖啡豆是不是丟錯了？」他們甚至擔心地跑來跟我說。

正因如此，我能深刻理解當時義夫先生著實費盡心血。

遇見《咖啡大全》成為重大轉機

該如何確實學會焙煎技術呢？在咖啡業界沒有熟人的義夫先生，參考了咖啡專業書籍。在這些書籍之中，有一本田口護的《咖啡大全》。

「書上有系統地介紹焙煎，我心想就是這本書了。我調查巴哈咖啡館之後，得知同樣在京都也有集團咖啡店。我去拜訪那間店時，他們建議我，想學習的話不妨

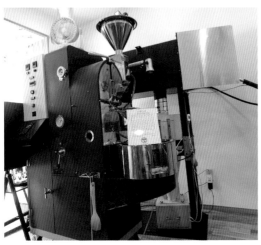
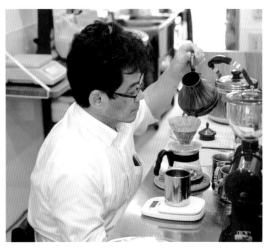

左上：吧台後面的架子上裝了咖啡豆的咖啡罐排列整齊。右上：「海地馬勒伯朗士」500日圓（含稅）。左下：設置在入口處的半熱風式焙煎機「大師系列」2.5kg鍋爐。右下：每次客人點餐時都用濾紙沖泡仔細萃取。

參加巴哈咖啡館主辦的講習會，於是我便決定參加講習會。」（山口先生）

巴哈咖啡館的講習會從早上到傍晚，總計舉行兩天。這系列的講習會，義夫先生從2003年到2005年一共參加了四、五次。

「因為我坐輪椅，考量到搭電車移動很麻煩，所以我自己開車去東京參加講習會。從京都到東京大約得花8小時。到達會場後，我下車改坐輪椅去參加講習。雖然精神上和體力上都很疲累，但是成果卻很豐碩。尤其田口老師說『我會盡量助各位一臂之力，請大家也要加油』，聽到這些勉勵的話是我感到最開心的事。這對我而言是一大助力，也因此才有今天的Quadrifoglio。」（山口先生）

經由在講習會學習技術之後，在2006年3月他在自家大樓設置焙煎機，踏出開自家焙煎咖啡店的第一步。

然後在2013年3月開店之前的

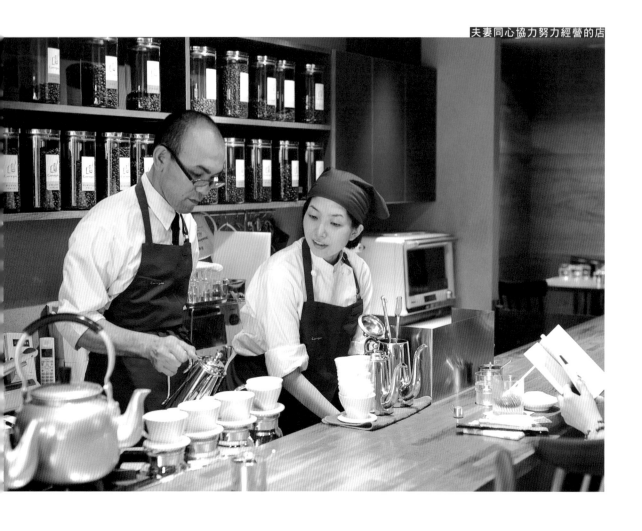

20 cafe de corazón

京都市上京區

在巴哈咖啡館工作十年。
後來在太太的故鄉京都
開咖啡店。

在巴哈咖啡館工作十年，也曾擔任店長的川口勝先生，在太太的故鄉京都開店。從販售咖啡豆起步，確實地融入地方社會。

我在 7 月 15 日星期三拜訪了「cafe de corazón」。當時正在舉行祇園祭，京都街上被超越以往的華麗氛圍所籠罩。

我從大馬路轉進狹窄的近路，開車在小巷中前進一會兒，便抵達「cafe de corazón」。

雖是面積大約 9 坪、座位數10席的小店面，吧台座位和桌子座位卻都高朋滿

座。之後上門的客人也絡繹不絕。

老闆川口勝先生在吧台裡面以洗鍊流暢的動作應付客人。看到他身為專業咖啡師的動作，雖是自吹自擂，不過他真不愧是在巴哈咖啡館擔任過店長的人，我心裡覺得很高興。

在辻調理師專門學校遇見巴哈咖啡館，踏上咖啡之路

「café de corazón」在距今七年前的2012年開幕，首先我想簡單說明川口先生在開店前的經歷。

他是兵庫縣神戶市出身。生於1977年，今年41歲。2000年進入大阪辻製麵包師學院就讀。2001年畢業後，進入巴哈咖啡館工作，四年後的2005年成為店長，接著2006年取得日本精品咖啡協會（SCAJ）咖啡師證照。

他撐起巴哈咖啡館大約長達十年。他踏上咖啡之路。

「我去大阪辻製麵包師學院上課時，認識了田口老師，於是決定進入巴哈咖啡館工作。除了做麵包，還可以選擇自己有興趣的專門科目學習，而我選擇了咖啡。

我向當時的講師田口先生請教，覺得內心被打動了。因此認識了咖啡這樣美妙的世界。」（川口先生）

川口先生以進入巴哈咖啡館為契機，

23歲進入巴哈咖啡館工作，在年齡方面並不算早，可是四年後卻已當上店長。我十分清楚他的努力。當時他一心面對工作的態度，在擁有自己的店之後肯定也繼續保持。我想今日見到的滿滿人潮就足以證明。

在入口處設置架子，排列販售咖啡相關商品。

從販售咖啡豆起步，一年後改裝成現在的店鋪

川口先生今年迎接開店第七年，不過之前的道路絕不平坦。

現在的店鋪位於京都市上京區小川通一條上革堂町，是經由太太友樹小姐的朋友介紹下租來的物件。

「café de corazón」在2012年1月開業。在開店一年後的2013年1月改裝成現在的店鋪。

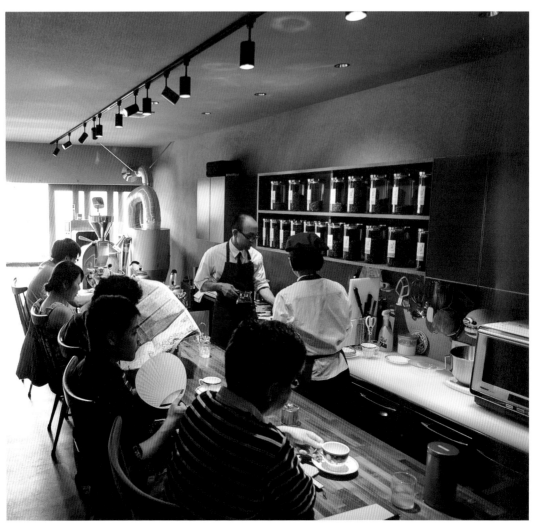

座位由入口旁的吧台座位和內側的桌子座位所構成。

必須運用有限的資金獨立開業，當初從販售咖啡豆起步，慢慢地贏得客人信賴。

開店第一年在泥巴地房間擺放架子，咖啡豆排在架子上販售。一開始沒有招牌，看不出來是賣什麼的店，老闆招呼路人：「要不要試喝咖啡？」努力讓大家知道這間店的存在，以及自家焙煎咖啡的滋味。由於是這種狀態，第一年在營業方面十分困難。

「第一年就是埋頭苦幹。為了賺取生活費身兼兩份打工，這段期間，原本的工作販售咖啡豆也同時進行。從凌晨2點去送牛奶，送完回家再睡2～3個小時。然後，進行自家焙煎咖啡的工作。就這樣做到傍晚。收店後，從晚上6點到深夜在超市工作。一直持續這樣的日子。不過由於當時的努力，得以在一年後店鋪改裝，才有今日。」（川口先生）

目前，太太友樹小姐來店裡維持店鋪

作為全年商品頗受歡迎的「起司蛋糕」360日圓和「corazón綜合咖啡」550日圓（含稅）。

咖啡豆用「大師焙煎機」（5kg）焙煎。設置在入口旁的空間，讓走進店裡的客人都能看清楚。

川口先生焙煎的咖啡豆裝入咖啡罐排放整齊，並推薦給客人。

的營業，不過開幕前一年她生了一個女兒。現在，這個女孩也6歲了，當她還是嬰兒時，太太還會揹著她到店裡工作。

現在川口先生一家租下住商混用的店鋪。一樓是店鋪，二樓是住處。巴哈咖啡館也是樓層構造不同，不過基本上是相同的。雖說有不同的觀點，不過就個人店而言，如果想打造受到社區喜愛的咖啡店，

我認為這種風格很不錯。

「有時得一邊哄小孩，一邊問路人要不要試喝咖啡。這樣也能讓大家有種安心感與親近感，這也是比想像中更快被社區居民接納的一大原因。」（川口先生）

這次的採訪，川口勝先生如此總結：

「店名的 corazón，在西班牙語中表示『心』和『熱情』的意思。充滿熱情地努力製作品質良好的咖啡，基於這個想法如此命名。雖然咖啡不能填飽肚子，卻能滿足心靈，沒有比這更令人開心的事了。」

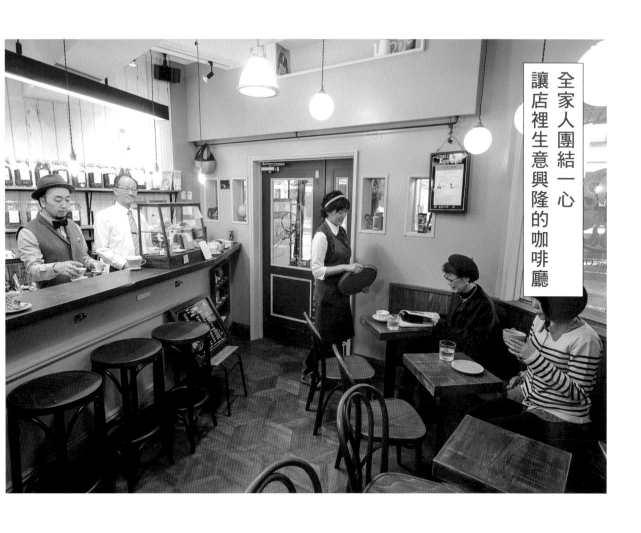

全家人團結一心
讓店裡生意興隆的咖啡廳

21 Café des Gitanes

青森縣青森市

父與子，跨越兩個世代
全家人團結一心，
努力將咖啡普及到社區。

2005年3月「Café des Gitanes」開在青森市的青森縣立中央醫院前。現在，在青森市古川和篠田開了兩家自家焙煎咖啡店。1號店開業後迎向十四年，如今已成為青森的居民不可或缺的咖啡店。

青森縣位於東北地方的北部，是本州最北邊的一個縣。南邊與岩手縣、秋田縣鄰接，越過津輕海峽北邊是北海道。

冬季的嚴寒超乎想像。從縣內整個地區都被指定為豪雪地帶便可窺知一二。對於冬令時節埋在雪中的北國咖啡店來說，

想確保一整年都有穩定的營業額十分困難。在北海道出生長大的我，非常清楚這一點。這次我拜訪了選在北國這樣條件不利的地點，全家人團結一心奮鬥的自家焙煎咖啡店。

現在，今井徹、啟子夫婦，和兒子今井健先生與媳婦聰子小姐，在青森開了兩家「自家焙煎咖啡店 Café des Gitanes」。

現在，今井徹先生身為老闆兼咖啡師，兒子今井健先生也以咖啡師的身分一起打理店面。

1號店開業後迎接第十四個年頭，如今已成為社區不可或缺的咖啡店。

全家人團結一心
開自家焙煎咖啡店

現在，「Café des Gitanes」在青森縣青森市的古川和篠田開了兩家店。

1號店在2005年3月19日開業。

地點在青森縣立中央醫院前。雖然這間店

已經不在了，不過根據1號店的成績，後來開了現在的古川店與篠田店。這部分的來龍去脈容後詳述，不過他們的自家焙煎咖啡店的第一步，是從1號店開始的。

當時，今井健先生與太太啟子小姐56歲，兒子今井健先生27歲。當時今井健先生單身，在2014年2月與現在的太太聰子小姐結婚，一路相互扶持至今。

我和「Café des Gitanes」開業有關連，印象中是從開幕的兩、三年前。太太啟子小姐來找我諮詢：「我兒子想開咖啡店，我想助他一臂之力。我想和兒子一起開始準備，該怎麼做才好呢？」說起來這就是開端。

「當時，我從事與咖啡無緣的工作。對於田口老師，我透過許多書籍雜誌認識他。由於這個關係，在開咖啡店之時，我報名了咖啡研討班向老師請教。由於這個緣故，我決定去找老師商量。因為我另外有工作，起初是由兒子和內人開店，後來

上軌道後我也加入，內人又去找田口老師商量。」（今井徹先生）

最初見面時，聽兒子今井健先生和母親啟子小姐說打算兩人一起開店，我便決定全面支持他們。

開業之時，兒子今井健先生為了學習自家焙煎咖啡的知識與技術，跑去巴哈咖啡館的訓練中心上了一年半的課。開店後也來上了一年半，合計「到巴哈咖啡館上課」整整三年。

雖是簡單地說「到巴哈咖啡館上課」，因為是本州最北邊的青森，實在是路途遙遠。有時會連續好幾天到東京學習技術，他為了盡量削減經費，常常在巴哈咖啡館附近找住一晚3000日圓的便宜旅館過夜。

由於他的努力，得以開了1號店。

1號店開在青森縣立中央醫院前，由於交通量大，肯定是能讓社區居民知道、提升這間店知名度的絕佳地點，因而選在

每次客人點餐都用濾紙沖泡仔細萃取而成的「綜合咖啡」400日圓（含稅）。

1號店開張的隔年
開了古川店

1號店開張的隔年2006年12月，在青森縣青森市古川一丁目開了第二間店古川店。

古川店的店鋪，是今井徹先生的父親以前做兒童點心綜合批發時取得的。之後，為了活用這個自己持有的物件，決定開2號店。

以古川店開業為契機，今井徹先生辭去之前的工作，正式參與「Café des Gitanes」的經營。

「1號店由母親打理，第二間店古川店由身為兒子的我經營。父親則是支援1號店和古川店。」（今井健先生）

1號店和古川店兩間店持續營業了五年之後，2011年收掉1號店，另一方

這裡。不過，因為是租來的店面，他們開始希望用自己持有的物件開店，於是後來開了古川店和篠田店。

1號店的規模大約12坪。包含後院是24坪。營業內容是喝咖啡和販售咖啡豆。

「咖啡由兒子負責，總之徹底實施品質管理。一旦失去客人的信任，客人就不再上門，所以每天都認真以對。我主要負責接待服務，專心招呼坐在吧台的客人。」（啟子小姐）

的更早受到客人支持。開幕當初特別留意的重點在於品質管理和接待服務。

業。由於店鋪很快打響名號，比當初設想由兒子今井健先生和母親啟子小姐兩人開

面同年11月開了篠田店。

篠田店是在青森市篠田自家庭院新建的建築物，2011年3月11日發生的東日本大震災正是開店的重大契機。

目睹重大災害，今井徹先生思考應該全部以自己持有的物件經營。結果，得出的結論是關掉1號店，另一方面活用自家庭院開篠田店。

篠田店的店鋪面積約18坪。雖然沒有

「Café des Gitanes」的店名標誌十分引人注目。

內用的座位，可是有販售咖啡豆與事務所，並且隔開樓層一角設置焙煎室。以前是在1號店焙煎，不過功能全都轉移到篠田店，以謀求更進一步的發展。

古川店重新裝潢
設置座位營業額倍增

之後，2014年11月20日，古川店重新裝潢後開幕。之前原本以販售咖啡豆為主、只有攤子的店鋪經過改造，新設了桌子座位讓客人可以內用，好好地品嘗咖啡。

雖然藉此讓營業額得以倍增，但他們不止於此，還獲得了更豐碩的成果。那就是，吸引了客層更廣泛的社區居民前來消費。在這層意義上，古川店重新裝潢使「Café des Gitanes」不同以往，成為大幅改變的重大轉折點。我是這麼想的。

「古川店位於商店街之中，因為只有

攤子，有些客人不想上門。因此，決定增設桌子座位，讓年輕人也能當成咖啡店輕鬆上門。託大家的福，不只販售咖啡豆，也受到社區廣泛客層的關照，店的存在感也一舉提升了。」（今井健先生）

「當然像以前那樣販售咖啡豆也很充實，不過在桌子座位上好好地喝咖啡，帶來了極大的效果。在店裡試喝比較過後，購買喜愛咖啡豆的客人增加，對於銷售咖啡豆也帶來不錯的結果。現在營業額結構為咖啡豆銷售70％、喝咖啡20％、器具及其他占了10％。」（今井徹先生）

古川店重新裝潢還有一點必須注意，就是之前當成倉庫使用的二樓空間，改造成「Gitanes咖啡研究室」啟用。

之前會在市民中心定期舉辦咖啡教室，而更進一步的發展正是「Gitanes咖啡研究室」，今後值得期待。

「咖啡教室是2007年我取得咖啡師證照後開始的。因為沒有舉辦的場地，

所謂高級咖啡師是日本精品咖啡協會

（今井健先生）

咖啡師證照，決定從這裡正式展開活動。」

咖啡研究室。我也取得了ＳＣＡＪ的高級

的機會，斷然把二樓樓層改造成 Gitanes

個自己舉辦的地方，藉著古川店重新裝潢

地十分麻煩，所以我希望有朝一日能夠有

所以借市民中心定期實施。要確保舉辦場

上：老闆兼咖啡師今井徹先生。下：用濾紙沖泡萃取咖啡的今井徹先生的兒子，咖啡師今井健先生。

今井徹先生和今井健先生是講師，為了讓

在「Café des Gitanes 咖啡研究室」，

師，真是了不起。

的高級咖啡師。一間店裡有兩位高級咖啡

之後，今井健先生也成為合格、獲得認定

一期二十一人當中獲得認定的其中一人。

2014 年全新設立。今井徹先生是第

（ＳＣＡＪ）認定的咖啡師高級證照，於

咖啡的歷史與生豆的分辨方法等；秋季

一期）以『推廣咖啡文化』的標題，介紹

共十五次的課程安排招募學員。春季（第

「咖啡師課程每個月一～兩次，以總

非常重要的一點。

這也是透過咖啡店與社區居民產生關聯時

品嚐，所以開設了咖啡師課程這個講座。

青森的居民更深入瞭解咖啡，並且開心地

左起為今井徹先生的太太啟子小姐、孫子結也、今井健先生的太太聰子小姐。

（第二期）以『咖啡科學化』的標題，將萃取科學化，並解說成分與對於健康的影響；冬季（第三期）以『一杯咖啡的工程表』為題，介紹全世界的咖啡情況與精品咖啡，以ＳＣＡＪ主辦的咖啡師課程為標準內容實施。透過這個講座，如果能讓青森的居民更加喜愛咖啡，就是我感到最開心的事了。」（今井徹先生）

關於新加入「Café des Gitanes」的今井健先生的太太聰子小姐也稍微提一下。

她和今井健先生才剛結婚兩年，現在已經是支撐「Café des Gitanes」不可缺少的員工。

她在結婚後取得咖啡師證照。

他們也有了孩子，2015年9月結也出生。育兒、家事、還有店裡的工作，每天都忙得不可開交。

在巴哈咖啡館也有愛喝咖啡的客人在店裡認識，增進感情，終成眷屬的例子也有好幾組。我有時會被客人邀請參加他們的婚禮。今井健先生和太太聰子小姐讓我再次想起這些事。

「內人在結婚前，是在服飾關係企業上班，期待她活用當時的經驗，特別在促銷活動方面挑戰許多新事物。製作傳單或活用網站、社群網站宣傳等，期待追求Café des Gitanes前所未有的可能性。」（今井健先生）

今井徹、啟子夫婦，以及年輕世代今井健和聰子夫婦今後的努力，我會為他們加油打氣。

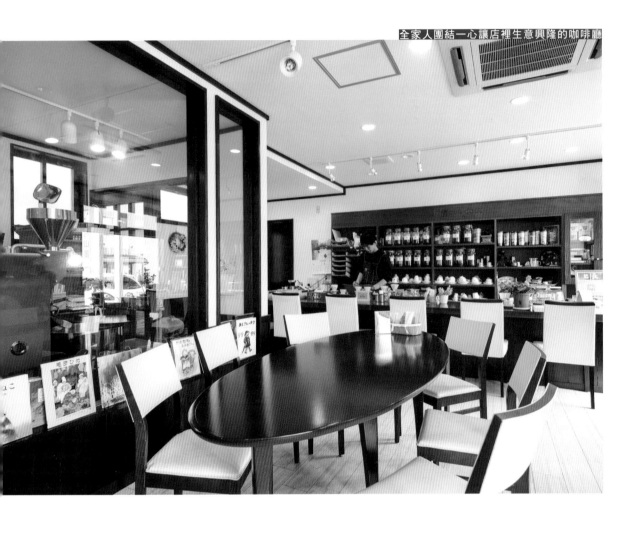

22　café goot

山形縣米澤市

母子同心協力
挑戰打造一間
能輕鬆享受對話的咖啡店。

市川愛依子小姐大約十一年前在米澤市金池開店。她活用諮商師的經驗，希望打造一間能輕鬆享受對話的咖啡店。

米澤市位於山形縣置賜，以作為上杉家的城下町而聞名。除此之外，利用高地的放牧畜產業也十分興盛，米澤牛非常有名。

這次我拜訪了米澤市金池的「café goot」。我從東京搭乘山形新幹線，在JR米澤車站下車。我從站前坐車大約15分鐘，抵達位於米澤市政府附近的店鋪。

我和老闆市川愛依子小姐在巴哈咖啡館主辦的咖啡研討班和講習會上見過幾次面。

這是我第三次拜訪她的店，這次我也十分期待。

由於我到達時時間尚早，店裡才剛營業不久，我踏進店裡時市川小姐正在焙煎室焙煎咖啡豆。她認真的工作模樣，令人感受到她對於咖啡一心一意的態度，我感到很欣慰。

「café goot」這個店名來自於英文good。「想提供好東西」，傾注這種想法而命名。

在社區集中型入口網站「米澤網站」，寫道：「在 café goot，上等咖啡豆（生豆）在焙煎前後進行手工挑選，在店裡正確地焙煎，發揮咖啡豆原本的『鮮味』與『香味』，將『新鮮的咖啡』獻給大家」，取了「goot」這個店名的市川小姐，由此可以得知她對於這間店的想法。

活用諮商師的經驗

開咖啡店

「café goot」是在 2008 年 11 月 17 日開幕的。距離現今大約已經是十一年前的事。

之前市川小姐在山形市男女共同參與策劃中心「fala」擔任諮商師。她想要活用當時的經驗，開一間「能輕鬆享受對話的店」，於是以開咖啡店為目標。

她在開業之前拜訪了巴哈咖啡館，不過我想先提一下在那之前的原委。

市川小姐是一個基督徒，她透過教會的牧師得知我們的集團咖啡店「樫久里」。當時，「樫久里」在遷到現在的店面之前，是在福島的飯舘營業，他們以在遠離人煙的深山裡營業卻能吸引許多客人而受到矚目。因為這個機緣，市川小姐去拜訪「樫久里」的老闆市澤先生夫婦，並請教了一番。

「我聽牧師說，他的朋友在深山裡經營正式的自家焙煎咖啡店。之後我好幾次前往拜訪市澤先生夫婦，向他們請教了許多問題。他們說一開始最重要，並建議我開始時最好選對地方學習咖啡，我因此得知巴哈咖啡館的田口老師。我用電腦查尋田口老師和巴哈咖啡館的研討班，決定在這裡學習。」（市川小姐）

市川小姐參加巴哈咖啡館主辦的研討班時的事，我仍記得很清楚。之前我也稍微提到，「想透過咖啡，或咖啡店和許多人對話，並且幫助他人。為此我想開一間店」，市川小姐這樣的想法從聽講的態度傳達出來。

我覺得她非常瞭解連接人與人的咖啡店職責，我還記得向她加油打氣時說了「一起努力吧！」、「加油吧！」等等。

巴哈咖啡館在南千住的訓練中心，她以一個月一次的頻率來上了一年半的課，學會了自家焙煎咖啡所需的知識與技術。

老闆市川愛依子小姐。

因為她是從米澤到東京，在時間方面與經濟方面都很吃緊，不過她真的很努力。她藉此奠定了紮實的基礎，並充分活用在日後店鋪的經營。

支持母親的兒子
也到店裡幫忙

當初開店是市川小姐獨自經營，過了兩年她的兒子裕祐先生到店裡幫忙母親。

「來店裡幫忙之前我在不動產公司工作。偶爾有空時會來店裡幫忙，不過我覺得母親獨自經營變得辛苦的，於是決定辭去工作正式從事店裡的工作。」（裕祐先生）

他從不動產公司辭職正式加入，是在店鋪開張兩年後。當時裕祐先生32歲。加入之初，他到巴哈咖啡館的訓練中心上課，學習所需的知識與技術。

現在，由母親愛依子小姐和兒子裕祐先生兩人經營店面，彼此同心協力努力工作。愛依子小姐主要負責焙煎咖啡豆和製作自製蛋糕，裕祐先生則負責萃取咖啡和接待服務，他們這樣決定職務的分配。

裕祐先生在不動產公司工作時，與客人接觸的機會也不少，不過這和現在在店裡接待客人的方式大不相同。

「我在吧台裡面一邊泡咖啡一邊和客人聊天，大家都是很好的人，教導我許多事情。每天和客人接觸，我自己也獲得成長，而且感受到透過咖啡與人產生連結。我覺得開咖啡店真的是很棒的工作。」（裕

兒子裕祐先生支持著當老闆的母親。

老字號咖啡店。然後去了瓜地馬拉、巴拿馬等產地。

「這是一個瞭解海外咖啡情況，或產地生產狀況的好機會。在產地也進行了杯測，我購買了瓜地馬拉有機栽培咖啡豆。

現在在店裡提供這種咖啡，並推薦給客人。這是我實際去產地購買的咖啡豆，能充滿自信地推薦給客人，對我來說是一件非常開心的事。」（裕祐先生）

他在當時海外研習購買的「瓜地馬拉有機栽培咖啡豆」獲得客人好評，現在成了最受歡迎的咖啡。對於主辦海外研習的我來說，真是一件令人高興的事。

祐先生）

裕祐先生為了更深入瞭解咖啡，參加了2015年1月巴哈咖啡館主辦的集團咖啡店海外研習旅行。

當地有集團咖啡店的其他人參加，也進行了杯測。

在兩週的研習旅行中，在前往產地前，順便到美國洛杉磯視察第三波咖啡浪潮和咖啡豆。這趟研習旅行對裕祐先生而言也是十分寶貴的經驗，讓他學到不少。

集團咖啡店的參加者也購買了喜愛的咖啡豆。

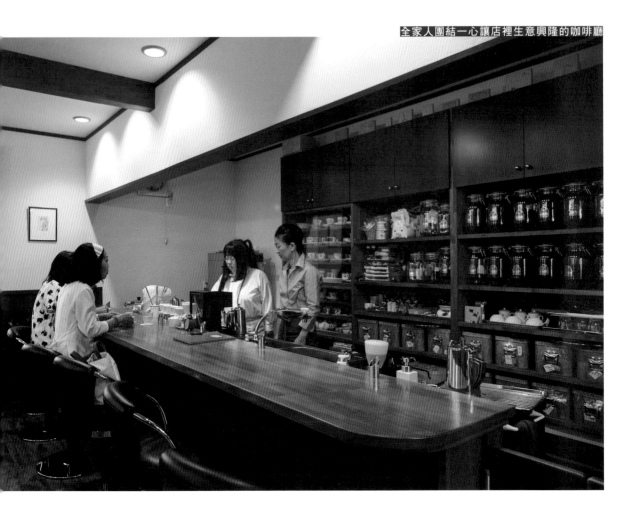

23　Caffé Giotto

群馬縣前橋市

母女互相扶持
努力成為受到社區居民
喜愛的店。

「自家焙煎咖啡 Caffé Giotto」在距今二十年前的1999年11月開業。之後，由於區劃調整而搬走遷至現在的地點，2011年4月11日設置咖啡空間重新出發。在僅僅7坪的庫房改造而成的店鋪開始，如今成為社區居民不可或缺的一間店。

我拜訪了位於群馬縣前橋市元總社町的自家焙煎咖啡「Caffé Giotto」。

元總社町是從江戶時代以來的地名，以前寫成「元惣社」。

這間店在二十年前開業。現在的店面由於區劃調整而拆掉舊店鋪，在開張十二年後的2011年4月11日遷移重新開幕。

開業前我在接受諮詢時去過最初的店面，不過這次是我第一次造訪新店鋪。我心裡十分期待，這會是一間怎樣的店鋪。

雖然最近的車站是JR新前橋站（上越線或兩毛線），不過聽說是位於離車站遙遠的住宅區。我依賴汽車導航，開車在小路裡鑽來鑽去。

聽說就在蒼海公園附近，我朝著這個目標開車，好不容易到達店鋪時已經是傍晚5點。

「Caffè Giotto」位於白天幾乎沒有來往行人的閒靜住宅區。我下車後，老闆田島文子小姐和她的女兒走到店外，笑容滿面地帶領我們進店裡。

當初反對的父親
變成強大夥伴全力支持

田島小姐在1999年11月開了「Caffè Giotto」。當時田島小姐42歲。

田島小姐打算開自家焙煎咖啡店，是開店前四、五年前的事。聽說契機是我寫的一本咖啡書。

「我讀了田口老師寫的咖啡書，感到非常有興趣，這件事我至今記憶鮮明。不是一般咖啡廳，我想開一間以販售咖啡豆為主體的自家焙煎咖啡店，於是打算參加當時巴哈咖啡館舉辦的咖啡焙煎研討班。

我找父親商量這件事，卻遭到反對。當時，我在父親創業的印刷公司工作，收入也很穩定，用不著重頭開始自討苦吃……這是十幾年前的事了，我記不太清楚，但我記得是因為這個理由才遭到反對。」（田島小姐）

當時，我在NHK放送的咖啡節目中出場。碰巧她的父親看到我出場的節目播出，所以知道我這個人。他瞭解了我對於咖啡的努力與態度，於是對迷惘的田島小姐說：「妳可以去參加田口老師主辦的研討班，當他的徒弟好好學習吧」，適時地推了她一把。

去研討班上課後，由於父親的支持，田島小姐踏上了開自家焙煎咖啡店的道路。

最初的一年，她利用每週週末，從前橋搭電車到南十住的巴哈咖啡館上課，一面喝咖啡一面學習。一年後她加入巴哈咖啡館集團，到訓練中心上課，正式地努力學習自家焙煎咖啡店開業所需的知識與技術。

她到訓練中心持續上了大約兩年的課，然後獨立開業。當時她的女兒還在上小學，所以在精神上與肉體上都很吃力。

不過，當時的努力使她得以在日後獨立開業。

「父親在1913年出生，於十四年前過世，雖然生長在貧窮的家庭，卻是白手起家成立印刷公司的人，他十分清楚本質上何者重要。所以，我想他是透過電視充分瞭解了田口老師的想法，才轉而支持我。因為有父親的支持，我才能開自家焙煎咖啡店，也才有現在的Caffé Giotto。我真的非常感謝父親。」（田島小姐）

改造鄰接自家的庫房開業

一開始開的是僅僅7坪的小店鋪。她改造鄰接自家的庫房，起步時只有販售咖啡豆。

「資金也不充裕，又是在從都會無法想像的鄉下，我其實也感到不安，真的能經營下去嗎？我盡量抑制開支，決定改造庫房開始營業。雖然有通電，卻是沒瓦斯、沒水、也沒廁所的狀態，我拜託認識的木

離停車場有點距離的「Caffé Giotto」入口周圍。擺放了盆栽迎接上門的客人。

匠，請他打造最起碼的營業空間，讓我可以販售咖啡豆。我支付給木匠的總額應該不到100萬日圓。然後焙煎機採用了5kg鍋爐。」（田島小姐）

我還記得她在開店前找我商量，也去看了那個鄰接自家的小庫房。

我對開店的人一定會說一句話。到目前為止，我也說過好幾次。那就是，不要逞強。以合乎身分的做法，按部就班地朝著目標前進。倒也不是欲速則不達，不過這是通往成功的最快捷徑。

往往為了早點得出結果，勉強籌措資金，或是不重視顧客，以利益為優先的經營者很常見。也許營業額會一時提升。不過，這種店決不會長久，不知不覺中會被客人拋棄，陷入經營不善的困境。我至今也看過不計其數的例子。

因此，田島小姐前來找我，我去前橋市元總社町看她家房子隔壁的庫房時，也贊成「一開始先在這裡營業」。如果是獨自銷售咖啡豆，依我的判斷這就夠了。

但是，關於販售咖啡豆所需的裝修，我給了各種建議。為了讓前來購買咖啡豆的客人試喝，最好也要有吧台，我也出了這個主意。

「從這個小庫房起步，慢慢增加客人，充分蓄積力量後再努力擁有有咖啡空間的店鋪吧！」我說了這番話激勵她。

她老實地聽從我的建議，認真以對，才有今日的「Caffè Giotto」。

清晨的3小時，騎自行車
在周邊住家投遞傳單

雖然早已預期，不過起步時的狀況比想像中更嚴酷。儘管開了店，沒有客人上門的日子一天又一天過去。

那也是理所當然的。因為離道路有點距離，很難讓路人得知店的存在。如果客人不能得知店的存在，即使自家焙煎出品質再高的咖啡豆，也不可能賣得好。那只會以製作者的自我滿足告終。

察覺這一點的田島小姐為了打開局面，開始投遞傳單。

「就算等待，客人也不會上門。這麼一想，在開店五個月後的2000年3月便開始投遞傳單。」（田島小姐）

她寄送的方式很厲害。我再問一次田島小姐當時的事情時嚇了一跳。

為了讓大家知道店的存在和出售的咖啡豆，她製作了一萬五千張A4尺寸的傳單，在周邊住家散發。傳單的內容大致如下：

以「嚐嚐美味的咖啡吧？」為標題，「在生豆的階段手工挑選（一粒一粒用手去除）缺陷豆（因刺激味、澀味等原因）。剛焙煎好的苦味與酸味十分均衡，滋味圓潤，有微微的甜味，請嚐嚐這樣的咖啡吧！」這樣的廣告文案加上〈美味咖啡豆店鋪導覽地圖〉的內容，並寫上店名、營

裝有咖啡豆的咖啡罐整齊的排列在吧台後面的架子上，吸引了客人的目光。

費南雪170日圓、瑪德蓮170日圓、厚奶酥餅乾（1塊）200日圓（加杏仁粉）、磅蛋糕風格馬拉糕200日圓（含稅）。

心想：「這小屋真奇怪！」就直接掉頭走了。不過，看了傳單特地上門的客人之中，也有人走進店裡試喝，對田島小姐說了「咖啡很好喝喔」，為她加油打氣。

這樣的客人逐漸增加，成了現在支持「Caffè Giotto」的核心客群。透過投遞傳單產生連結的客人，也到遷移的新店鋪繼續支持，這些客人現在變成支持「Caffè Giotto」的極大力量。

因區劃調整而遷移，新建店鋪重新開幕

前面也有提到，現在的店鋪是在2011年4月17日開業。舊店鋪同樣在元總社町的街上，位於離現在的店鋪600公尺之處。

由於道路拓寬區劃調整，不得已只好搬走，遷移的代替地點區劃調整就是現在店鋪所在位置。田島小姐在這裡新建了建坪40坪、

業時間、公休日、地址和電話號碼等，讓社區居民知道店的存在。

她從早上4點30分到7點30分，騎自行車到處散發這份傳單。之所以從一大早開始散發，是因為她覺得在早上接近上班尖峰時段之前投遞傳單才有效率。

「從一大早投遞傳單，結束後回家吃早餐。然後開始焙煎咖啡豆。結束後，中午過後從1點開始到傍晚6點開店營業。

週六會提早2小時，從11點開店，營業到傍晚6點。週日和週一則是休息。最初的兩天，我請了五位支援的工作人員來投遞傳單。之後是我自己投遞，周邊的住家都跑遍了。投遞傳單的工作整整做了兩年。我到三百戶人家投遞傳單，其中會有五、六人上門。就這樣慢慢地增加客人。」（田島小姐）

看了田島小姐散發的傳單上門的客人之中，有不少人看到庫房改造成的店鋪，

「Giotto綜合咖啡」550日圓（含稅）。包含瓜地馬拉、康波斯特拉、新幾內亞、哥倫比亞、巴西（中深焙）等地的咖啡豆。

客人每次點餐，老闆都仔細地用濾紙沖泡萃取咖啡再提供。

店鋪空間20坪的咖啡店，然後重新開幕。現在的店鋪已經開了八年，不過田島小姐說，開幕前的事她至今仍記憶鮮明。我問了其中原由，她說開店不久前，經歷了2011年3月11日發生的東日本大震災。

「眼看開幕日期就要到了，新蓋的建築物卻搖搖晃晃的，害我嚇得半死。當天搖地動，我還以為不行了。」（田島小姐）

經歷過如此可怕的體驗，新店鋪總算平安開幕。

這邊稍微偏離正題，其實田島小姐對於新店鋪，從創業時便一直抱持著某個想法。我想稍微提一下她的想法，不過在那之前得先簡單解說新店鋪的構造。

走進新店鋪入口右側有焙煎室，左側的空間設有能好好品嚐咖啡的咖啡空間。

在吧台座位和桌子座位構成的沉穩座位，吧台座位有6席、桌子座位有10席。吧台座位是能好好品嚐咖啡的低矮吧台，吧台後面的架子上排列了裝有咖啡豆的玻璃製咖啡罐。

田島小姐從創業時持續抱持的想法是，打造具有咖啡空間的店面。嚮往昔日咖啡廳的田島小姐，我也知道她一直想要「打造具有咖啡空間的店面」，所以看到新店鋪我心想真是太好了。

當然，藉由設置咖啡空間，也出現了新課題。不過，從7坪的小店面起步，又能夠在擁有咖啡空間的店鋪重新出發，我覺得真的是可喜可賀。

「店名Giotto，是因為我是美術大學出身，所以取了畫家的名字。在Giotto這個店名之前，從販售咖啡豆起步創業時咖啡店取這個名字，是因為我的夢想就是想變成這樣。那是，總有一天我的店要擁有咖啡空間，我心中有如此強烈的想法。而成為第一步的店鋪，就是遷移開幕後的新店鋪。」（田島小姐）

母女同心協力
撐起店面！

新店鋪開業之時，她的女兒也參與經營。因為之前只有販售咖啡豆，田島小姐總有辦法自己打理一切。然而，全新加入咖啡空間，那就未必能夠應付了。這也是

個人咖啡店擴大時必定會面臨的問題。

這時，田島小姐的女兒理解這種情況，決定支持母親。之前她在關西的大學學習，由於田島小姐開了新店鋪，於是她來店裡幫忙。

女兒加入店裡已經八年了，如今她比田島小姐更有存在感。我從她小時候便認

色調沉穩的深棕色桌子，醞釀出能夠安心放鬆的氣氛。

識她，看到女兒茁壯成長到能支持母親，我心裡十分高興。

由於女兒的加入，咖啡以外的菜單也變得更充實，新的提案也使咖啡店增加新的樂趣。

烘焙點心和新鮮蛋糕、紅茶和日本茶也加入新菜單，客人的享受方式和客層也變廣了。提供的經典甜點費南雪、瑪德蓮、厚奶酥餅乾（加杏仁粉）、磅蛋糕風格馬拉糕都很受歡迎，和紅茶一起享用的客人也增加了。

現在，新鮮蛋糕僅在週日數量限定，一次只做一種提供給客人。新鮮蛋糕在網站首頁用彩色照片介紹，為了品嚐而上門的客人也不少。

當然因為是限定數量，所以數量有限。不過，這麼受歡迎的新鮮蛋糕，如果在週日以外的日子也製作，想必營業額會更加提升，但是現階段她們似乎沒有這個打算。雖然也有人手的問題，不過她們堅持

遷到現在的店鋪後製作的傳單。

在能力所及的範圍內製作高品質的蛋糕，讓客人覺得開心。基於這個想法，所以採週日限定。

我覺得這樣不錯。如果以增加一時的營業額為優先，勉強去做的話，一定會顧此失彼。蛋糕的品質降低，或是作業忙不過來，結果可能也導致最重要的咖啡降低品質。在這層意義上，在自己能力所及的範圍內，製作高品質蛋糕的態度真的很了不起。

現在，田島小姐母女倆向客人提出咖啡與蛋糕搭配的全新樂趣。

關於咖啡與蛋糕的搭配，之前我也提過好幾次。在歐洲，這種享受方式已是固定形式，而在日本現在大家也開始理解這種樂趣。

在這層意義上，田島小姐母女倆對於搭配咖啡與蛋糕的努力，我希望她們今後也持續下去。

「全國連鎖店『星巴克』就要在附近開店，趁這個機會，我想返回創業時的原點，再一次投遞傳單。」田島小姐說。聽到她這麼說，第一次見到田島小姐時，她那活潑的笑容再次浮現了。

創業二十年，現在的新店鋪開業後也過了八年。一步一腳印地，與社區居民攜手向前，共同成長的「Caffé Giotto」，希望它奮力一跳，躍升到更高的境界。

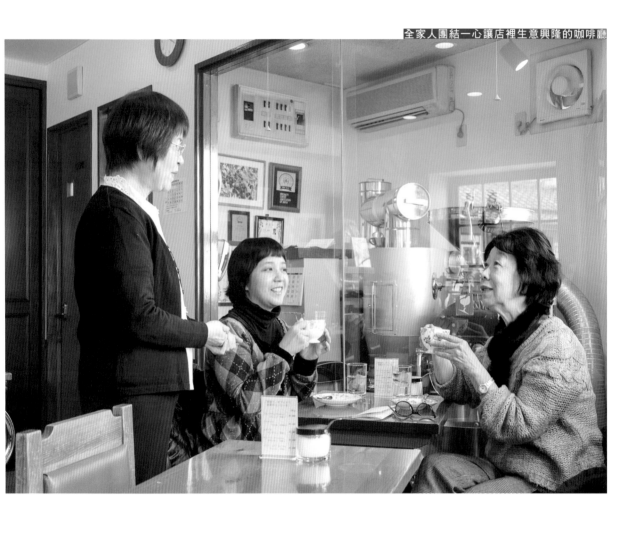

24　CAFFÈ BERNINI

東京都志村三丁目

打造出讓人
想一直光顧的舒適空間
受到廣泛客層喜愛。

「CAFFÈ BERNINI」隔著道路，眼前便是志村城山公園。地點絕佳的該店，由店長岩崎俊雄先生與太太、兒子健一先生，打造出讓人想一直光顧的舒適空間。

「從年輕人到年長者，不分男女都上門光顧。年齡最長的客人已經92歲了。他還能自己騎自行車過來，身體很硬朗呢。」

「也有人搭計程車遠道而來。總是購買咖啡豆，喝杯咖啡才離開。真令人高興。」

「因為店很小，一下子就客滿了。有

124

些客人會先讓其他人排隊，自己在前面公園的長椅上等候。」

「有的客人獨自生活，因為愛喝咖啡而經常光顧。他開心地說，今天一整天都沒有和人說話，在這裡就可以和女店長對話，客人的這番話令我們思考咖啡店的職責。」

53歲時，對個人咖啡店的魅力感到認同而決定開店

我這次拜訪了「CAFFÈ BERNINI」，

「CAFFÈ BERNINI」就在地鐵都營三田線志村三丁目站附近，位於住宅區的一角。雖然不是人潮眾多的地方，但我認為以個人咖啡店來說，其實地點不錯。在歐洲，我經常看到位於公園附近，受到社區居民喜愛的咖啡廳。

形式就像歐洲咖啡廳的「CAFFÈ BERNINI」，隔著道路，眼前便是志村城山公園，從店裡透過窗戶就能欣賞公園的綠意。

店長岩崎俊雄先生在1999年8月21日開了「CAFFÈ BERNINI」，當時他53歲。之前在咖啡業界活躍的岩崎先生的經歷，我從以前就十分清楚。隸屬於大型組織的岩崎先生，從當時便非常敬重身為巴哈咖啡館這家個人店店長的我。他那尊重個人的價值觀與人格，使他成功開了

「CAFFÈ BERNINI」店長岩崎俊雄先生（左）和兒子健一先生（右）。

老闆娘面帶笑容地公開與客人豐富的小插曲。我和她見過好幾次面，她那開朗不做作的應對，總是令人內心受到療癒。

我和老闆娘聊天時，客人接連上門。從年輕情侶到年長的男性、家庭主婦，客層實在很廣泛。店長岩崎俊雄先生和兒子健一先生在吧台裡面，以俐落的動作應付客人的點餐。

岩崎先生父子身穿白襯衫，罩上黑色羊毛衫，而岩崎俊雄先生另外繫上蝴蝶領結。他們那嚴肅的態度、俐落的手法，使他們成為深受客人信賴的咖啡師。再加上老闆娘令人自在的接待，因而獲得社區廣泛客層的支持。

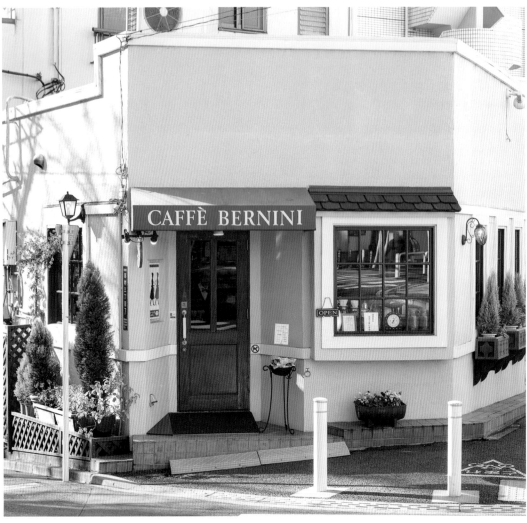

「CAFFÈ BERNINI」正面明亮的粉紅色外牆令人印象深刻。

「CAFFÈ BERNINI」。

「開店前，我在大型咖啡公司工作。

我在公司裡協助加盟店的老闆，工作非常充實。我依據培養的咖啡經驗，開始念頭強烈地想要全新挑戰自家焙煎，於是拜訪了以前就十分尊敬的巴哈咖啡館。我以開自己的咖啡店為目標，決定開始接受訓練。」（岩崎先生）

現在的店鋪是將舊物件改裝。關於物件我也接受了諮詢，由於離公園很近，我記得馬上就贊成他的決定。

既然要開店，那就開在住處附近，最好是深感眷戀的本地，而且是板橋區志村這個歷史悠久的小鎮，這正是岩崎先生決定這個地點的最大理由。

以在社區扎根的咖啡店為目標的岩崎先生，這的確像是他的思考方式。

「起司蛋糕」430日圓與「BERNINI綜合咖啡」520日圓（含稅）。

在入口附近的一角，有萃取器具與咖啡壺等咖啡相關產品排列在此販售。

透過咖啡教室將咖啡的魅力
傳達給社區居民

「CAFFÈ BERNINI」透過咖啡教室，向社區居民推廣、加強咖啡的樂趣。

咖啡教室不僅是利用公休日在店裡舉辦，到鄰近社區辦活動的情形也不少。

「在家也能喝到美味咖啡」是岩崎先生開始咖啡教室的最大理由，開店當時以相當高的頻率舉辦。這踏實的努力結果使得咖啡豆的銷路提升，現在，販售咖啡豆大約占了營業額的一半。

此外，在加強社區居民的咖啡樂趣上，「CAFFÈ BERNINI」的吧台也起了巨大的作用。

「CAFFÈ BERNINI」是面積10坪、座位數16席（桌子座位雙人座×4、長椅座位雙人座、吧台座位6席）的小規模店面，岩崎先生父子在吧台裡面萃取咖啡的身影，從店裡任何角落都能看見。

岩崎先生不管多忙碌，也會在客人面前一杯一杯仔細用濾紙沖泡萃取咖啡。然後，一定會自己嚐一嚐味道再端給客人。

岩崎先生說，多位客人一起點餐時，一杯萃取速度會比較快。那是因為岩崎先生具備紮實的技術，無論再忙也不會偷工減料，更不會露出焦急的態度，只是淡然面對每一位客人，持續做著自己的工作，才能快速地提供咖啡。

這種咖啡專家的工作態度，受到客人信任。

這位咖啡師說的話可以信任。因為這麼認為，所以在店裡看到、聽到的事，自己也想嘗試。試試看，如果能泡出比之前更好喝的咖啡，對於咖啡就會更想深入瞭解。如此一來，咖啡店的吧台就成了提高客人咖啡素質的「舞台」。

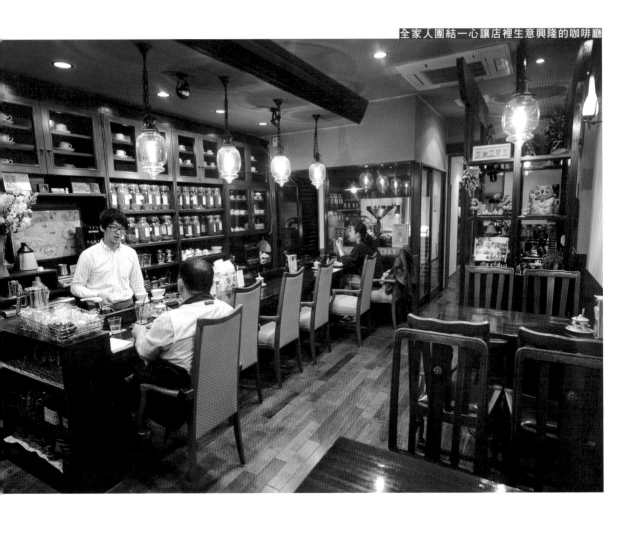

25 花野子

靜岡縣沼津市

全家動員支持
父親開的咖啡店。
變成地方上人氣名店。

2001年12月在靜岡縣沼津市開業。夫妻倆一起打拼，受到家人支持，並迎接第十八個年頭，如今變成社區不可缺少的咖啡店。

「花野子」在2001年12月4日開業。那是臘月匆匆忙忙的時期。當時齋藤先生47歲。齋藤先生決定獨立開業，是在兩年前45歲的時候。雖然之前在食品相關公司工作，但是「就這樣一輩子當上班族，度過平凡的一生真的好嗎？」這種念頭日益強烈。

「從40歲前後我對於在公司上班感到空虛，想自己做點什麼，於是在45歲離職了。我思考要做什麼，閱讀了各種書籍，碰巧看到了田口先生的書。原本我也愛喝咖啡，心想如果自己開店的話就是這個了……書上寫了自家焙煎咖啡的重要性，我判斷這可以追求專業性。內人也很贊成，她鼓勵我：『趕快打電話聯絡！』於是我就打電話到巴哈咖啡館。接聽電話的田口先生也許感受到我辭去工作面臨緊要關頭的情況，就叫我立刻去面試，我便直接加入巴哈咖啡館集團了。」（齋藤先生）

雖然要到巴哈咖啡館的訓練中心上課，可是從沼津到東京的距離相當遙遠。

因此，當時齋藤先生的兒子在千葉縣西船橋租房子住，齋藤先生便在那裡寄宿，每月數次到訓練中心上課。他持續這種生活約六個月，慢慢地學習自家焙煎咖啡店所需的知識與技術。

他在訓練中心焙煎，手工挑選的咖啡豆每次都有好幾公斤。他把咖啡豆裝進大提袋，帶回自己居住的沼津，請朋友和熟人試喝，也請他們批評指教。這時協助的人，在他開店後變成來消費的客人，成為日後發展的基礎。

受到家人支持

成為社區居民喜愛的咖啡店

開店當時，平日由齋藤先生獨自營業。週日和例假日太太花野子小姐會來支援，這樣的日子一直持續著。齋藤先生持續艱苦奮鬥，看不下去的女兒決定幫忙。這部分的來龍去脈寫在「花野子」網站的「花野子創立之故事」，以下介紹其中一部分。

「經營、人手、家庭爭執，問題一個接著一個。最大的女兒看不下去，覺得爸爸自己營業很可憐，便辭去工作來幫忙。不久她也結婚生子。次女接替她來幫忙。

同時店裡也開始寄送咖啡豆，兒子也決定辭去工作來幫忙。真的是全家動員支持的店。有歡笑、有淚水、也有爭吵……就這樣過了十三年。開幕當時來幫忙的長女，如今也是兩個男孩的母親了。次女的女兒現在小學五年級。長男也結了婚，去年生了女兒。」

現在店面由齋藤先生夫婦、兒子大地先生和次女未來小姐經營。加入店裡九年，大地先生已經成為能撐起店面的優秀繼承人。

自家焙煎咖啡屋「花野子」老闆齋藤清一先生。

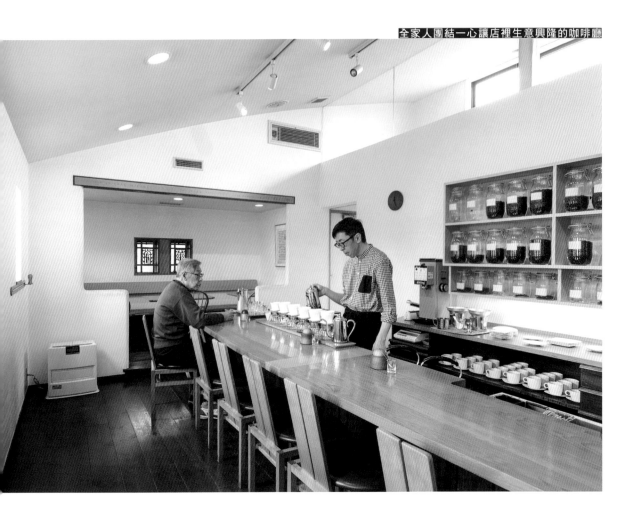

26　café FLANDRE

岐阜縣不破郡

迎娶外國媳婦，
全家人團結一心
讓店裡生意興隆。

「café FLANDRE」在十八年前的2001年開業。克服地點的不利條件，如今已成為社區不可或缺的咖啡店。

這次我拜訪了四周被自然環境圍繞，位於岐阜縣不破郡垂井町岩手的「café FLANDRE」。最近的車站是東海道本線的垂井站或關原站。從垂井車站步行大約40分鐘，從關原車站則大約得花50分鐘。

想必有不少人第一次聽到這個地名。

稍微離題一下，我想以觀光導覽風格簡單介紹店鋪所在的垂井町。垂井町是屬於岐

阜縣西部不破郡的城鎮，古代作為美濃國的中心而繁榮一時。戰國時代身為豐臣秀吉的軍師、與黑田官兵衛齊名的竹中半兵衛，據說這塊土地與他有因緣，此地有竹中氏陣屋、菩提山城跡等。在隔著道路的店面的另一側，設有通告此地與竹中半兵衛有因緣的大型看板，格外引人注目。

觀光導覽就到這裡，不過關於這間店很有意思的一件事是，迎娶瑪莉小姐這位外國媳婦，老闆安達英世先生與母親洋子女士，三人同心協力努力經營這間店。

一踏進店裡就能明瞭他們奮鬥的模樣。店裡是想像歐洲弗蘭德地方，能感受到木頭溫度的樸素構造。妥善地利用15坪的有限空間，一進入口就是吧台座位，內側設有桌子座位。安達先生在吧台裡萃取咖啡，母親洋子女士則在隔壁放置咖啡杯。在內側的桌子座位上，老闆娘瑪莉小姐面對客人在上英語個別課。

目標開自家焙煎咖啡店
在27歲獨立開業

安達先生租下自己家附近的土地，在十八年前的2001年12月20日開了「café FLANDRE」。安達先生當時27歲。

聽說安達先生想要開自家焙煎咖啡店的重大轉機是，他來聽了我開授的咖啡講座。安達先生本來以糕點師為目標，進入大阪的辻製菓專門學校就讀。剛好那個時候，我接受學校的委託，負責教授咖啡課。來聽課的其中一人就是安達先生。

「田口先生的課很有趣……我對於開

為何在店裡上英語課？這點後面會說明。瑪莉小姐上完個別課之後立刻走進吧台，回應客人的點餐，用濾紙沖泡開始萃取咖啡。她的手法非常仔細，也很出色。然後我就近聽到她用流暢的日語說：「讓您久等了」，又一次感到吃驚。

自家焙煎咖啡店的意願也很濃厚，於是拜訪了巴哈咖啡館，也如願加入巴哈咖啡館集團。加入後我以一個月一～兩次的頻率，到南千住的訓練中心上課，學習開自家焙煎咖啡店所需的知識與技術。」（安達先生）

最初，是由安達先生和母親兩個人開始營業。我在開頭也說明過，他們是在四周被自然環境圍繞的地方開業，開幕當時相當辛苦。

開幕之時，我也接受了安達先生和他母親的諮詢。我記得當時聊了巴哈咖啡館在山谷中開店的經驗，建議他們只要刻苦努力，就一定會成功。

他們相信我的建議，在自己力所能及的範圍內，踏實地賣咖啡才有今天。

「由於這一帶接近名古屋，早晨套餐的文化已經定型，開業當時常有客人問：『沒有早餐嗎？不賣套餐嗎？』可是，賣那些餐點或許暫時會有客人上門，但我覺

走進吧台裡迎接客人的老闆安達英世先生和太太瑪莉小姐，以及母親洋子女士。三人營造出家的感覺。

迎娶外國媳婦
展現咖啡店的全新魅力！

安達先生在四年前與來自美國的瑪莉小姐結婚。瑪莉小姐結婚前的工作是補習班的英語老師。她很愛喝咖啡，常常光顧「café FLANDRE」。後來與安達先生成了好朋友，最後有情人終成眷屬。結婚後她加入店裡，身為安達先生的妻子，也是

距今大約十年前，採用了獨創焙煎機「大師焙煎機」（5 kg），代替之前使用的焙煎機。藉此能提供更純淨的咖啡，也贏得了客人超越以往的信賴。

得勉強為之也不會長久，所以一直不去改變。比起眼前的利益，我們更重視主力商品咖啡，孜孜不倦地持續努力。客人也瞭解了我們的態度，直到今日，藉由口碑慢慢地增加了本地、還有來自外縣市的客人。」（洋子女士）

從外頭隔著玻璃可以看見設置在焙煎室的焙煎機。

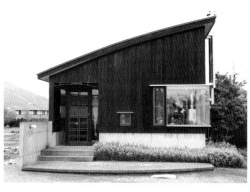

想像歐洲弗蘭德地方的樸素構造。

支撐店面的夥伴，一起努力打拚。

雖然辭去補習班的講師工作，但她活用以前的經驗，因應客人的要求，在店上個別課。僅限於店裡比較忙碌的週末以外的平日，才在店裡上個別課。有時候因為客人的要求，也會到客人的家裡上課。

平時她支援安達先生和婆婆做店裡的工作，再抽空去上英語個別課，度過忙碌的每一天。我覺得咖啡店具有各種作用與功能。基本的咖啡不能馬虎，不過當作核心，透過店鋪發布各種訊息也很重要。

而「café FLANDRE」以極其自然的形式加以實踐。見了安達先生夫婦，我感受到這一點。

除此之外還有一點，這次拜訪「café FLANDRE」令我深切地感受到。那就是全家人團結一心讓店裡生意興隆，這就是個人咖啡店的了不起之處，且堅忍不拔。

環視「café FLANDRE」店內，有一

點令我感到很訝異。那就是，儘管開幕經過十八年，店裡的各個角落仍然很乾淨。店裡整理得整齊，舒服極了。我向老闆的母親請教為何會這麼乾淨。結果她如此回道：

「因為每天打烊後，我們全家人會一起打掃。我老公也會加入，我兒子媳婦加上我和老公共四人，會決定各自的打掃工作。」（洋子女士）

聽到老闆母親這麼說，我覺得重新明白了「café FLANDRE」十八年來持續長時間營業，受到客人喜愛的理由。

攝影：川井裕一郎

27　BAHNHOF FACTORY STORE

大阪市福島區

甜點&咖啡焙煎工廠
改裝成直營商店，
謀求進一步發展。

2003 年開業的自家焙煎咖啡店「CAFE BAHNHOF」，在 2017 年 10 月改裝成「BAHNHOF FACTORY STORE」。以甜點&咖啡焙煎工廠直營商店重新出發，謀求更進一步的發展。

「BAHNHOF FACTORY STORE」的前身「CAFE BAHNHOF」在 2003 年開業。地點在大阪府福島區吉野。由安部利昭先生和太太政子小姐兩人開始營業。之後，在鄰接 JR 大阪車站的阪急三番街南館，開了第二間店鋪阪急三番街店。

目前，安部先生的長男阿龍先生、次男小羊先生、還有長女小愛小姐都加入成為工作人員，店裡變得非常熱鬧。我抵達大阪時最先拜訪了改裝前的1號店「CAFE BAHNHOF」，當時阿龍先生和小羊先生出來迎接我。

之後，我拜訪了2號店阪急三番街店，和安部先生見面。2號店僅有15坪，儘管空間有限，咖啡與商品銷售合計創造了每月交易總額650萬日圓的好成績。我拜訪時也是高朋滿座。上門的客人絡繹不絕，店裡熱鬧的情景令人驚嘆。

被自家焙煎咖啡店經營
所吸引而踏入咖啡的世界

安部先生在54歲時開了「CAFE BAHNHOF」。之前他在百貨公司工作超過三十年，後來決定不當上班族自己開店。關於這部分的來龍去脈，我將根據以

前向安部先生請教過的內容來介紹。

「我在百貨公司從事的工作是推銷高級和服。我販售的和服與商店裡陳列的不同，是號稱人間國寶的師傅所製作的和服。一件要價數百萬日圓到數千萬日圓，或許也能稱之為是一種藝術品。我在推銷這種和服中所學到的，就是看清真貨的眼光。」（安部先生）

世上僅有一件的和服，認同它的價值而購買的人並不少。在這種世界裡工作的安部先生，離開和服的世界，正當想要自己做點什麼時，他選定的目標是製作獨一無二的東西。

「雖然之前我很少喝咖啡，因為緣分變成變成了田口先生，於是開始對咖啡感興趣，這就是最初的開端。和服與咖啡，雖然販售的東西不一樣，不過田口先生提倡的自家焙煎咖啡店經營，有著絕無僅有的製作。我有這種感覺，雖是全然不同的領域，但是具有挑戰的價值。我這麼認為，

目前，安部先生的長男阿龍先生、次男小便決定投入咖啡的世界。」（安部先生）

從百貨公司辭職後，他到大阪的辻調理師專門學校上課一年，之後，到東京南千住的巴哈咖啡館上課一年，後來開了「CAFE BAHNHOF」。在開業之前，不只安部先生，太太也一起到辻調理師專門學校、巴哈咖啡館上課，努力學習開業所需的知識與技術。當時太太的全面協助與努力，造就了今日的「BAHNHOF FACTORY STORE」。

然後，開了1號店的兩年後，在阪急三番街南館開了2號店。2號店從5坪大小開始起步，之後變成10坪，又擴大空間變成15坪，成為開頭所介紹的人氣名店。

以「推廣自家咖啡」
為概念開店

「CAFE BAHNHOF」開業時的概念，目標就是「推廣自家咖啡」。

2017年10月改裝開幕的「BAHNHOF FACTORY STORE」。

攝影：川井裕一郎

「到那間店，就會教你泡自家咖啡。

我們的目標是能和社區居民攜手向前的自家焙煎咖啡店。這是父親創業時的目標，我和弟弟加入店裡，現在也繼承這一點，努力謀求更進一步的發展。」（阿龍先生）

長男阿龍先生在開店五年後加入，大約一年後次男小羊先生也一起加入。阿龍先生本來在食品公司工作，小羊先生則是在不動產相關公司工作，累積社會經驗後才踏入咖啡的世界。

現在，阿龍先生從銷售到宣傳、公關總括整體，小羊先生則從事焙煎等，兩人分配職責支撐店面。

阿龍先生、小羊先生也確實繼承了安部先生創業時想要「推廣自家咖啡」的想法。這是店鋪改裝前的事了，他們一個月會有一天在福島總店包場舉辦咖啡教室，同時也接受客人的委託，進行咖啡教室的外派服務。

「在店裡舉行的咖啡教室，大約有10

人參加，我們會讓參加者看焙煎的工作，體驗手工挑選。也會教濾紙沖泡的萃取法，還有讓他們試喝咖啡比較。會費是一人3000日圓，老實說都是虧損。不過我覺得這樣也還好。透過咖啡教室，如果能讓大家更喜愛咖啡，有助於店裡販售咖啡豆或咖啡器具，推廣美味的咖啡，就再好不過了。」（阿龍先生）

咖啡教室的外派，通常是家長會、公司或事業單位等喜愛咖啡的團體所委託的。有時也會造訪客人的家，或是被邀請到公司的集會所，他們透過這種外派服務積極努力地推廣咖啡，這種經營態度令我深深佩服。

向客人提出咖啡與蛋糕的搭配！

「CAFE BAHNHOF」向客人提出咖啡與蛋糕的搭配。為了更進一步推廣咖啡

世界的樂趣，在這個意義上是一件很好的事。

脫胎換骨的「BAHNHOF FACTORY STORE」依據在「CAFE BAHNHOF」培養的實績與技術，成為備受期待的新營業型態店鋪。父親想要「推廣自家咖啡」的想法，也被新營業型態店鋪傳承下來。希望大家在家裡喝到美味的咖啡，和「BAHNHOF The Classe」這個名稱的咖啡教室開始講課，正說明了這一點。在以一般人為對象的「自家咖啡課程」，一面讓大家瞭解平時是如何焙煎咖啡豆，一面指導大家如何在家泡出美味的咖啡。

此外還設有「專業課程」，提供給以開咖啡店或咖啡專賣店為目標的人，一對一進行指導。透過這些咖啡教室，逐漸增加咖啡愛好者，真是一件美妙的事。

上圖：創立「CAFE BAHNHOF」的安部利昭先生。
下圖：安部先生的長男阿龍先生。

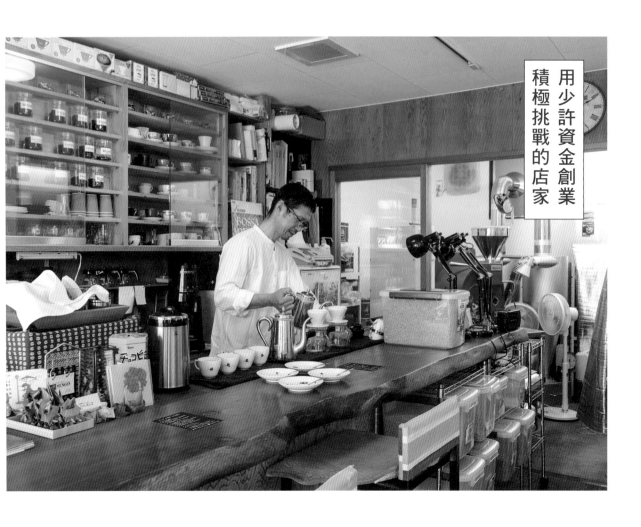

**用少許資金創業
積極挑戰的店家**

為了壓低設備投資的成本
在人潮不多的地方上
住宅區一角開店。

位於埼玉市大和田町的「café MINGO」，是田島政志先生在2009年開的自家焙煎咖啡店。開業後經過十年，踏實地在社區居民心中扎根。

我訪問了開店後迎接第十個年頭，由田島政志先生經營的「café MINGO」。

店面所在地是埼玉縣埼玉市大和田町。最近的車站是東武野田線大和田站。東武野田線是連結埼玉縣大宮與千葉縣船橋的支線，大和田站是從大宮站數來的第三站。

28　café MINGO

埼玉縣埼玉市

從大和田車站步行約10分鐘，在貫穿南北的第二產業道路和大和田公園通相交的十字路口附近便能看到這間店。這一帶很少大規模的公寓大樓，由獨立住宅和小規模的公寓形成市區。三軒長屋的一角，左邊的「café MINGO」是面積不到10坪、座位數8席的小店面，一踏進入口便是吧台座位和桌子座位，在樓層內側設有焙煎室。

從拳擊的世界
轉向咖啡的世界

老闆田島先生的經歷有點奇特。田島先生在2009年4月1日開了現在的「café MINGO」。當時他43歲。他開始從事咖啡的工作，是八年前的時候。之前他一邊在公司工作，一邊打了五年的拳擊。

「我從以前就很想打拳擊，卻一直苦撐……但是，之前任職的公司解散，我感覺茅塞頓開。之前我以為自家焙煎咖啡的技術就像手藝人的直覺，不過上完課這種想法就煙消雲散了。其實這是有理論的，我覺得這很適合我，便立刻加入巴哈咖啡館集團。」（田島先生）

加入巴哈咖啡館集團之後，他一邊在「茜屋咖啡店大宮店」工作，一邊到南千住的訓練中心上了大約兩年的課，學習開自家焙煎咖啡店所需的知識與技術。

擊。

「有人對我說，最好開始學習自家焙煎咖啡，因此我參加了巴哈咖啡館主辦的自家焙煎咖啡的研討班。聽了研討班的內容後，雖然田島先生的目標是自立門戶，開一家自家焙煎咖啡店，不過契機是來自客人的建議。

附近的「茜屋咖啡店大宮店」。他在這間店工作八年，直到開了現在的店。

那間店就是位於埼玉縣大宮車站東口才的店家應徵後，馬上就被錄取了。

招募員工的廣告。就像被吸引般，他去徵看吧！」這時，他偶然間看到咖啡專賣店的工作，但是我很喜歡咖啡，姑且挑戰看

為他開始思考：「或許我不適合接待方面決定從拳擊改行踏上咖啡之路，是因啡之路。」（田島先生）

在年紀上我想這是最後的機會了，於是在29歲時投入拳擊的世界。之後，由於年紀的關係，我離開拳擊界，在35歲時踏上咖理論的，我覺得這很適合我，便立刻加入

課，我感覺茅塞頓開。之前我以為自家焙煎咖啡的技術就像手藝人的直覺，不過上完課這種想法就煙消雲散了。其實這是有無機會……但是，之前任職的公司解散，

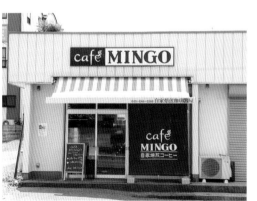

「café MINGO自家焙煎咖啡」與白色文字的大型布幕掛在入口旁，迎接上門的客人。

實的累積，總算獨立開業。

到了週六週日，他利用工作地點休息日到訓練中心上課。他一面每天工作，一面以兩個月一次的頻率前來學習。經過踏

騎著自行車轉來轉去

找到現在的物件

當初，雖然他想在人潮更多的地點開

設置在焙煎室的獨創焙煎機「大師焙煎機」（5kg）。

業，但由於資金的限制，他騎著自行車在現在店鋪的周邊轉來轉去，最後決定在現在的地點開業。

「這個地方與鄰居有段距離，不必追加除煙除臭設備，可以壓低設備投資的成本。想到這點，便決定在這個地點開店。我從原本是骨架的狀態加工，變成可以當成自家焙煎咖啡店的店鋪。修建時所花的費用大約400～500萬日圓。」（田島先生）

我記得開幕前曾接受諮詢來看過物件。當時，田島先生想要先以販售咖啡豆起步。不過那時候，我記得給他的建議是「就算座位數少，最好也要設置座位」。

並且，我還有說過一句話。就是「不要心急，慢慢地贏得客人的信任」。前面也有說過，店面是在2009年4月1日開幕，至於物件的取得是在2008年7月。然後修建，最後（2008年10月後半）設置了焙煎機。

無雜味的純淨風味頗受歡迎的「綜合咖啡（中深焙）」400日圓（含稅）。

每次客人點餐，都用濾紙沖泡仔細萃取咖啡再提供。

雖然他到南千住的訓練中心上課學習焙煎技術，不過實際在店鋪使用焙煎機卻是第一次，所以設了預先演練的期間。從設置焙煎機的隔年2009年新年，到4月1日開幕前是試營運期間。

「從新年到4月1日開幕為止的約四個月時間，在確認焙煎機使用方法的同時，也有要打廣告的意思。就我而言，在試營運期間以優惠價的形式開店。對店鋪來說，都是很重要的準備期間。」（田島先生）

現在，販售咖啡豆和店面販售的營業額比率是70％比30％。購買咖啡豆的客人之中，有些人是從有點距離的蓮田市或浦和市特地開車上門支持。雖然樸實，卻也踏實地增加回頭客。在社區的客人之中，有些人會在自己家裡客廳定期舉行音樂會。而演奏會的咖啡就是由田島先生提供，這種關係持續了五、六年。

「大家很喜歡café MINGO的咖啡，

舉辦演奏會時一定會訂我們的咖啡豆。我很重視與客人的這種關係。」（田島先生）

許久沒拜訪「café MINGO」，他們致力於符合身分的咖啡店經營，踏實地贏得社區客人的信賴，我深刻地感受到這點。

他們的努力十分了不起。因此，開業後迎接第十年，為了使他們更進一步發展，我提出一個建議。那就是，活用桌子與吧台座位的自家焙煎咖啡店的全新挑戰。販售咖啡豆，再加上踏進店裡喝咖啡的樂趣，如果附加這一點，社區居民會更加高興。假如能變成這種開心的咖啡店，就是最美妙的事了。

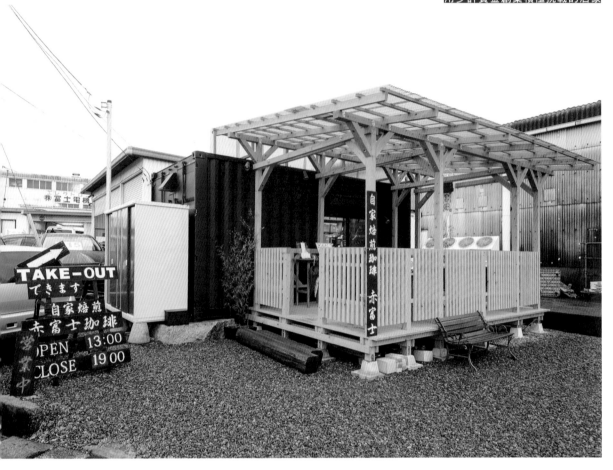

29　赤富士

靜岡縣富士市

在僻靜的深山裡，
設置由貨櫃改造而成的
手作店鋪開業。

「赤富士」是清勝紀先生利用手作貨櫃屋店鋪開業的自家焙煎咖啡店。他在大淵的深山裡開業，之後遷到現在的地點，謀求更進一步的發展。

我訪問的地點，富士山麓的自家焙煎咖啡屋「赤富士」，所在地是靜岡縣富士市厚原。我在汽車導航輸入所在地確認地點，從之前的訪問地牧之原市開車前往。

我以對方告知我的便利商店為記號，穿越JR身延線的平交道，道路旁豎立著看板，我朝指示的方向一看，眼前的貨

櫃屋店鋪映入眼簾。

改造貨櫃
開自家焙煎咖啡店

沿著身延線筆直延伸的道路，隔著這條路便能看到由貨櫃改造而成的「赤富士」。它位於石材店用地的一角，在店鋪前面擺了大型的石頭咖啡杯迎接客人，成了店鋪的標記。

貨櫃屋店鋪是店長清勝紀先生的手作作品。當初，他在僻靜的大渕深山裡擺放貨櫃屋店鋪開業。他在這裡營業十個月，之後，有一位客人是石材店（鈴木石材店）老闆，跑來問他：「我們的用地空出來了，你的店要遷來這裡嗎？」於是便在此處。

2015年8月遷移重新開幕。貨櫃屋店鋪用8噸的卡車花了十天搬運移動設置在此處。

店頭的大型石頭咖啡杯，是在遷移的

那一年2015年聖誕節，鈴木石材店的老闆送給清勝紀先生的聖誕禮物。身為客人品嚐清先生美味的咖啡，同時接觸到他的人品而送給他禮物，從以前就認識清先生的我也覺得很高興。

貨櫃屋店鋪的裡面是使用檜木的樸素構造，他善用有限的空間設置吧台，吧台前有兩、三把高腳椅。吧台裡面窄到僅能擠進兩人。焙煎機設置在角落的一角。焙煎時，另一個小吧台收回牆上，椅子架在牆壁的掛鉤上，確保焙煎作業的空間。雖然移置當時的入口搭了篷子，不過後來裝上手作的木作露臺，現在擺了桌子當成露臺座位使用。店裡沒有廁所。客人想使用廁所時該怎麼辦呢？我向清先生請教了這個問題。

「我請客人使用石材店的廁所。走出貨櫃屋店鋪距離沒多遠。曾經使用過的客人都懂得要領，至於第一次使用的客人，我會帶他一起過去。」清先生的說明，令

清先生開自家焙煎咖啡店之前的經歷有點特別。雖然他進入大型咖啡連鎖店工作，卻開始感覺不太對勁。這和清先生追求的咖啡不一樣，而這種不對勁逐漸擴大。他思考良久，該怎麼做才好？這時，他參加巴哈咖啡館的研討班，確信「這麼一來就能提供自己想像中的咖啡」，於是以開一間自家焙煎咖啡店為目標。

他在31歲時初次參加巴哈咖啡館研討班。這時，清先生擔任店長扛起經營店面的重責大任。

這時，他決定一邊工作一邊學習自家焙煎咖啡。當時，清先生在沼津的店鋪工作，他利用休假日到巴哈咖啡館在東京南千住的訓練中心上課。

一邊在咖啡店工作
一邊學習自家焙煎咖啡

人感受到他樸實的人品。

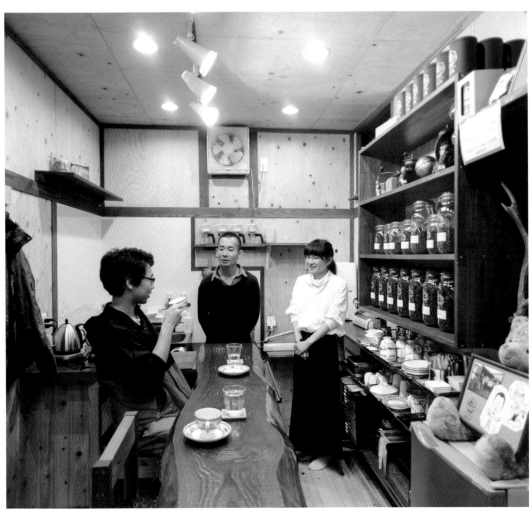

由貨櫃改造而成的「赤富士」店內情景。由清先生手作，全都由檜木製作。使用的合板也用了檜木材料。地板是木質地板，客人在入口脫鞋後再進入店內。

「我在31歲開始以開一間自家焙煎咖啡店為目標，在35歲擁有自己店鋪之前的三年半，我一邊在大型咖啡連鎖店工作，一邊到巴哈咖啡館的訓練中心上課。我利用休假日，安排工作，努力學習自家焙煎咖啡所需的知識與技術。」（清先生）

最後的一年，由於製作貨櫃屋店鋪，在時間方面與作業方面都相當艱苦。

而資金也不充裕，在貨櫃屋店鋪起步是打從一開始的計畫，由於和地主的因緣，所以在大淵開了貨櫃屋店鋪。大淵位於高450m的深山裡，在起霧的日子裡看不清眼前視野的地方。他在這裡開始製作貨櫃屋店鋪，但是花了一年時間才完成。休假日他會去巴哈咖啡館，所以只有早上的時間能製作貨櫃屋店鋪，他經常利用去工作地點上班前的時間製作。

此外，雖說早已有心理準備，不過在深山裡開業遠比想像中還要艱難。

「別說人潮了，因為是人煙罕至的深

在有限的空間內設置焙煎機，也設置手工挑選用的桌子。

山裡，我一開始完全沒有思考到客人上門的問題。有一、兩位客人看了臉書後上門光顧，一直持續著這種狀態。後來感覺是藉由曾經上門的客人口耳相傳，生意才慢慢變好。開店後不久被當地的報紙報導，慢慢地大家知道了這間店的存在。雖然在大淵踏出了第一步，不過我不打算一直待在這裡營業，從一開始就打算遷到別處。這時，經常來消費的鈴木石材店的老闆來問我，於是便遷到了現在的地點。」（清先生）

我看了清先生給我的名片背面，上面寫著：「赤富士咖啡提供好咖啡」、「美味咖啡的條件是：一、手工挑選（完全去除發霉豆和蟲蛀豆等缺陷豆）；二、正確地焙煎（連咖啡豆芯都烘熟，滋味均勻的咖啡）；三、新鮮（每天只焙煎少量、所需的咖啡豆）」。希望他不忘初衷繼續努力。這麼一來，客人必定會增加。

我聽說清先生和佐野小姐結婚，決定在佐野小姐的娘家附近開店。期待他們倆更加努力。

現在，支撐店面的員工佐野祥子小姐，是被清先生泡的咖啡感動，常來大淵的貨櫃屋店鋪的客人之一。

「喝了清先生泡的咖啡令我十分感動。我對清先生提倡的咖啡產生共鳴，希望和他一起工作，於是來當他的員工。」（佐野小姐）

「赤富士」才剛起步，今後還會碰到許多問題吧？一一解決這些問題，才會成長為受到客人喜愛的店家。回想自身經驗，巴哈咖啡館也是從很小的店面起步，一步一步打好基礎，才有許多客人陸續上門。希望他不忘初衷，不失去對咖啡真摯的態度，繼續努力。

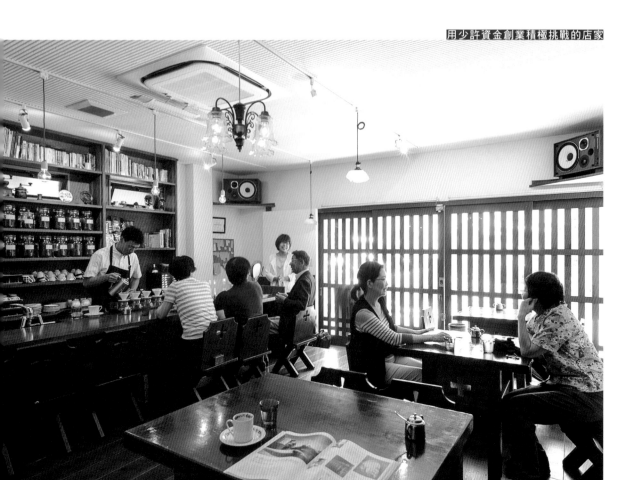

30　LISARB咖啡店

大阪府高槻市

租下的物件是保留昔日氛圍的米店，經過裝修後開始營業。

在巴哈咖啡館的訓練中心上課四年的梁悟朗先生在自己居住地大阪高槻開業。他對於咖啡一心一意的努力，與地方培養出深厚的情誼。

在大阪府高槻市開了「自家焙煎咖啡LISARB咖啡店」的梁悟朗先生，是巴哈咖啡館訓練中心的畢業生。

我很期待和許久不見的梁先生見面，懷著這樣的心情造訪了「LISARB咖啡店」。

我到達店鋪後坐在吧台座位，梁先生

拿出一本書給我看。

「我正在讀這本書。我重新感受到在巴哈咖啡館學到的，磨練個人資質的重要性，現在對許多事物都津津有味地學習。」

梁先生說著，把有關世界史的書拿給我看。

利用週六、週日到訓練中心上課

「LISARB咖啡店」在2010年2月開幕。梁先生在35歲時獨立開業，在今年迎接開業第九年。

梁先生在福岡的大學學習人體工學。他在大學時代遇見咖啡，學長帶他上咖啡店，在那裡喝到的咖啡十分美味，從那之後，他開始購買咖啡豆，常常自己泡咖啡喝。他也是在這個時候開始學習焙煎咖啡豆。

「大學畢業後我回到大阪，出於興趣

開始學習焙煎。我也參加了巴哈咖啡館的研討班。那時候我的想法是，等年紀大一點再自己開店。但是我逐漸地被咖啡的世界吸引，想擁有自己店面的心情日益強烈。這個時候，在茨木開自家焙煎咖啡店的學長建議我，如果真的想開店，最好加入巴哈咖啡館集團從頭開始學習，於是我便決定到訓練中心上課。」（梁先生）

於是梁先生開始到巴哈咖啡館的訓練中心上課。他把目標設定為「一邊工作，一邊存下資金，開一家自家焙煎咖啡店」。

他一個月一次，利用公司週末的假日，從大阪到東京南千住的訓練中心上課。

「我想確保開業資金，所以盡量縮減交通費。搭新幹線往返身體會比較輕鬆，不過我從大阪到東京是搭乘夜行巴士，只有回程才搭新幹線。我到訓練中心持續上了四年的課，總算學會了獨立開業所需的咖啡相關知識與技術。」（梁先生）

店鋪前的馬路是「古墳群路線」，作為歷史悠久的散步道，有不少遊客慕名而來。

在歷史悠久的知名散步道開店

「LISARB咖啡店」的所在地是大阪府高槻市芥川町，距離JR高槻車站步行10分鐘的地方。

店鋪前的馬路稱為「西國街道」，高槻市芥川是知名驛站村，擁有連接京都與

西宮的街道。也被國家指定為「古墳群路線」，作為歷史悠久的散步道，有不少觀光客造訪此地。

店鋪是租來的物件，是一間保留昔日氛圍的米店，將只剩骨架的店內配合自家焙煎咖啡店加以改裝後開幕。由吧台座位與桌子座位構成具有日式風情的沉穩構造，和城鎮的氣氛充分調和，營造出獨特的悠閒感。巧妙地活用地區的街景，形成調和的構造。

「我騎著自行車在自己家四周繞了好幾次，才找到現在的店鋪。開店半年前遇到現在的物件，我覺得這個地點可以活用街景的氣氛，於是決定在這裡開店。」（梁先生）

隱藏在咖啡券背後的
店長與客人之間無形的羈絆

我坐在吧台座位邊緣和店長交談時，

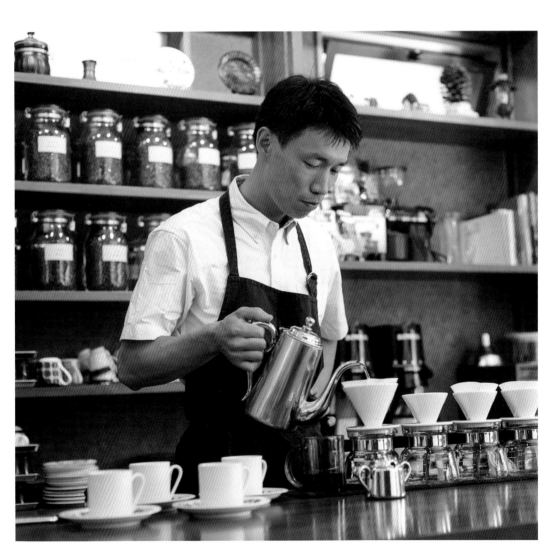

正在萃取咖啡的店長梁悟朗先生。

收銀機後面牆上掛著的布告牌映入眼簾。

我感到在意仔細一看，發現有好幾張類似咖啡券的東西用圖釘固定在上頭。

「咖啡券在關西的咖啡廳很常見。我們店裡也從開幕時就實施。一杯450日圓的『熱咖啡』，十一張裝訂在一起的咖啡券，以4500日圓販售。如果購買咖啡券，等於免費得到一杯『熱咖啡』。」

（梁先生）

咖啡券之所以釘在店裡的布告牌上，是因為「每次都要帶咖啡券來，剪下來交給老闆很麻煩，所以乾脆由店家保管」，這些幾乎都是客人寄放在梁先生這邊的。

與老闆推心置腹的熟客的咖啡券，釘在布告牌上的總是有二、三十張。

還有客人特地開車上門光顧

「LISARB咖啡店」不只社區居民，

也有不少熟客特地開車遠道而來。

這一天也是，在吧台座位的角落，兩人同行的客人津津有味地品嚐咖啡。

有時候，他們會和吧台裡面的梁先生親密地交談，似乎非常樂在其中，並且給人一種難以言喻的歡樂心情，真是不可思議。

一問之下，那對客人是在北大阪經營補習班的夫婦。他們偶然間踏進梁先生的店裡，非常喜歡他的咖啡，從兩、三年前就經常來捧場。咖啡豆用完後，就會開車30分鐘來購買咖啡豆，既然特地來了，也會喝杯咖啡再走。

採訪結束後，上門的客人、梁先生、還有我也一起在店鋪前攝影留念。短時間的交流讓大家變成了好朋友。

那是因為，梁先生的「LISARB咖啡店」能讓上門的客人變成溫柔的自己，這是一個能療癒人的場所。

本週的推薦咖啡「衣索比亞耶加雪菲N〈中焙〉」450日圓（含稅）。

左右對開的豎格子拉門十分引人注目。店裡配合街景，施以令人感受到日式風情的內部裝潢。

辭掉工作，挑戰全新人生
努力經營的店

31　ARTHILLS

秋田縣鹿角市

回到出生的故鄉開了咖啡店。
與社區居民培養出
深厚的情誼。

1987年，川又吉道、貞子夫婦
回到出生的故鄉秋田縣鹿角市開了
「ARTHILLS」。此後，三十二年來與社區
居民培養出深厚的情誼。

秋田縣鹿角市，江戶時代這一帶是盛
岡藩的領地，明治維新後的1871年
編入秋田縣。之後1972年，花輪町、
十和田町、尾去澤町、八幡平村合併為現
在的鹿角市直至今日。
花輪每年舉辦的花輪囃子作為「花輪
祭的屋台行事」，於2014年被指定

牆壁使用青森檜木，樸素溫暖的質感營造出獨特的氛圍。

「皇家綜合咖啡」400日圓和「自製蛋糕」250日圓起（含稅）。

為國家重要無形民俗文化財，想必不少人都知道。這次，我拜訪了在鹿角市花輪營業長達三十二年的「自家焙煎咖啡屋ARTHILLS」的川又吉道、貞子夫婦。

我順路到秋田縣潟上市的集團咖啡店，然後開車前往鹿角市花輪。我在人煙罕至的山路上開車數小時。初次造訪此地的人，也許會心想：「這種偏僻的地方有咖啡店……？」冬天降下的積雪結凍，會有打滑的危險。店的附近是坡道，我聽川又先生說：「本地的客人之中，一到了冬季，有些人會避開坡道稍微繞道來店裡。」這番話令我相當吃驚。

我在11月底拜訪店面。寒風陣陣，川又先生夫婦仍走到店外，溫暖地迎接我。川又先生夫婦在開店前便與我有來往。我在三年前拜訪時，老闆川又吉道先生71歲，老闆娘貞子女士67歲。許久不見和他們寒暄過後，老闆娘貞子女士脫口而出：「我想努力到70歲。」她那充滿活力的模樣，令我不由得感到詫異。個人店的優點是，和在公司工作不同，沒有所謂的退休年齡，只要有意願和健康的身體，就能持續工作一輩子。我重新認清了個人店獨有的優點。

返回出生的故鄉開咖啡店！

現在店鋪所在的鹿角市花輪是川又先生夫婦出生的故鄉。「ARTHILLS」是川又先生夫婦回到花輪時開的店。

咖啡愛好者最抗拒不了的吧台座位。

「高中畢業後，我進入NTT集團的前身電電公社工作。工作地點在神奈川縣川崎，我在那裡一待就超過十年。那時候我很喜歡咖啡，隱隱覺得將來最好能開一間與咖啡有關的店。然後，我提出回到出生故鄉的異動申請被予以受理，34歲時回到了花輪。」（川又先生）

回到當地後工作地點在大館市，我開始每天從花輪通勤的日子。在公司上班時，川又先生心中「想要在本地從事可以做一輩子的工作」的想法日益強烈。這時，他看到某本雜誌上寫了關於自家焙煎咖啡店的我的報導。

「看了田口先生的報導，我心想就是這個了，於是立刻撥打電話。結果田口先生問我要不要來店裡一趟？我便前去拜訪東京的巴哈咖啡館。然後，我們談得很順利，之後，一年過後進行到實際開店。」（川又先生）

店面是在1987年10月25日開幕。

當時川又先生43歲。因為地點的緣故，他判斷店面經營很難立刻上軌道。川又先生獲得太太的協助，一邊在公司上班一邊經營咖啡店。

從公司回來後，又利用休假日焙煎咖啡豆，持續營業。雖然十分辛苦，但他並不心急，踏踏實實地努力，結果，我想這就是能營業長達三十二年，度過漫長歲月的一大原因。

「在公司和咖啡店上班這樣身兼兩職的模式從開幕後持續了五年，後來身體變差便趁著這個機會辭職，然後從49歲轉換成專心經營咖啡店，直到今日。」（川又先生）

透過店面與社區居民
和顧客加深情誼

川又先生是會彈古典吉他的音樂愛好者，也會坐在「花輪囃子」的山車上彈三

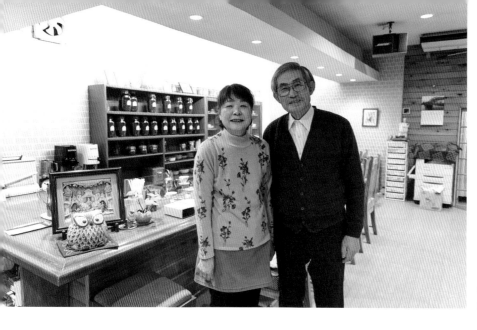

「ARTHILLS」的老闆川又吉道先生（右），和老闆娘貞子女士（左）。

味線。

聽說「ARTHILLS」這個店名，是希望店裡能舉辦最愛的音樂活動，因而命名為「ARTHILLS＝藝術山丘」。

川又先生了不起的地方在於，他實實在在地實踐自己的夢想。一問之下，他接受社區居民的贊助，在店裡定期舉行音樂會。

「客人之中有人會彈古典吉他，他問我店裡休假時，能不能讓他在這裡練習……因為這個契機，我認識了辻幹雄先生這位知名古典吉他演奏者的徒弟。那是開店一年後的事。因為這個緣分，我和音樂人士也變得親近，並且以店面為據點定期舉行演奏會。雖然最近暫時中斷演奏會，不過以前是以每年一次的頻率，大約舉辦過十次。透過音樂認識的人現在也都有往來。」（川又先生）

川又先生夫婦不做作的人品。實際上，受

到川又先生夫婦的人品吸引而上門的客人絕對不少。其中還有喜愛花草的客人帶來了自製花草寫真集，於是便擺在店裡。那是多達幾十頁的手作寫真集，有些客人會邊喝咖啡邊拿起寫真集欣賞。當然，這本寫真集是客人出於好意製作，然後放在店裡的。聽說有客人看了花草寫真集內心受到療癒，聽來令人感覺內心溫暖。透過店面，川又先生夫婦和客人，以及客人與客人的心，緊密連接的模樣浮現眼前。這正是能在深山裡的花輪長久以來受到社區居民喜愛的最大祕訣吧！

最後，我有幾句話要送給想開個人咖啡店的人。假如您有機會前往鹿角市，建議您順路到「ARTHILLS」看看吧！不只美味的咖啡，接觸川又先生夫婦的人品必定會讓您感到內心平靜。何謂個人咖啡店的魅力？想必來到這裡，就能讓您瞭解個人店的優點。

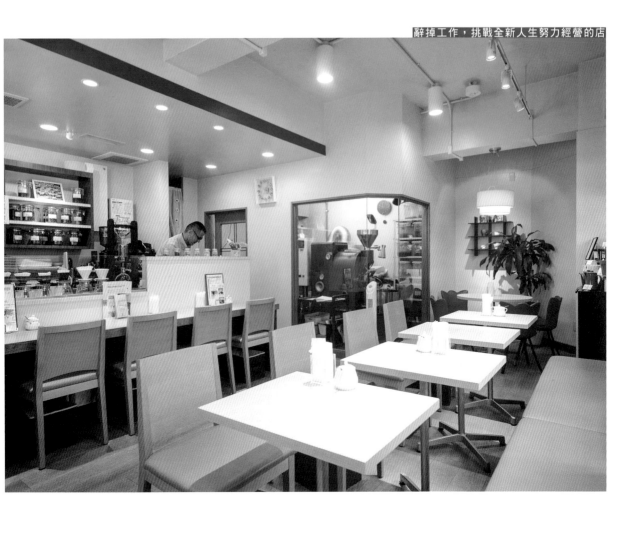

32　CAFEE CALMO

東京都箱崎町

老闆夫婦
開朗不做作的人品
和咖啡同樣極富魅力。

咖啡資歷超過三十年的關口恭一先生，和太太恭子小姐在八年前開店。講究的自家焙煎咖啡和關口先生夫婦開朗誠實的人品，受到社區居民的喜愛。

我從東京都南千住的巴哈咖啡館搭車，前往中央區日本橋箱崎町，由關口恭一、恭子夫婦所經營的「CAFEE CALMO」。搭車大約30分鐘，我抵達了仍然保留老街風情的箱崎町。下車後，我便看到設置在「CAFEE CALMO」店頭的小型露臺座位上，有一位牽著狗的年長男

性客人，正津津有味地品嚐咖啡。

後來我聽說，這位客人在散步途中小狗會在店鋪前停下腳步，大約從一年前他就成了開始光顧的熟客。現在，這位客人與關口先生夫婦也變得親近，他會打開入口的門，把喝完的咖啡杯親手交給店裡的老闆娘。看到客人還咖啡杯的動作，我自己心裡也感到平靜。

關口先生夫婦誠實、開朗、不做作的人品，讓店裡充滿了家的感覺，這一點和自家焙煎咖啡同樣是這間店最大的魅力。

其實店名中的「CALMO」是太太和女兒與兒子的家人一起思考取名的，這個詞語在義大利文是「安穩」的意思。

「希望上門的客人透過美味的咖啡，度過舒適的時光。我們抱著這種心情如此命名。」（關口先生夫婦）

在「CAFEE CALMO」努力奮鬥。開幕以來，夫婦倆朝著相同目標，現在也正是以打造安穩的店為目標，自

被太太推一把
完成獨立開業

「CAFEE CALMO」在距今八年前的2011年5月25日開幕。當時關口先生45歲。雖然我開自己的店也是40幾歲的時候，不過關口先生的咖啡資歷很久，從最初遇見咖啡時算起已超過三十年。

關口先生出生於群馬縣太田市。3歲時全家搬到東京都葛飾區，在東京老街度過童年。

「唸專門學校時，進入咖啡連鎖店打工是我最初遇見咖啡的時候。當時，我在龜有的 CAFE COLORADO 打工，因為這個緣故，後來我進入 DOUTOR COFFEE 工作。那時我剛滿19歲。」（關口先生）

現在 DOUTOR COFFEE 是全國展店超過一千三百家的巨型連鎖店，不過關口先生進公司時還是知名度不高的小公司。最初他負責巡迴銷售，之後調到總部。他

在為加盟店開設的 I R P（信息資源規劃）經營學院，從事擴大店鋪數的工作。

「我站在現場第一線忙碌地參與工作。這對我也是生存的價值。之後調到總公司人事部，變成年屆退休就結束的工作，反而使我搞壞身體，也意志消沉。我從這時候開始想要自立門戶，擁有自己的店。」（關口先生）

獨立開業之時，關口先生身邊有就讀國高中的兩個孩子，他相當猶豫。這時，太太恭子小姐推他一把：「都生病了，不如勇敢冒險吧。」並且提供全面的協助。

在箱崎町當地
住慣的自家附近開業

他在開店的兩個月前從公司辭職。之後，他和太太兩人一起到巴哈咖啡館上課。他用一部分的退休金，和向區公所借來的補助金 1200 萬日圓當作資金，

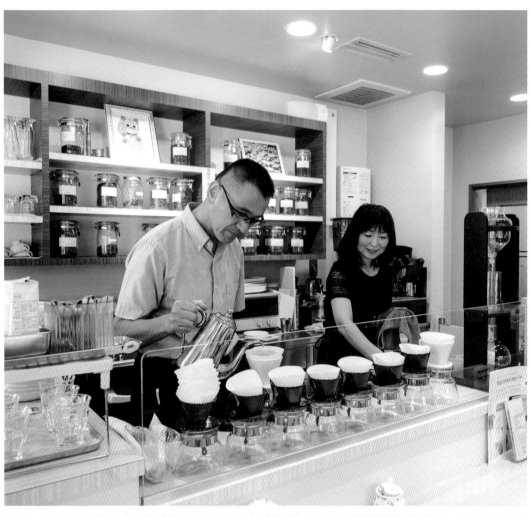

關口恭一先生回應客人的點餐，用濾紙沖泡萃取咖啡。太太恭子小姐從旁協助。關口先生夫婦讓店裡營造出家的感覺，使客人內心感到平靜。

在從自己家走路2分鐘的現在地點開店。

他從二十年前就住在箱崎町，從以前就積極參與社區的町內活動，所以覺得「要開店就開在當地」。

為了同時創造顧客，他從開業時就致力於每月舉辦一次咖啡教室。他希望當地居民能稍微親近、瞭解咖啡，基於這個想法，他活用在DOUTOR COFFEE時代培養的咖啡知識與技術，致力於實施這個活動。

他利用網頁和傳單募集上課的學員，每次會有三～五名學員報名。每次咖啡教室的內容都不同。例如，近年舉辦的「8月份咖啡教室」（2016年8月）的主題是初級篇，內容是介紹咖啡的歷史、傳播、咖啡的產地，並且有各國咖啡試喝、萃取咖啡的重點、萃取實踐與回答問題等。活動時間2小時，報名費2000日圓（附咖啡豆）。

這個咖啡教室，是能和客人直接交

右圖：每次客人點餐時用濾紙沖泡仔細萃取而成的「CALMO綜合咖啡」500日圓。左圖：披薩吐司的配料是番茄醬，加上火腿、青椒、蘑菇。藉由加入午餐菜單，可以提高營業額，並且也能提升咖啡的銷路（含稅）。

談、拉近關係的絕佳機會，也有助於創造顧客。

現在營業時間為早上8點～晚上7點（平日，週六只到下午5點），當地居民與公司方面的客人毫不間斷，在旁人眼中似乎從開幕以來就順利成長，不過，實際上絕非一切順利，也曾經有過艱苦的日子。

「開幕的月份是在5月還過得去，之後，7月、8月的營業額銳減。沒有客人上門，空調叭噠叭噠的聲音聽起來很空虛，加入了午餐菜單。為了度過危機，這種日子持續了一陣子。依據商圈的地理條件，限定披薩與咖哩飯這兩種餐點，開始提供午餐。」（關口先生）

這個午餐菜單從9月開始供應，獲得客人的好評，之後對於營業額恢復也大有裨益。當初，這些午餐菜單的準備是利用開暇時間在店裡進行。不過，準備時散發的味道會對咖啡帶來不良影響，因此現在

是在附近的家裡一大早準備好，然後帶到店裡，每次客人點餐時再加熱調理提供。

現在，關口先生擔任當地「箱崎町箱四町會」的環境部長，積極參與當地的慶典與活動，努力加深與社區居民的交流。受到關口先生的人品吸引而上門的客人也不少。

透過與這些人交流也有收穫。以咖啡為基礎，在每天營業以外是全新工作的擴展。就是擔任東京觀光專門學校咖啡廳服務學科的講師，以及「日本橋三越Hajimarino Café」的委託經營。

這些講師與委託經營的工作，在與各種人的關係中具體實現，關口先生透過咖啡在地方上、社會上拓展活動場所，他的想法也如願地開花結果。

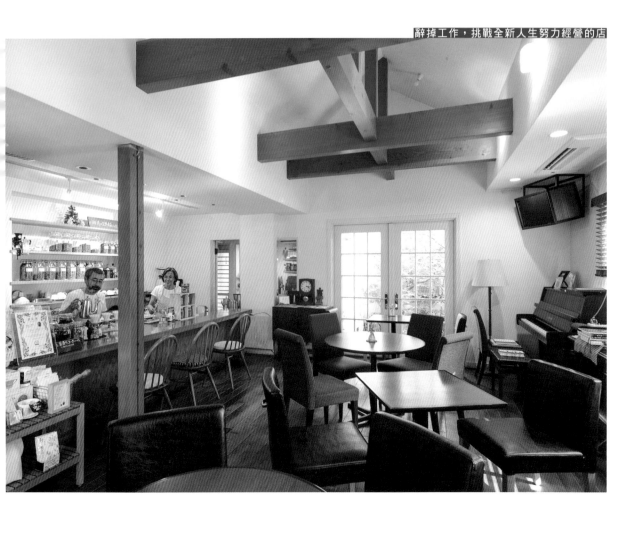

33　cafe BLESS me

東京都瑞江

「想打造一間
任何人都能放鬆的店」
這個想法得以實現。

「cafe BLESS me」是田島雅彥、香織夫婦開在東京都江戶川區瑞江住宅區一角的自家焙煎咖啡店。街上就像有座小森林般，指出這間店的所在。

「自家焙煎咖啡店 cafe BLESS me」位於東京都江戶川區瑞江閒靜的住宅區一角。距今十五年前，田島雅彥先生、香織小姐夫婦開始營業，對我來說，這間店在集團咖啡店之中也是記憶特別深刻的一間店。

田島先生夫婦是基督徒，店名

「BLESS me」是取自在舊約聖經中登場的雅比斯的禱告「甚願你賜福與我」。這當中傾注了田島先生夫婦的想法，希望受到神的祝福，能以豐富的內心款待客人。

我也很喜歡這個直接流露出田島先生夫婦人品的店名。田島先生夫婦真摯地面對客人與咖啡，受到他們毫無虛假的人品吸引而上門的客人也不少。實際上，聽到田島先生夫婦謙虛地說：「都是因為客人的支持，我們才能迎接第十五個年頭」，我心裡感到十分舒暢。

「希望大家遠離日常生活，暫時歇口氣」

田島先生夫婦在2004年11月26日開了「cafe BLESS me」。當時田島先生41歲。

「開店前我在公司工作。我曾經憂鬱症病發，現在是治好了，不過最後還是辭去了公司的工作。剛好同一時期，父母居住的地方在區劃調整，遷移後的住居附有店鋪，我便開始思考打造一家可以讓所有人放鬆的店，於是便和父母商量。」（田島先生）

但是，這時他碰到一個問題。那就是，在江戶川區瑞江的住宅區開業能維持營業嗎？以一般的咖啡廳風格很難吧？因此得出的結論是，能呈現店的特色，可期待咖啡豆銷售，即使地點不好也能確保一定程

推薦來點輕食「奶油吐司＋3種果醬」500日圓（含稅）。果醬使用嚴選材料，全都是自製。可從草莓、藍莓、紅玉蘋果、杏子、大黃等數種種類之中選擇。

位於閒靜的住宅區一角，店頭的綠樹能使上門的客人內心平靜。

度營業額的自家焙煎咖啡店。

之後，他耳聞南千住的巴哈咖啡館，便來找我諮詢。那時的事，至今我仍記憶鮮明。

第一次見面，我一眼就看出田島先生夫婦實實在在的人品。

當時我也曾感到不安，完完全全的門外漢投入這門行業，真的可行嗎？不過，田島先生夫婦積極專注的態度，使我當時覺得絕對可行，記得我還激勵他們：「沒問題！絕對可以的！」

之後，田島先生夫婦加入巴哈咖啡館集團，正式學習咖啡相關的知識與技術，並且開了現在的店。

「萃取咖啡、手工挑選、焙煎咖啡豆等，有很多要學的東西。隨著逐一學會這些知識與技術，面對工作的認真程度也逐漸增加。每天都很充實，很神奇地，身體狀況也恢復了。」（田島先生）

重視與社區居民
心靈的交流

以利用自家的店鋪開始，極力減少經濟的負擔，不被眼前的利益迷惑，卻也不心急，誠心誠意地做好每一件事，才造就了現在的「cafe BLESS me」。

雖然沒有大肆宣傳，不過開店以來田島先生夫婦十分重視幾件事。第一是，與社區居民的交流。還有一點是，努力讓更多人知道自己認真面對的咖啡。為了克服地點的不利條件，確保穩定的營業額，他們積極努力地販售咖啡豆。例如，請經常購買咖啡豆的客人留下電話號碼，對於喜歡訂購稀有咖啡豆的人，會推薦：「下次我們要焙煎這種咖啡豆，您要買一些嗎？」

此外，為了避免客人想在家喝咖啡時，咖啡豆已用完了，也會在營業時間外販售咖啡豆。

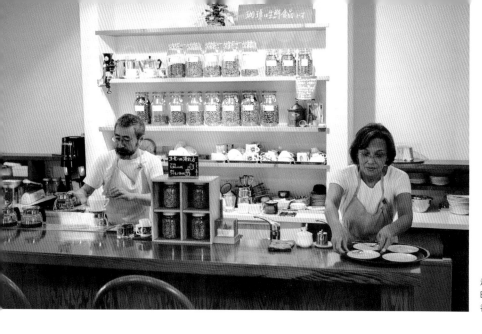

走進吧台裡面工作的「cafe BLESS me」的田島雅彥、香織夫婦。

2015年秋天，為了讓大家更加瞭解這間店，製作了「2015 autumn 瑞江澤通訊」這個A4尺寸折成四折的彩色印刷小冊子。郵寄到客人家裡，或是親手交給上門的客人。

這本小冊子是太太香織小姐用電腦親手製作的。插入彩色圖片，宛如專業人士製作的設計感，做出的成品也令我非常吃驚。

小冊子的的標題是「為一杯咖啡瞠目結舌　小小驚喜的瞬間就是幸福」，後面接著寫道：「由於區劃調整事業，我們失去更多自然環境。重建後的第一個夏天，我們最在意的事情是，是否能再聽見『蟬鳴』。在那之後十一年，社會大為改變。我們賴以為生的『咖啡』也成了受到矚目的飲料⋯⋯」。傳達出田島先生夫婦想法的內容，有助於加深與客人的情誼。

此外，田島先生夫婦也認真地思考，透過咖啡能為社會做點什麼，並加以實踐。

其中之一就是，在2011年3月11日發生的東日本大震災之後提供的支援咖啡。

「為了避免遭受災害的人、投入復興作業的人身心俱疲，希望能用一杯咖啡讓大家喘口氣，盡己所能地提供咖啡。我們把在自己店裡焙煎的咖啡裝進掛耳包，每一份附上一塊餅乾送到各自治團體的志工中心。有些客人也贊同我們的做法，藉由募款支援我們，這項行動持續了大約三年。雖然休息了一陣子，不過我們會再次展開活動。」（香織小姐）

如果要用一句話說明咖啡店的職責，可以想到各種說法。其中之一是，對於社區或社會能做點什麼。而「cafe BLESS me」可說是謙虛地以極其自然的形式實踐了這一點。

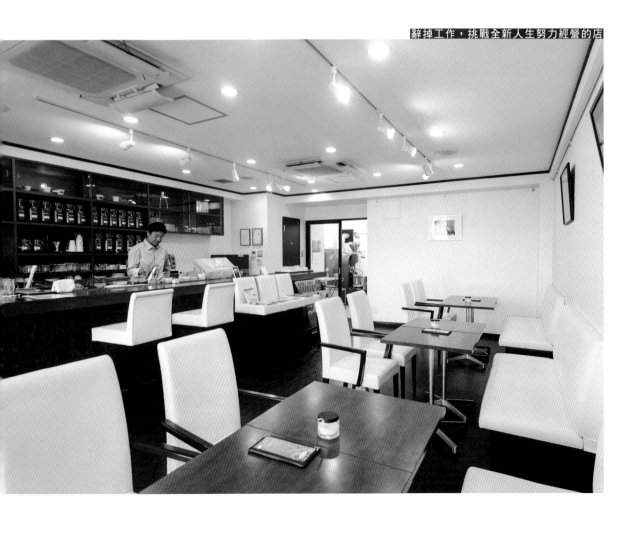

34　Cafe Blenny

千葉縣西船橋

積極地投入
咖啡豆的網路販售
增加營業額。

「Cafe Blenny」是永田永昌先生52歲時，在千葉縣船橋市行田開的自家焙煎咖啡店。自開業以來獨自奮鬥，在今年迎接第九個年頭。

位於千葉縣船橋市行田的「Cafe Blenny」，是永田永昌先生在距今九年前開的巴哈咖啡館集團的自家焙煎咖啡店。

店鋪位於 JR 武藏野線與東武野田線中間的行田公園附近的行田住宅區。最近的車站是 JR 總武本線西船橋站，或東武野田線新船橋站，離兩個車站都有一

段距離。

假如從西船橋車站前往，搭乘京成巴士大約10分鐘，然後在行田住宅區的巴士站下車。眼前就是行田住宅區，店鋪就位於商店街之中。「Café Blenny」在2010年8月2日開業。當時永田先生52歲。

永田先生想開咖啡店的念頭是在更早的兩年，他50歲的時候。在那之前，他在建築土木相關公司從事設計的工作。

「我50歲時向之前任職的公司辭職，然後，正打算做點什麼時，得到的答案是開咖啡店。我從年輕時就愛喝咖啡，我覺得既然要做就做自己喜歡的事，於是參加巴哈咖啡館主辦的研討班，就這樣以開店為前提，加入了巴哈咖啡館集團，開始學習咖啡的一切。」（永田先生）

當時，永田先生在現在店面所在的千葉縣船橋市行田有房子，他從那裡每週到巴哈咖啡館在南千住的訓練中心上了兩年的課。他在訓練中心學習自家焙煎咖啡店所需的知識與技術，然後順利開業。

以東日本大震災為契機
開始咖啡豆的網路販售

店鋪所在的行田住宅區，是在1965年後半興建，距離完工已超過四十年。住宅區建好時由於是文教地區，聚集了許多人潮，商店街也很熱鬧。之後，泡沫經濟破滅，附近出現了近代的大型設施，周遭的地點環境也大為改變，而且行田住宅區的居民也開始高齡化，昔日繁榮景象如今已不復見。

「我結婚後搬到行田住宅區附近，以前我在行田住宅區住了很久，基於這個緣故，才決定在現在的地點開店。因為地點，光靠店面銷售有點困難，所以也努力地販售咖啡豆。」（永田先生）

「Café Blenny」從開業時就努力地販售咖啡豆，不過還有咖啡豆的網路販售作為其中一環。開始的契機是2011年3月11日發生的東日本大震災。

「東日本大震災對許多人帶來重大的災害。正好同一時期，店面附近也出現了大型商業設施，商店街的店面失去了活力。在這種情況下，我想要活力十足地努力奮鬥，於是開始咖啡豆的網路販售。」（永田先生）

這時製作的傳單宣傳標語上如此寫道：

〈喝了咖啡再努力吧！給每天想喝剛焙煎好的最高品質咖啡人 我們焙煎、提供值得信賴的最高品質精品咖啡 網路販售將直接寄到您府上！〉

咖啡豆的網路販售，一次的訂購單位是100ｇ咖啡包（約十杯分量）×3（或4）包，每月兩次交由老闆挑選，也有定期寄送的方案。以不用親自收件的郵包寄送，所以不在家也能放心（另收運費

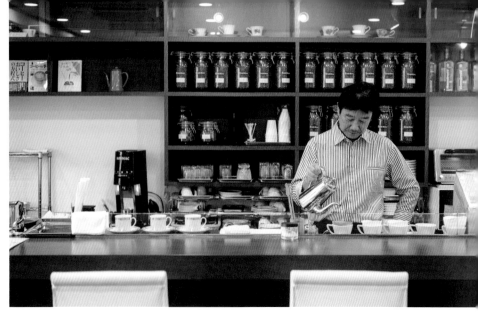

「Cafe Blenny」的老闆永
田永昌先生。

360日圓）。

現在，店面銷售與咖啡豆銷售的比率
為一半一半。跨越地區，從札幌或富山等
遠方購買網路販售咖啡豆的客人也逐漸增
加。另外，也有定期訂購的餐廳等，成為
撐起營業額的另一大支柱。

透過音樂會讓大家
親近美味的咖啡

基於希望大家親近美味咖啡的想法，
而開始舉辦小型音樂會。從三年前開始，
現在以兩個月一次的頻率舉行。上門的客
人之中有音樂老師，一開始是半開玩笑地
說：「要不要開小型音樂會啊？」第一次
舉行時附有咖啡、蛋糕與三明治，深獲好
評，於是持續舉辦到現在。目前，以費用
3000日圓採預約預付制。分成第一
部分與第二部分，一天舉辦兩次（各十五
名）。

音樂家部份有舉辦講座音樂會或歌唱
課程的菅野千惠老師，和在船橋市山手
「Renee Axiom」內主持渡部音樂教室的
渡部佑二老師這兩人。兩年前開始參加的
糕點師木村奈都子小姐，之後每次都會提
供獨創特製甜點，並深獲好評。至今已舉
辦了「歌與鋼琴與甜點的小型音樂會、畫
家與音樂」等超過二十次的小型音樂會。

試圖以開幕感謝菜單
開發新客人

「Cafe Blenny」也積極努力地開發新
客人。其中之一是，開幕第五年實施的相
關活動「五週年感謝菜單」。

8月2日是「Cafe Blenny」開店的
日子，這是配合實施的企劃。雖然經過五
週年來到第六年了，仍舊繼續向客人推薦
「六週年感謝菜單」。

作為六週年感謝菜單的是「Blenny

半份三明治套餐」５００日圓。內容是Blenny綜合咖啡（或冰咖啡）一杯與自選１／４份三明治兩塊。

　１／４份三明治有熟蛋美乃滋培根小黃瓜三明治、蔬菜馬鈴薯沙拉里肌火腿三明治、雞肉（特製雞鬆）萵苣三明治等，可從其中任選喜歡的三明治。另外，為了回應客人想多吃一些的要求，提供三明治再來一份１００日圓的服務。

　「這個感謝菜單的企劃，是從希望大家輕鬆光顧Café Blenny的想法開始，並持續進行。透過這項企劃，使大家親近精品咖啡，並且瞭解其美味之處。」（永田先生）

　我覺得迷你尺寸的１／４份三明治是個好點子。這不是飽足的一餐，而是稍微吃點東西。光臨咖啡店的客人之中，想吃點輕食的人還蠻多的。

　這份菜單很適合這種客人。其中，由於點了迷你尺寸的三明治，有些客人又加點了咖啡。

　想讓更多客人知道自己店裡咖啡的這些踏實的努力，有助於增加愛喝咖啡的客人。巴哈咖啡館現在有許多客人光顧，不過開幕當時為了增加愛喝咖啡的客人，努力嘗試了各種手段。每天的小小累積，能逐漸擴大愛喝咖啡的客群。

永田先生很喜歡大海，甚至擁有斯庫巴潛水教練的證照。牆上裝飾著海底的照片。

採用巴哈咖啡館的獨創焙煎機「大師焙煎機５」。

推薦的「Blenny綜合咖啡」400日圓（含稅）。

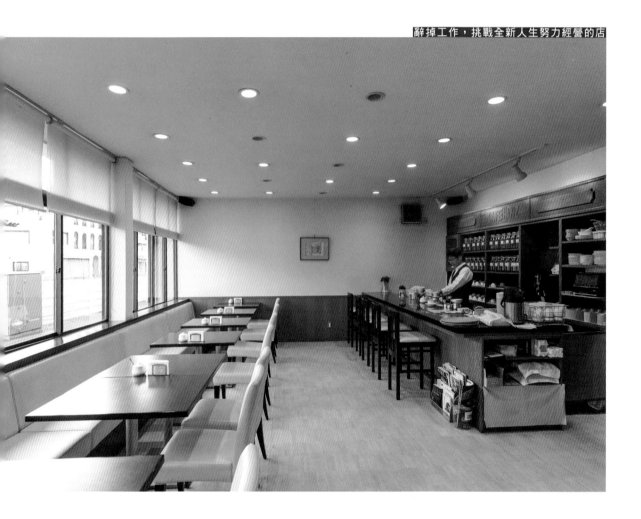

35　CAFEHANZ

神奈川縣橫濱市

重視人與人的連結
不當上班族
以開自家焙煎咖啡店為目標。

佐藤圓先生、雅美小姐夫婦經營的「CAFEHANZ」開業至今已經十一年。在JR根岸線根岸車站下車步行6～7分鐘便會抵達。他們重視與客人的情誼，並且成為社區不可或缺的自家焙煎咖啡店。

我拜訪了位於神奈川縣橫濱市，佐藤圓先生、雅美小姐夫婦經營的「CAFEHANZ」。

店名「CAFEHANZ」的 HANZ，是 HAND＝手，和 ZEAL＝熱誠組合而成的自創語言，老闆夫婦希望向客人傳達對於

手作的堅持，於是如此命名。

命名表現出佐藤先生夫婦對於自家焙煎咖啡認真以對，同時傳達出他們待人親切、謙虛的人品，這也是我最愛的店名之一。

店鋪位於橫濱市中區根岸町，最近的車站是ＪＲ根岸線的根岸車站。ＪＲ根岸線是連接橫濱與大船的支線，沿線有伊勢佐木町、橫濱中華街和元町等歡樂城。

根岸站是從橫濱數來的第五站。

根岸站周邊與伊勢佐木町和橫濱中華街等華麗的街景大異其趣，是臨近住宅區，氣氛沉穩的城鎮。

從根岸車站下車步行6～7分鐘，沿著產業道路走，「CAFEHANZ」就在根岸不動下十字路口附近。雖然車輛通行量不少，但除了早晚通勤往返的人以外，白天來往行人寥寥可數。一般而言，以咖啡店的地點條件，算不上得天獨厚。

在有點不適合咖啡店營業的地點開業

看了田口護的《咖啡大全》 踏上自家焙煎咖啡店之路

佐藤先生夫婦在2008年5月9日開了「CAFEHANZ」。當時佐藤先生42歲。他不當上班族，和太太雅美小姐一起開店。

「內人是我國中的同班同學，我32歲時和她結婚。從那時開始，我一直有個模糊的想法，希望將來能夠自己開店。我開始思考開自家焙煎咖啡店，大約是從開店的前四年開始。契機是田口護先生的《咖啡大全》這本書。我在書店看到這本書，當下深受感動。書上完全公開了自家焙煎人與人之間連結的自家焙煎咖啡店，我聽了他們的想法，便邀請他們加入巴哈咖啡館集團。

生、巴哈咖啡館這間店感到強烈的興趣。於是我對田口先業工作，所以非常吃驚。因為我在咖啡相關企咖啡的經驗與技術。

（佐藤先生）

我後來才知道，佐藤先生看了《咖啡大全》這本書兩個月後，就和太太一起跑來巴哈咖啡館。

當時，聽說佐藤先生夫婦比起咖啡的美味有更加感動的事，我心裡也感到十分高興。那就是，巴哈咖啡館員工的接待服務。

「我覺得店裡的員工非常活潑，這一點很了不起。員工與客人的對話也充滿真心，我重新發覺到人與人之間情誼的重要性。與客人建立良好的關係，生意才會成立。我覺得這是非常有價值的工作。」（雅美小姐）

之後，佐藤先生和我聯絡，於是我們見面聊聊。佐藤先生夫婦說想開一家重視人與人之間連結的自家焙煎咖啡店，我聽

一邊在公司上班 一邊到巴哈咖啡館上課

加入巴哈咖啡館集團前後，佐藤先生的工作地點從神戶換到東京。由於這個緣故，本來他打算暫時向公司辭職，學習開自家焙煎咖啡店所需的知識與技術，但是由於調到東京，他改變之前的想法，決定一邊在公司工作一邊學習。

若是資金充裕的人，也可以選擇向公司辭職，專心學習知識與技術。不過，如果是資金不太充裕的人，確保現在的收入，同時學習知識與技術，並且創造顧客、籌措資金，這才是上策。為此，也許很花時間。不過，這種不勉強的做法，有時因人而異也是推薦的選項之一。一步一步踏實地努力，我認為就會有好的結果。

佐藤先生理解我的看法，他沒有向公司辭職，而是從自己家到巴哈咖啡館在南千住的訓練中心上課。

「公司的工作結束後，我搭乘電車去上課。到達訓練中心時大約是晚上6點30分或7點。然後開始學習。常常就這樣待到深夜12點。」（佐藤先生）

公司休息的週六和週日，他和太太一起到訓練中心上課，學習手工挑選和焙煎技術。這樣踏實的努力累積了一年以上，他們學會了開店所需的知識與技術。

學會技術感受到成效，佐藤先生為了尋找物件，在2007年12月提交了辭呈。這是開店六個月前的事。

隔年2008年2月他找到現在的物件，工作交接後便在2008年4月正式辭職。

店鋪是住商混合型，一樓是店面，二樓是住家。從4月加緊趕工，5月9日順利開幕。

「打從一開始我就想在住商混合型的店鋪開業，所以在家附近尋找附住居的店鋪。碰巧找到現在的物件，便決定在這個意一點，就是與初次上門的客人的應對。

讓大家知道店的存在

透過早上打掃

因為地點，開幕當初為了讓客人上門，費了不少工夫。佐藤先生夫婦尤其留

地點開業。一樓原是買賣二手機車的店鋪，經過改造後加以使用。」（佐藤先生）

一樓的店鋪約35坪。在樓層一角設置15坪的焙煎室，並採用適合小規模店面的獨創焙煎機「大師焙煎機」（5kg）。座位有吧台座位5席、桌子座位14席（雙人座7桌），合計19席。為了讓坐輪椅的客人也能輕鬆利用，從入口到座位的通道設計成斜坡。

保證金、內部裝潢費用、桌椅、用具備品、焙煎機（包含空氣清淨機）等，開業需要的初期投資，其中四分之一向國民生活金融公庫借貸，補足不足的部分。

「為了讓初次上門的客人下次還想光顧，我們留意滿足每一位客人。不僅每一杯咖啡都仔細沖泡，我們也盡量努力和客人交談。於是，客人慢慢地增加了。也有客人很喜歡我們的店，從開店以來就時常光顧。真是太感謝了。」（佐藤先生）

佐藤先生夫婦從開店至今持續做了幾件事。其中之一是，開店前進行早上的打掃。

雖說是早上的打掃，但不只是店門前，連店的周圍也徹底打掃。

既然是餐飲店，就應該保持清潔，而且焙煎時的味道多少會給鄰居帶來困擾，基於想要服務的想法，於是抱著比較輕鬆的心情開始早上的打掃。

不過，持續早上的打掃之後，開始有鄰居向他們打招呼，也有人送花過來，結

重視人與人之間連結的佐藤先生夫婦，目標是打造受到社區居民喜愛的店，因此踏實努力地打掃。

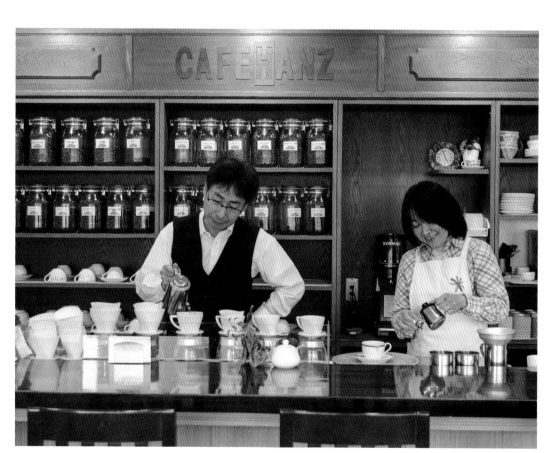

配合客人的點餐，每一杯咖啡都仔細萃取再提供。老闆佐藤圓先生和老闆娘雅美小姐很有默契。

各種咖啡豆的包裝排列在此販售。

桌子座位的採光十分明亮的座位。

果加深了與社區居民的連結。

如今，透過早上的打掃變得親近的鄰居，也會和志工一起打掃。現代人逐漸失去的人與人之間的連結，在這裡確實地維護著。

對佐藤先生夫婦來說，早上的打掃是連結社區居民與客人的重要時間。

透過咖啡教室培養支持者！

「CAFEHANZ」自開店以來努力實施的活動，就是舉辦咖啡教室。

配合客人的要求，準備了兩種課程。

一是，教導手沖方式的團體課。「雖然手沖方式十分普及，卻從未好好地學過」、「在家泡的咖啡不好喝」，這是以這種人為對象開辦的課程，名額最多五人的小型團體課。費用是一人1000日圓（含稅）。利用開店前的時間，每個月第三個

週六10點～11點實施。

二是，一對一的進階課程。這個課程的對象是「雖然懂沖泡方法的基礎，卻泡得不好」、「有時候泡得好，可是品質不穩定」、「想要泡得比現在更好喝」，因而開辦的咖啡教室。

使用店鋪的吧台進行，上課時間約30分鐘。費用是1500日圓（含稅）。這是和客人決定日期後進行的個別課，在11點～12點（除了例假日，僅限週六）、下午4點～晚上7點（僅限平日）、晚上7點～8點的時段實施。

「希望透過這種咖啡教室與客人對談，並且拉近距離。客人之中有人在咖啡教室學習後，說在家也能泡出好喝的咖啡，於是開始上門光顧。在這層意義上，也有助於培養我們店的支持者，或是咖啡豆的促銷。」（佐藤先生）

追求酸味與苦味的最佳平衡的「HANZ綜合咖啡」450日圓（含稅）。

吧台後面的架子上排列的咖啡罐十分引人注目。

透過午餐讓大家
品嚐店裡的咖啡

「CAFEHANZ」開業後經過一年半，開始加入午餐菜單。

為了因應住在當地的家庭主婦或年長者的午餐需求，在不妨礙主力商品咖啡的前提下，於中午11點30分～下午2點的時段提供。

午餐菜單強調「手作午餐」，準備一種每週更換的料理。奶油捲和本日咖啡為一套，價格為一人份950日圓（含稅）。前提是與咖啡搭配，提供以手作為招牌的西式菜單，正是它的特色。事先在開店前準備，客人點餐後才加熱調理，推出能立即提供的料理。

以下介紹部分菜單，例如「奶油燉菜＆蘿蔔小黃瓜沙拉柚子胡椒風味」（2016年12月12日～16日）、「俄羅斯酸奶牛肉＆羅馬花椰沙拉」（2016年12月19日～23日）等。過年後則是「烤豬小里肌＆胡蘿蔔濃湯、馬鈴薯沙拉」（2017年1月16日～17日）、「醃肉丸配蔬菜＆馬鈴薯濃湯」（2017年1月23日～27日）。一天準備的午餐菜單為15～20人份。

「午餐與本日咖啡為一套，推出的目的是想讓吃過午餐的客人知道CAFEHANZ的咖啡。實際上，有的客人吃過午餐再喝咖啡，覺得還不錯，下次光顧時只有單點咖啡。還有，午餐菜單的本日咖啡也有讓咖啡豆週轉的意思。優點是藉此可減少損失，可以使用常保新鮮的咖啡豆。」（佐藤先生）

與社區的蛋糕店
共同合作

前面也有提到「CAFEHANZ」重視與社區居民的連結，而他們企劃的一環就是

開始與附近的蛋糕店共同合作。

以開店八週年為契機，從2016年5月開始，以一個月兩次的頻率進行。題名為「優質甜點合作企劃」。就在最近1月28日（六）實施的是，一日限定的「名店le week-end的雷伯&專用咖啡組合」。每次都製作特別的蛋糕，再和咖啡配成一套，讓客人享受蛋糕與咖啡搭配的企劃。

桌上的菜單POP廣告，寫了下述的說明文向客人推薦：

「這次請品嚐杏子。來自能採收杏子與堅果的普羅旺斯雷伯這座城鎮的蛋糕。

最上層是杏子慕斯、然後是杏子果凍、海綿蛋糕、杏仁利口酒的巴巴露亞、用杏仁香甜酒與櫻桃利口酒提味的杏仁海綿蛋糕，共由五層組成的甜點。這次是和中焙的咖啡搭配。」

這項合作企劃獲得客人的好評，每次舉辦回頭客愈來愈多。

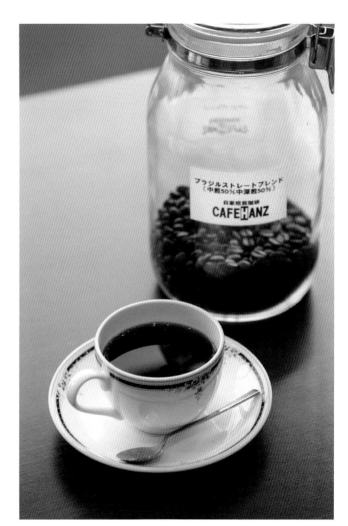

「巴西純綜合咖啡」450日圓（含稅）。中焙與中深焙分別單品焙煎，各取一半混合而成的獨創綜合咖啡。

透過獨創綜合咖啡
宣傳單品焙煎

「配合每次提供的蛋糕準備綜合咖啡，讓客人享用蛋糕與咖啡。作為擴大咖啡全新樂趣的企劃，今後也將持續舉辦。」

（佐藤先生）

「CAFEHANZ」自開店以來，對於自家焙煎咖啡有幾個十分重視的堅持。

為了讓客人知道這幾個重點，在彩色

印刷的小冊子插入圖片親切地說明。

小冊子上面寫的四個堅持如下：

◎堅持1

焙煎前後兩次手工挑選，

去除缺陷豆。

◎堅持2

在店裡焙煎。因此常保新鮮。

◎堅持3

全製品阿拉比卡種最高級等級。

◎堅持4

綜合咖啡全都是單品焙煎。

關於這當中的堅持4單品焙煎，為了讓客人更加理解，全新開發「巴西純綜合咖啡，中焙50％、中深焙50％」這種獨創綜合咖啡，努力變成店裡的招牌商品。

「巴西純綜合咖啡」的咖啡豆是巴西水洗咖啡豆的一種，將它分別中焙與中深焙，各取一半混合而成，將焙煎程度不同

的咖啡豆混合，能品嚐到具有深度的風味。這是堅持單品焙煎的「CAFEHANZ」獨特的獨創綜合咖啡。

想必大家都知道，不過我還是簡單說明一下單品焙煎。

綜合咖啡分成在生豆的階段混合的混合焙煎，和焙煎後混合的單品焙煎這兩種。

雖然頗費工夫，不過單品焙煎能將生豆的原味發揮到極限。而「CAFEHANZ」對於單品焙煎十分堅持。

那麼，為何他們全新開發「巴西純綜合咖啡」作為獨創綜合咖啡呢？其中的理由如下：

「最近，附近開了使用自動烘焙機的自家焙煎咖啡店。那間店是混合焙煎，為了讓大家瞭解有何差異，所以開發了巴西純綜合咖啡。透過這項商品向客人說明，使他們理解單品焙煎是什麼。結果，也有助於創造顧客。」（佐藤先生）

重視社區的情誼，與蛋糕店合作或開發獨創純綜合咖啡，我想為積極努力的佐藤先生夫婦聲援，期盼他們更加努力。

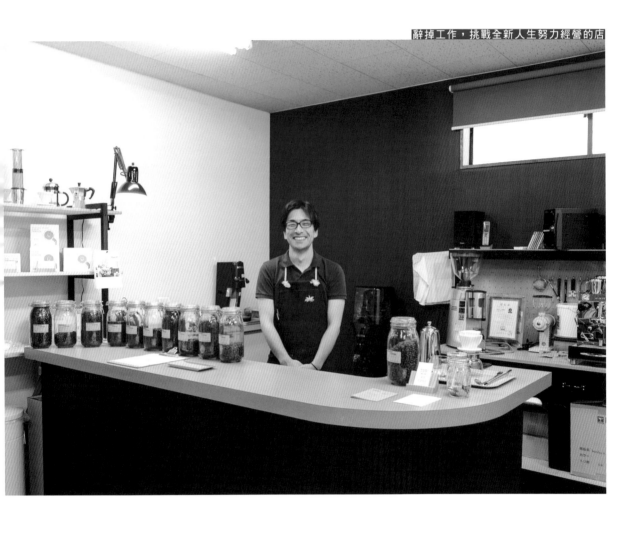

36　BORDERS COFFEE

長野縣吉田

夢想遠大。
希望將來自己焙煎的咖啡豆
能讓全世界的人品嚐。

「BORDERS COFFEE」在距今五年前的2014年開業。邁向將來夢想的第一步，是從販售咖啡豆開始。2018年1月，選在附近可內用的店鋪移店開幕。

「BORDERS COFFEE」位於長野縣長野市吉田，在五年前的2014年10月開幕。老闆是傳田明範先生。

店鋪位於從大馬路稍微彎進來的地方，店頭設置了小型看板，不過，「並沒有人看了看板就踏進店裡。第一次上門的客人根本不會發覺這裡有店家吧？」連傳

田先生本人都這麼說，這是一個很難發現的地方。

這是以外帶和寄送咖啡豆為主體開張的店，所以並沒有座位。是面積僅有12坪的小店面，一踏進店裡，入口旁設置的「大師焙煎機5」便映入眼簾。沿著入口左側的牆壁，有個架子上排了好幾個收納咖啡豆的盒子，正對著入口有個試喝用的小吧台。雖然構造簡單，卻能感受到傳田先生的美感，真是不可思議。

這次拜訪這間店，我回想起一個鮮明的記憶。那就是，巴哈咖啡館創業時的事。

現在，巴哈咖啡館是自家焙煎咖啡店，有來自日本全國的咖啡愛好者上門光顧。

不過，起初也和這間店一樣，是從小店面起步。以這種小店面為第一步，慢慢地增加客人，然後確立了今日的巴哈咖啡館。最初既沒錢，設備也不完備，仍藉由提供好咖啡，慢慢增加客人。

想要讓更多人接觸好咖啡，朝著夢想不顧一切地努力。當時的模樣，不知為何和傳田先生重疊在一起。「BORDERS COFFEE」這個店名傾注了傳田先生將來的夢想。

「雖是販售從全世界的咖啡產地跨越國境寄來的咖啡豆，不過還有另一個意思。那就是，希望我焙煎的咖啡豆能越過國境，讓許多國家的人喝到。我在命名時傾注了將來的夢想。」傳田先生說。

以前曾是倉庫的場所

自己改裝開業

現在的店鋪開業前，傳田先生從事汽車與機車的保養工作。從2003年到2009年這六年，他從事這項工作。之後，2010年他辭去保養的工作，一邊協助父親的工作一邊以自立門戶為目標。

2010年他進入名古屋的咖啡學校學習，當時得知了自家焙煎咖啡店這種店的存在。然後2011年參加自家焙煎咖啡的研討班。2013年加入巴哈咖啡館集團，努力學習經營自家焙煎咖啡店所需的知識與技術。

以開一家自家焙煎咖啡店為目標時，他也找過父親商量。這時父親推了傳田先生一把：「去做你自己想做的事吧！」

父親傳田典男先生在現在店鋪的隔壁，經營「links」這家製造、批發護具與襪子的公司。由於這個緣故，在店鋪上軌道之前，他協助父親的工作賺取部分生活費，這段期間，他努力確保客人，使店鋪逐漸地上軌道。

現在的店鋪，是根據父親的消息：「隔壁有空物件，要不要在那裡開店？」

「以前曾是倉庫的場所，房租等固定支出能壓到一個月租金6萬日圓。因為沒錢，除了必須委託專門業者的部分，其餘皆是自己動手。還有請親戚幫忙貼壁紙，

設置了小型濃縮咖啡機，讓客人也能試喝濃縮咖啡。

或整修地板，全都是自己動手。所以開業資金得以控制在20萬日圓以內。」（傳田先生）

藉由部落格和口碑慢慢地增加客人

如同朝著山頂前進，有許多條路線，最終想讓自家焙煎咖啡店成功，按照每個人置身的情況，也有很多種做法。資金是否充裕、或家庭因素等，配合自身條件，循著不勉強的路線向上爬，正是通往成功的道路。

因此，不一定打從一開始就要設置座位，打造設備一應俱全的店鋪也未必比較好。在資金、人才與客人都沒有增加的情況下逞強，過於勉強反而會不順利。

在不勉強為之的範圍內，從能做的事開始著手，一步一步階段性地擴大店面才是上策。像傳田先生的情況，第一步從販售咖啡豆開始。然後，在客人增加之前為了維持生活的費用，決定協助父親的工作。這也是朝向自家焙煎咖啡店這座山的一個做法。

現在，傳田先生在上午幫忙父親公司的工作，然後回到店裡焙煎咖啡豆，再寄送給客人。

因為部落格和口碑上門的客人，不管幾杯都讓他們試喝。試喝後覺得喜歡的客人會購買咖啡豆，而且通常會變成回頭客。

以前曾是倉庫的場所，自己整修後完成的店鋪。表面塗裝成藍色的「大師焙煎機5」更加引人注目。

咖啡產地一目了然的世界地圖掛在牆上，便於向上門的客人說明。

此外，為了讓初次上門的客人知道店蓋範圍達半徑30km以內。

的存在，準備了三樣一套的印刷物，然後親手交給客人。所謂的三樣一套是：不同焙煎程度的咖啡豆種類與價格、萃取咖啡時需要的器具與價格一覽表、還有美味咖啡的萃取方法等，插入圖表進行導覽。

這些小小的累積使客人逐漸增加。現在每天開車去寄送咖啡豆，寄送區域的涵

另外，傅田先生也積極努力地向社區居民推廣、啟蒙咖啡。不久之前，在長野市公民館舉辦了巴哈咖啡館主辦的杯測研討班。他也在百忙之中抽空積極參加研討班，努力推廣咖啡。

這些踏實的努力逐漸取得成果。傅田先生取得SCAJ（日本精品咖啡協會）的高級咖啡師證照（2015年9月25日），認證書就掛在店裡裝飾。這件事獲得當地報紙介紹，有人看到報導便委託他擔任文化學校的講師。

「有人邀請我擔任咖啡萃取研討班的講師，預定一個月上三堂課，這事已經敲定了。是在長野的米歇爾帕克飯店裡的文化學校，從10月開始上課。如果能透過這樣的研討班稍微增加咖啡愛好者，就是最美妙的事了。」（傅田先生）

2018年1月底，預定遷到可以內用的店鋪重新開幕，目前正在準備。本書出版時他們應該已經在新店鋪開始營業了。看了本書有興趣的人，希望各位務必順路去為他們加油打氣。

從中高年齡才開始投入，
獲得成功的咖啡廳

37　陽光大道

神奈川縣橫濱市

55歲從公司提前退休。
開了從年輕時就
最喜愛的咖啡店。

自家焙煎咖啡店「陽光大道」是在距今七年前的2012年3月4日開業。透過咖啡逐漸擴大客群。

犬飼康雄、佐榮子夫婦經營的自家焙煎咖啡店「陽光大道」，位於相鐵線鶴峰站下車後不遠之處。學生時代熱中於民謠的犬飼先生，店名「陽光大道」正是出自於當時喜歡的團體「The Natasha Seven」的曲子。而實際的店鋪也像店名一樣，位於陽光燦爛的大道上，為了讓客人沐浴在明亮的陽光下，設置了露臺座位迎接客

人。

樓層面積7‧5坪（包含焙煎室2‧5坪）的小店鋪，入口前是桌子座位，樓層內側是小型的吧台座位（座位數13席）。以北歐風的白色為基調的內部裝潢，給人爽快、清新的感覺。

走進店裡，犬飼夫婦從吧台裡面帶著親切笑容迎接我。犬飼夫婦平易近人的氣質自然地散發出來。正如我所感受到的，來到店裡的客人大概也從犬飼先生夫婦的笑容感受到內心的平靜。我心裡思忖著，同時開始採訪。

55歲向公司辭職，
想開一家自家焙煎咖啡店

「陽光大道」在距離現今七年前的2012年3月4日開業。當時犬飼先生57歲。

「大學畢業後，我在東京都內的壽險公司工作了三十年。我從學生時代就喜歡喝咖啡。進入公司之後，每天午休時間我都會去咖啡廳喝杯咖啡。打算有朝一日自己也開一間咖啡店。」（犬飼先生）

為了開自家焙煎咖啡店，他在55歲時從公司提前退休。他參加了巴哈咖啡館主持的自家焙煎咖啡研討班。

之後，他加入巴哈咖啡館集團，約有兩年時間到巴哈咖啡館在南千住的訓練中心上課，學習開自家焙煎咖啡店所需的知識與技術，並順利開業。

開業之初，太太佐榮子小姐非常反對。太太內心的不安是「之前你只有在公司上班的經驗，重頭學開店真的會順利嗎」。不過，她看著犬飼先生面對自家焙煎咖啡認真的態度，決定全面協助丈夫。現在，她全力支持犬飼先生的咖啡站之路，也是以共同經營者的身分撐起店面的台柱。

透過咖啡與許多人
產生連結

這次我訪問「陽光大道」，我自己也重新認識了個人咖啡店的了不起之處。那是因為我感受到，犬飼先生夫婦透過咖啡，與地區、或跨地區的形形色色的人產生連結，並且擴大圈子。而這也有助於地區的文化傳播，這也是非常了不起的事，令我深感佩服。

從犬飼先生夫婦自開店以來投入的「小型音樂會系列」、「繪畫展示」或「咖啡教室」等活動就能看得出他們的努力。

「小型音樂會」是從「想要品嚐美味咖啡好好放鬆」的想法開始的小型現場表演，一個月數次，不分職業或業餘樂手，邀請音樂家一起舉辦。開幕後不久便展開這項活動，至今已舉辦了六十次以上。

「繪畫展示」是開店兩年後才開始舉

辦。有學習繪畫的社區團體的作品，有時則是專業畫家的作品等，以期間限定的方式展示。

「本週是讓住在大和市周邊的繪畫愛好者團體（G Viridian）作為發表場地使用。因為我們不是畫廊，所以展示作品不收錢。透過作品的展示，有許多人光臨，如果他們能喝杯美味的咖啡就太好了。」（犬飼先生）

「咖啡教室」是從「想要推廣好喝的咖啡」的想法投入的活動。三年前，有位客人是鶴峰地區護理中心的職員，他邀請我擔任「大師入門講座」的講師。

這是傳授美味咖啡的沖泡方式，以增加咖啡師為目的講座，至今已舉辦三次，學生人數超過五十人。

「如果來上課的人能在社區內推廣美味的咖啡，就是我最開心的事了。」（犬飼先生）

這樣踏實的努力不僅對於培養社區的

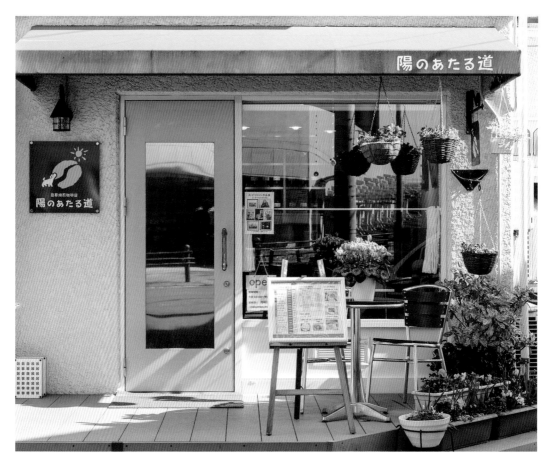

店鋪一樓以前是車庫空間，經過改造後開幕。店頭的露臺座位令人印象深刻。

咖啡愛好者大有幫助，也有助於培養這間店的支持者。

這家店的麵包，也有客人會預約訂購。為了這些客人，他們不用去那間店，就能從我們手中拿到。我覺得能彼此合作，能夠共同成長那更好。」（佐榮子小姐）

與當地的 Bakery&Cafe 合作、共同成長

想在社區長期維持一間店的經營，與當地店家合作共同成長的想法也很重要。

而「陽光大道」以極其自然的形式實踐了這個想法。

「陽光大道」有提供熱三明治等麵包菜單，不過這裡使用的吐司是從當地的「Bakery&Cafe Kakurenbo」採購的。

這間店和犬飼先生夫婦的家位於同一個住宅區，是太太的女性朋友將娘家改裝後開的店，使用白神酵母和日本國產麵粉，不使用添加物，招牌是活用麵粉與酵母的香味做成的美味麵包。

「他們店裡有個小小的內用空間，提供的咖啡使用了我們的咖啡豆。我很喜歡

此外，這間店十分重視與社區居民的連結，也積極參與當地商店街舉辦的活動。其中之一便是參加一年一次期限定舉辦的「鶴峰喝一杯大會」。近年來為了活化商店街，在日本全國各地都有舉行這種活動，鶴峰也從五年前開始舉辦，2016 年 11 月實施了第四回，共有二十七家當地餐飲店參與。

「雖然我們店不賣酒，但是客人可以在療癒空間內享用香氣濃郁的咖啡與美味的蛋糕，因此我們也參加了。透過這種活動，能和當地商店街的人們，或未曾光顧的客人產生連結，真的是一件非常美妙的事。」（犬飼先生）

何謂貼近社區？對我來說，訪問「陽

光大道」是讓我重新思考這一點的好機會。

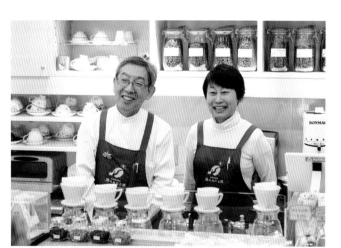

「陽光大道」的老闆犬飼康雄先生（左）和老闆娘佐榮子小姐（右）。

38　檜皮

靜岡縣鶴舞町

第二人生選擇了咖啡店，開啟人生第二春。

2014 年 12 月，堀正巳先生在 57 歲時開了自家焙煎咖啡屋「檜皮」。這對堀先生來說是第二人生的開始。

有不少人選擇經營咖啡店，作為第二人生的度過方式之一。咖啡店的樂趣是，活用自己喜歡的事，同時將人們連結起來，與社區居民一同度過豐富的時間。這正是咖啡店獨有的美妙之處。

不過，想要實現就需要相應的計畫與準備。

在此我要介紹，選擇自家焙煎咖啡店

作為第二人生，開啟人生第二春的「檜皮」的老闆堀正巳先生的例子。

回到靜岡老家
開自家焙煎咖啡店

堀先生在2014年12月10日開了「檜皮」。這一天對堀先生來說，正好也是迎接57歲生日的日子。

從靜岡鐵道櫻橋站步行12～15分鐘即可抵達店鋪。連在白天也幾乎沒有人潮的閑靜住宅區一角。新建的店鋪就在堀先生老家的庭院。

「上大學之前，我一直住在這個地方。由於得照顧年邁的母親，我回到靜岡老家，於是在這個地方開店。」（堀先生）

店鋪不到8坪，雖然規模小，不過店內處處可見堀先生的巧思，令人印象深刻。堀先生以前的職業是店鋪設計師。他從年輕時就是活躍的自由設計師。經手設計過商業設施、購物中心和百貨公司等己的店。在開業的時期，他也面臨各種煩惱，跑來找我諮詢。當時，我記得曾向他建議：「60歲過後會氣力衰弱，所以在55歲最好就要下定決心。」堀先生家裡有太太和兩個女兒，目前住在東京。由於太太也要照顧母親，現在堀先生以單身赴任的形式經營店面。

經過幾十年的時間，回到出生的故鄉靜岡，他重新透過咖啡加深與社區居民的情誼。

「檜皮」是由於工作關係經常使用橫寫文字，所以他想挑漢字當店名。檜皮叫做「hiwada」，以前有種檜皮葺，屋頂與房屋外牆就是用這個修葺。它那種深褐色叫做檜皮色，這種顏色正好像是中深焙咖啡的顏色，所以取了這個店名。

話說，堀先生開始思考第二人生，大約是年近40的時候。

「我暗中摸索該做什麼，就這樣過了十年，然後在50歲前決定開咖啡店，於是去許多咖啡教室上課。有些地方很快就讓我畢業了，但我自己卻沒有自信……這時，我遇見田口先生，敲了巴哈咖啡館的大門。」（堀先生）

堀先生在52～53歲的這兩年，到巴哈咖啡館的訓練中心上課，學習開自家焙煎咖啡店所需的知識與技術，後來擁有了自

「自家焙煎咖啡檜皮」的老闆堀正巳先生。

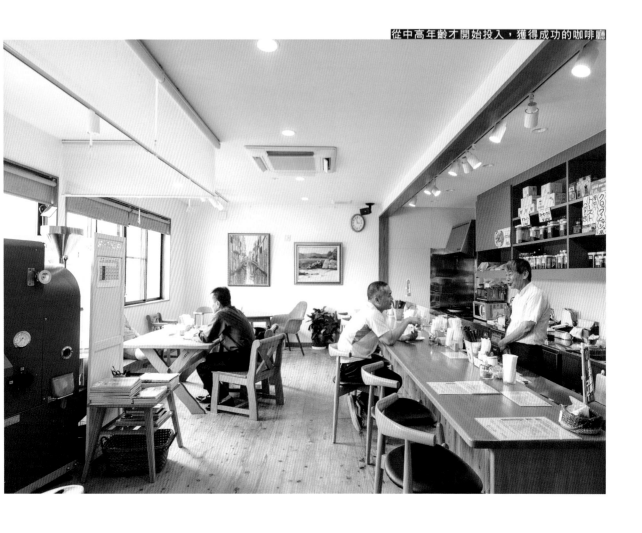

39　豆茂

三重縣伊勢市

提前退休後，
利用自己家前面的田地
新建店鋪開咖啡店。

位於三重縣伊勢市的「豆茂」在2012年8月開業。光陰似箭，開幕後已迎接第七年，也在地方的住宅區確實抓住社區客人的心。

三重縣伊勢市有許多擁有豐富歷史文化的名勝古蹟，一年到頭都有不少訪客。

自古便擁有被暱稱為「伊勢神」的伊勢神宮，作為神宮御鎮座的城鎮繁榮興盛。而茂谷守先生經營的自家焙煎咖啡豆店「豆茂」，就在伊勢市小俣町湯田。

55歲提前退休，
到製菓學校上課

茂谷先生以前在伊勢市當地某家製作鎖頭的製造公司工作。他從學校畢業後就進公司，所以已經工作了三十一年。然而，他在55歲時提前退休，開始去製菓學校上課。我直接向茂谷先生詢問了這部分的來龍去脈。

「我長期在金屬加工的公司工作，自己想做不同工作的想法日益強烈。我從以前就對餐飲業有興趣，所以第一步就是上製菓學校。」（茂谷先生）

他進入大阪阿倍野的辻調理師學校的集團學校「École 辻大阪」學習。學校是一年制，這段期間，他在大阪租公寓到學校上課。

他踏上咖啡之路的重大契機是，當時我的妻子——巴哈咖啡館的負責人田口文子在「École 辻大阪」擔任講師，他有上

過內人的課。因為那堂課，他對自家焙煎咖啡店開始感興趣，並且感受到極大魅力，於是加入了巴哈咖啡館集團。他在2010年從「École 辻大阪」畢業，之後，在擁有自己店面之前的兩年期間，他到巴哈咖啡館在南千住的訓練中心上課。

最初的一年，他一個月上一次課，第二年則是以兩、三個月一次的頻率來上課。他從伊勢市來東京時是搭乘電車，時間與交通費都不是小數目。因為不能頻繁過來，所以上東京時會住兩、三天。為了節省旅館住宿費，他都找住宿費用便宜的地方投宿。

當初他擬定的時間表是，到訓練中心上課一年，然後獨立開業，可是因為來不及準備，結果在訓練中心上了兩年的課。

招牌商品「豆茂綜合咖啡」400日圓（含稅）。鮮明純淨的酸味和恰到好處的苦味很協調，令人感到餘味無窮，非常受歡迎。

58歲時開了
自家焙煎咖啡店

「豆茂」在2012年8月24日開業。從公司提前退休三年後，這時茂谷先生58歲。

他利用自己家前面的田地，在那裡新建現在的店鋪開店。光陰似箭，開店後已迎接第七個年頭，客人也逐步地慢慢增加。

「建築物花費的費用大約1000萬日圓。現在，販售咖啡豆與店內喝咖啡用餐的營業比率是60％比30％，其餘是咖啡相關的器具。因為位於不顯眼的住宅區內，開幕當時為了讓大家知道店的存在，費了不少工夫。我加入商工會宣傳店面，或是在社區的各種活動中出席，努力讓大家知道這間店。藉由累積這些努力，慢慢地增加喜歡咖啡的客人。」（茂谷先生）

他也努力留住回頭客。其中一個方法就是咖啡券。

約名片大小的咖啡券，上面印有「豆茂 Coffee Ticket」，以4000日圓的價格販售。「豆茂綜合咖啡」的價格是一杯400日圓，如果按照面額，就只能喝十杯咖啡。不過，購買咖啡券附有十杯再加一杯的優惠。在咖啡券正面，印有從1～11的號碼，按照喝的次數蓋章。而在背面，可以填上購買者的姓名、電話、地址等。

往牆上一看，上面貼了許多咖啡券，

老闆茂谷守先生用濾紙沖泡咖啡。

令我很訝異。大致數了一下，少說也有一百張。

大部分的客人都把咖啡券寄在店裡，並且貼在牆上，以供隨時使用。「愛喝咖啡的客人都很開心地品嚐。」茂谷先生說。

「適合搭配咖啡」的「豆茂餅乾」100日圓、「豆茂馬芬」200日圓、「豆茂烤起司蛋糕」200日圓（含稅）。

第二杯半價，第三杯免費提供！

為一次喝好幾杯、愛喝咖啡的客人服務，也是這間店的特色之一。

為了讓愛喝咖啡的客人別太在意口袋的深度，咖啡續杯時以服務價格提供。

第一杯是一般價格400日圓。第二杯是半價200日圓。從第三杯起免費提供咖啡給客人。關於以服務價格提供或許有許多意見，不過這也是一個好方法，可以讓社區裡愛喝咖啡的客人輕鬆享受。

「要續第二杯的客人還蠻多的。目前為止喝最多的人，一共喝了五杯。」茂谷先生開心地說。茂谷先生開朗、平易近人的氣質，也是這間店的一大魅力。

「豆茂」準備了合適的點心來搭配咖啡。他活用在製菓學校學到的技術製作點心，有「豆茂餅乾」100日圓、「豆茂馬芬」200日圓、「豆茂烤起司蛋糕」

此外，為了回應「想吃點東西」的客人的要求，還準備了豆茂特製的食物菜單。特地遠道而來的客人之中，有些人表示：「如果有可以搭配咖啡的輕食就好了。」為了回應這些客人的要求，加入了「披薩吐司」200日圓、「法式焗烤火腿起司三明治」200日圓、「厚切吐司（附奶油）」200日圓等菜單。

為了在社區長久經營店面，在能力所及的範圍內回應客人的要求也是必須的。

200日圓等，受到愛喝咖啡的客人喜愛。

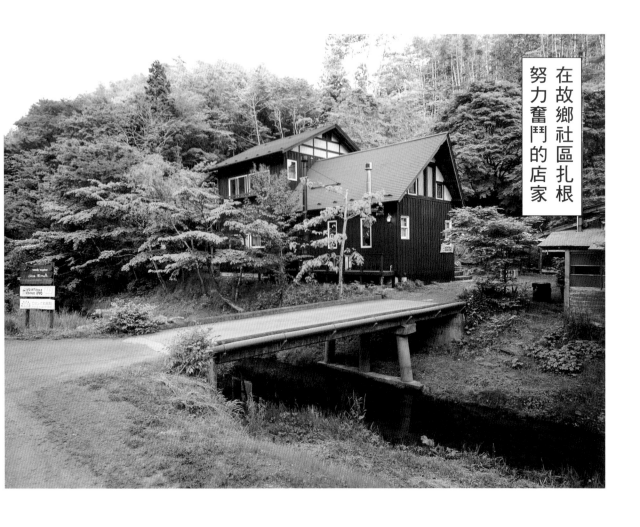

40　coffee iPPO

宮城縣登米市

回到出生成長的山間
被自然環境圍繞的
地方獨立開業。

在宮城縣登米市出生成長的嶋村一步先生，在九年前的 2010 年開了自家焙煎咖啡店。從仙台市或石巻市特地上門光顧的客人也不少。

宮城縣登米市東和町米谷字南澤，是我這次拜訪的自家焙煎咖啡「coffee iPPO」的所在地。位於山間被自然環境圍繞的地方，這是從都會的鬧區無法想像的地點。

這裡從仙台市開車需 1 個多小時，從石巻市則需 30 分鐘。店家旁邊有小河流

過，能看到魚兒在河裡游泳。走過架在小河上的小橋，眼前豎立著寫有「杜父魚森林獨樂工房 自家焙煎咖啡 coffee iPPO」的木頭製店名看板。察覺到我的來訪，店長嶋村一步先生，和抱著剛出生嬰兒的老闆娘陽子小姐，還有嶋村先生的父親嶋村幸二先生走到外頭，溫暖地迎接我們。

在「咖啡音」工作四年，回到當地獨立開業

2010年5月26日，嶋村先生在這個地方開店。當時他29歲。隔年2011年3月11日發生了東日本大震災。光陰似箭，開幕後已經過了整整九年。

嶋村先生在25歲時想要開自家焙煎咖啡店。為何他想踏上這條路呢？關於這點，嶋村先生受到母親很大的影響。

「我的母親在十五年前過世」。雖然她的出生地是鳥取，卻和父親住在這個地方，她感受到與當地居民交流的重要性，經常邀請人到家裡舉行音樂會或活動。在這種環境下長大，我自己很喜歡這個地方，也想要有朝一日打造一個讓人聚集的場所。高中畢業後我在本地的消防署工作六年，可是這個念頭日益強烈，我看了許多書，這時遇見了田口老師的咖啡相關書籍。我想學習咖啡。開始有這個打算後，我得知巴哈咖啡館集團的咖啡音這間店，便決定在那裡工作。」（嶋村先生）

位於栃木縣佐野市的「咖啡音」是在地方上努力的集團咖啡店，想必有不少人都聽過。它是在杳無人煙的田地正中央開業，吸引許多客人，是間頗具人氣的自家焙煎咖啡店。他待在「咖啡音」大約四年，學習咖啡相關的知識與技術，回到當地獨立開業。

店鋪繼承了母親的遺志，興建於十四年前，他們自己施工油漆牆壁，決定當成咖啡店使用。背對國有林蓋成的建築物，一樓是店鋪，二樓是住居。同樣的用地內還有父親的工作室「杜父魚森林獨樂工房」。

受到朋友的支持 慢慢地增加客人

由於在遠離人煙的山間開業，一開始不覺得會有客人上門。當然這一點從一開始早已做好心理準備，但是開幕當時還是相當艱難。

「雖然開幕當時很辛苦，但是受到父親與過世母親的朋友支持，藉由口耳相傳慢慢地有客人上門。」（嶋村先生）

朋友之中有人親切地建議：「把義大利麵或咖哩飯加入菜單，可以稍微提高營業額吧？」不過，嶋村先生說：「我只有學過泡咖啡」，他堅持只提供自家焙煎咖啡。「提供咖啡以外的商品就會變成什麼都賣了。」這也令他感到不安。也有人支

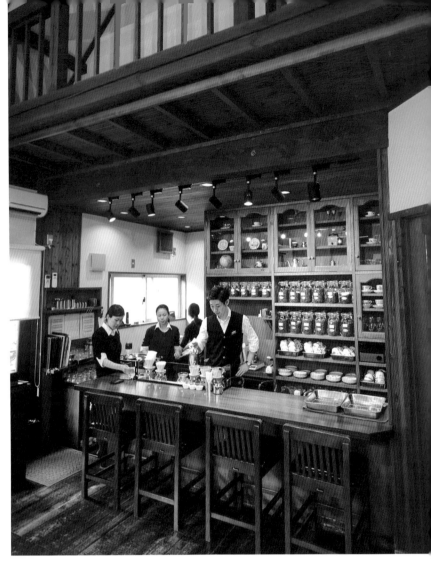

天花板挑高更有開放感，店裡樸素的構造能使人放鬆。從座位能看見老闆在吧台裡萃取咖啡的情形。

持嶋村先生對於咖啡的堅持。附近有間口碑良好的蕎麥麵店，店長還幫他宣傳：

「吃完蕎麥麵想喝美味咖啡的話，可以去 coffee iPPO 喔！」

「如果他們在自己的店提供咖啡，營業額應該也會提升，但他們卻沒有這麼做，反而向客人推薦我們的店。多虧了他們幫我們的店宣傳，藉由口碑也增加了客人。」（嶋村先生）

我們在採訪時，碰巧有客人在露臺座位津津有味地邊喝咖啡邊看書，我向他搭話：「您是從哪裡來的？」

「我從石卷市來的。石卷市距離這裡大約30到40km。我看到雜誌介紹這間店才來的。這間店很不錯，我非常喜歡，從那之後我持續光顧一年了。」那位客人愉快的笑容，令我至今難忘。

現在，「coffee iPPO」姑且不論嚴寒的冬季，平日有四十人，週末會有多達百位客人特地遠道而來。

「東日本大震災之後，好一陣子沒來的客人相隔許久又上門了，他說，光是 coffee iPPO 繼續經營就讓他感到很高興，當下我聽了很感動。我把這位客人的意見當成鼓勵，想在這裡提供好咖啡的想法再次變得強烈。我繼承母親的遺志，一年舉辦一次音樂會，我想透過這些活動，更加重視與社區居民的連結。」（嶋村先生）

社區居民
成為支撐店面的員工

拜訪「coffee iPPO」最令我感到佩服的一點，就是當地居民身為員工參與支持店鋪。

現在有三名員工支援嶋村先生，一起工作。她們是小野寺成美小姐、渡邊光莉

店鋪後面是國有林，能盡情享受綠樹成蔭也是一大魅力。

每次客人點餐就用濾紙沖泡仔細萃取再提供的「iPPO綜合咖啡」570日圓（含稅）。

小姐、森友美小姐。三人都非常喜愛咖啡，來這間店喝了咖啡之後，結果變成在這裡工作。

「小野寺小姐從兩年半前來店裡幫忙。幾乎每天都來。渡邊小姐則是來三年了。她剛生完孩子，孩子還小，所以每隔一天才來店裡幫忙。森小姐還有別的工作，她只有週末最忙碌的時候會來支援。

在地方上，就算想工作也沒工作可做。我

希望能多少幫助這些人。由於想和本地居民一起工作，因而視個人因素，請她們在店裡工作。」（嶋村先生）

我平時常把與社區居民的支持，並且哈咖啡館也是受到社區居民的支持，並且一同成長。這是一個很好的機會，讓我重新思考與社區共生的重要性。

右起為店長村一步先生、抱著女兒（小花）的太太陽子小姐、村先生的父親村幸二先生。

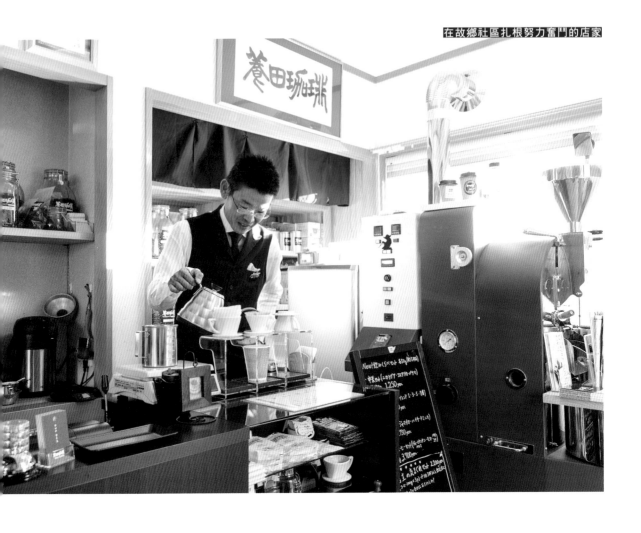

41 養田咖啡

福島縣小名濱

在太太出生的故鄉，獲得太太的協助踏上咖啡之路。

養田勇先生改造自家的一部分，在2015年9月25日開了自家焙煎咖啡店「養田咖啡」。雖然開業時間不久，仍踏實地向前邁進。

開自家焙煎咖啡店的方法有很多種。

這次要介紹以恰如其分的做法，不用太花錢，從能力所及的範圍投入創業，努力奮鬥的「養田咖啡」。今後想開店的人，不妨作為參考。

老闆養田勇先生在44歲時開了現在這間

店。在下定決心開業前，他也遇到許多煩惱和問題，但也一一克服了。開業經過兩年半，現在他用自己的雙腳一步一步踏實地前進。

搞壞身體，因為這個契機

決定踏上咖啡之路！

「養田咖啡」的所在地是福島縣磐城市小名濱南君塚町。開車5分鐘的路程，便能到達福島縣最大的港口小名濱港，它同時也是知名觀光地。2011年的東日本大震災引發的海嘯，使小名濱港遭受嚴重的災害。店鋪所在的南君塚町幸好逃過一劫，不過這件事對養田先生的人生也成了重大轉機。

「我在東京出生長大，妻子則是出身於磐城市鄰鎮，由於得照顧岳母，所以我帶著妻子女兒移居到磐城市。那是十三年前的事了。雖然我進入當地的建築相關公

司工作，可是東日本大震災後忙著重建，每天都很忙碌，工作告一段落時，我身體也累壞了，於是從公司辭職。後來身體恢復後，因為東日本大震災這起悲慘的災害，我打算今後要做自己喜歡的事，於是決定踏上咖啡之路。」（養田先生）

養田先生生長在飄散咖啡香的家庭，從年輕時就很愛喝咖啡。他也知道巴哈咖啡館這間店，從以前就一直很感興趣，他打算踏上咖啡之路時來到東京，順便到巴哈咖啡館看看。

他到店裡喝了咖啡很感動，之後，他加入了巴哈咖啡館集團。他從磐城市的住家到巴哈咖啡館在南千住的訓練中心上課，努力學習開自家焙煎咖啡店所需的知識與技術。

獲得太太的贊同

開了自家焙煎咖啡店

「妻子在本地醫院當護理師，在工作休假時會來店裡幫忙。因為有妻子的理解和協助，才能開現在這間店，我很感謝她讓我持續經營。」（養田先生）

開業之時，由於「女兒唸國一年紀還小」，一開始其實太太並不贊成。這也難怪。這攸關一家人的生計，太太當然反對。

即使如此，最後太太理解了養田先生對自家焙煎咖啡店的想法，並且贊成開業。聽說開業之時，太太對養田先生提出了兩個條件。

第一，不要借錢開店。

第二，真的不行就把店收掉。其實很簡單，內容清楚易懂，令人佩服。在某種意義上，或許可說是開個人咖啡店的基本條件。

以前，他太太不怎麼喜歡咖啡，如今

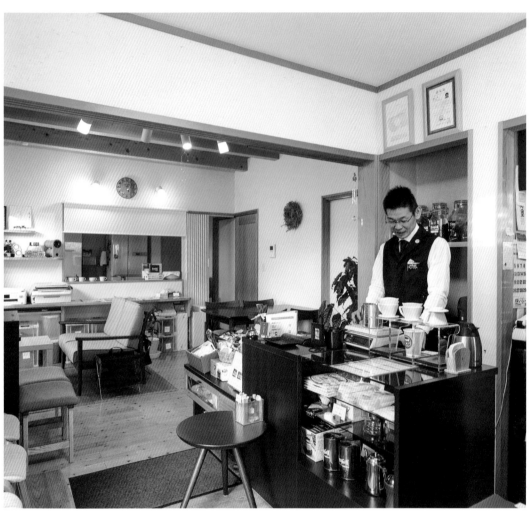

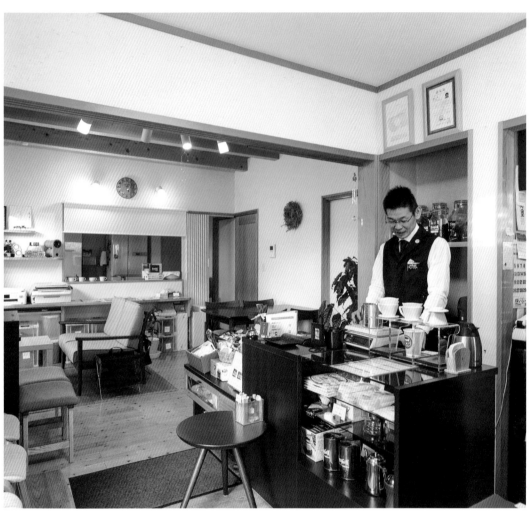

將自己家的一樓部分改造設置的咖啡空間。活用以前當成飯廳使用的空間，設置全新桌子座位，讓客人能好好地享用咖啡。

變得很愛喝養田先生沖泡的美味咖啡。我認為，養田先生的頭號支持者就是他的妻子。其實，這對個人咖啡店來說正是最重要的事──在抓住客人的心之前，先把自己人變成第一位客人。然後再擴大客群。

改造自己家的一樓 從3坪店面開始！

「養田咖啡」將九年前建造的住家的兩層樓房子改造一部分開始營業。一樓、二樓樓層都是15坪，一樓部分經過改造當成店鋪使用。

「總之初期費用想控制在最低，所以想善用自己的房子。姑且不論焙煎機等設備，開業需要的改裝費用大約160萬日圓。」（養田先生）

另外設置一個入口，有別於自家的入口。走進店裡，眼前便是獨創焙煎機「大師焙煎機」（2・5kg），旁邊設有收銀

機和萃取外帶咖啡的小型吧台。這個部分是以前養田先生的岳母使用的2.25坪榻榻米房間，地板重新鋪上木板材料。開幕時沒有現在的內用空間，僅在這個不到3坪的空間販售咖啡豆或外帶咖啡。

他積極地請來店裡購買咖啡豆的客人試喝咖啡，努力讓大家認識店裡的咖啡。

另外，他還準備紙杯，讓客人也可以外帶咖啡。

外帶咖啡的定價比內用咖啡還要低，讓客人可以輕鬆地享用咖啡。

現在的內用咖啡空間，是店面開幕經過三個月才全新設置。有很多人站著喝外帶咖啡，這些客人當中有人表示：「想要坐下來好好地品嚐咖啡」，這樣的意見也不少。為了回應這些客人的要求，於是設置了咖啡空間。這個地方以前是養田先生一家人的飯廳，這裡設置了舒適的沙發桌子座位等，讓客人能好好地品嚐咖啡。

現在，養田先生準備了咖啡比較評飲

小名濱港也是著名的觀光地。從店鋪開車5分鐘便能抵達。

將九年前建造的住家的兩層樓房子，一樓部分部分當成店鋪使用。

套餐，透過一個月兩次的咖啡教室等企劃，努力讓更多客人認識「養田咖啡」的咖啡。此外，還製作磐城市市政施行五十週年紀念的「磐城夏威夷綜合咖啡」等獨創綜合咖啡，當成店裡最推薦的咖啡推薦給客人。

「雖然自開業以來時日尚短，不過特地開車遠道而來購買咖啡豆的客人增加了。透過興趣認識的社區夥伴也支持我們，真是太感謝了。雖然才剛起步，不過我們會更加努力，成為能回應客人期待的店家。」（養田先生）

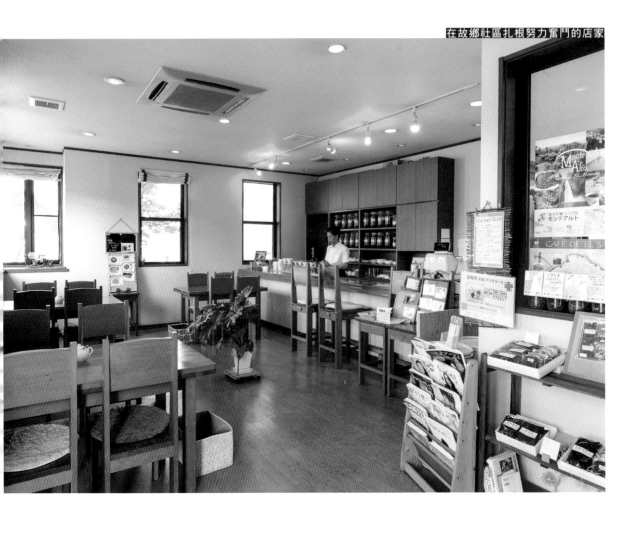

42　Cafe Bonne Goutte

群馬縣伊勢崎市

重視「與社區居民一起成長」的想法
獲得社區居民的信賴。

「Cafe Bonne Goutte」在 2002 年開業。度過開幕當初艱苦的時期，如今成為社區不可或缺的店家。

伊勢崎市位於群馬縣南部，鄰接前橋市、桐生市與太田市等自治團體，是地方上沉穩的城市。狩野貴昭、律子夫婦經營的「自家焙煎咖啡 Cafe Bonne Goutte」在伊勢崎東本町開業，他們努力經營咖啡店，在當地扎根，如今成為這個地區不可缺少的自家焙煎咖啡店。

開幕之初客人沒有增加，那時十分辛

苦，不過他們重視「與社區居民一起成長」的想法，獲得社區居民的信賴，直到今日。

「我以前在東京的國立辻製菓專門學校上課，當時，田口先生開設了咖啡講座，聽講座正是我踏上咖啡之路的契機。當時我滿腦子只有做蛋糕，可是田口先生的講座很有趣，令我深受感動，於是我漸漸地開始對咖啡感興趣。」（狩野先生）

聽了田口先生的咖啡講座
決定踏上咖啡之路

狩野夫婦在 2002 年開了「Cafe Bonne Goutte」。距今大約十七年前。

從辻製菓專門學校畢業後，他到東京的蛋糕店工作。他在那裡認識了太太律子小姐，然後結婚。

「岳父在當地經營紡織品的相關公司，他問我要不要利用用地的一角開店。於是我和妻子兩人在面向道路所在的地方蓋了店鋪開業。」（狩野先生）

他在27歲時打算開自家焙煎咖啡店，他從這個時期加入巴哈咖啡館集團，到巴哈咖啡館在南千住的訓練中心上課。

他一邊在蛋糕店工作，一邊到訓練中心上課，學習開自家焙煎咖啡店所需的知識與技術。狩野先生持續了三年這樣的生活，在他30歲時，開了現在的「Cafe Bonne Goutte」。

雖然決定在太太出生成長的伊勢崎市開業，但由於資金的問題，最初的打算是在離道路有段距離的田中央，租下公寓的

從東武伊勢崎線新伊勢崎站步行5分鐘。面向不算大的馬路開業。

開業一、兩年有時會
捨棄焙煎好的咖啡豆

因為在伊勢崎市東本町白天也杳無人煙的地方開業，一開始很難有客人上門。不過他們並不焦急，慢慢地增加客人就好，是狩野先生夫婦基本的想法。我記得在開業之時也是這樣建議他們。

話雖如此，客人沒有增加真的很辛苦。巴哈咖啡館初期也是如此，如何度過這段艱苦的時期，決定是否能成功。

「Cafe Bonne Goutte」也是，沒有客人上門，艱苦的日子持續了好一陣子。不

過，咖啡的品質絕不會降低。

「焙煎的咖啡豆新鮮度很重要，過了兩週味道與香味都會降低。因此，我決不會提供客人這樣的咖啡豆。可是，直接丟掉也很可惜，所以會帶回家自己喝，或是分送給妻子和我的家人，或是送給朋友喝。」（狩野先生）

如果在意眼前的營業額，便會自我解釋：「味道與香味稍微降低，客人也不會知道吧？」往往就會把鮮度降低的咖啡豆拿來販售。可是，這裡有一個大陷阱。

客人比店家想像的還要聰明，對於品

「水果捲」350日圓和「Goutte綜合咖啡」400日圓（含稅）。

質的一點差異會敏感地反應。結果，這將是以後營業額，或店家的信用降低的一大主因。

他們深知且重視這一點，以咖啡豆的鮮度為第一優先，這正是現在的「Café Bonne Goutte」成功的最大重點。

還有，狩野先生夫婦在艱苦的日子裡，特別留意一件事。那就是，努力細心地應對每一位上門的客人。比方說，假如客人問：「我不太喜歡酸味，哪一種咖啡比較順口呢？」他們會仔細傾聽客人的意見，努力應對。例如，「要不要嚐嚐酸味較低的○○咖啡？」「產地是△△，滋味溫和，很順口喔。」

正因為客人少，才能仔細地應對。如果一開始就有許多客人上門，應對就會很草率。一想到在經營困難時上門的客人，支持著現在的店面，可以說就是因為開業一、兩年艱苦時期的仔細應對，才能培養出現在的客人。

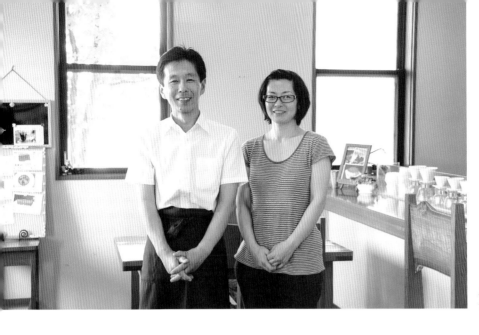

「Cafe Bonne Goutte」的店長狩野貴昭先生和太太律子小姐。

藉由口碑慢慢增加客人，穩定營業是在開業第四、五年的時候。

各350日圓，都很受歡迎，有不少客人是為了蛋糕特地上門。

由於客人的要求，只要製作就賣得好，或許就能提高營業額。不過狩野先生堅守想法：「要在自己力所能及的範圍內提供好東西」，所以在不同的日期輪流焙煎咖啡豆和製作蛋糕。

這或許是這間店受到社區客人信賴，獲得支持的最大祕密。

「現在，我們正在研究舉辦享受咖啡與蛋糕的聚會。」狩野先生說。希望他們繼續奮鬥，我也會持續為他們加油。

「剛好在那個時候，透過岳父朋友的介紹，在讀賣新聞的地方版刊登了介紹我們店的報導。由於這個緣故，客人人數又增加了。這個時候，也成了讓我重新瞭解到人與人之間連結的重要性的好機會。」（狩野先生）

開幕當時太太的努力也不能不提。狩野先生夫婦有三個孩子。現在已經長大，成了國高中生，不過開幕之際最小的孩子才3、4歲。當時太太律子小姐揹著那個孩子，在店裡努力工作。

從當時就光顧的客人也不少，有時會十分懷念地聊起這個話題。聽到這些事，能切身感受到這間店受到社區居民支持，共同成長的軌跡。

「Cafe Bonne Goutte」除了咖啡，也努力地製作自製蛋糕。「洋梨塔」、「抹茶蛋糕捲」、「水果捲」、「黑櫻桃塔」

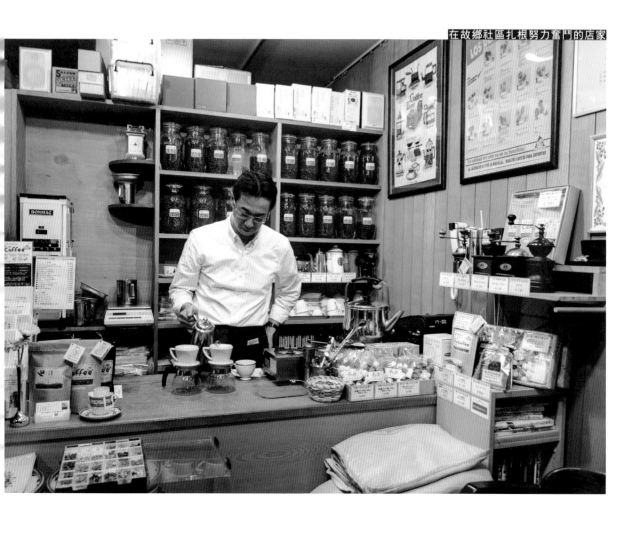

43　Kaffee rösterei Wecker

靜岡縣伊東市

在靜岡縣伊東市當地
僅販售咖啡豆
獲得社區客人的信賴。

伊東市的「Kaffee rösterei Wecker」在二十七年前開業。藉由販售咖啡豆，如今成為社區不可或缺的店家。

靜岡縣伊東市位於面向相模灘的伊豆半島東岸中部，這裡是擁有美麗景觀與豐富山珍海味的知名溫泉度假地。渡邊伸先生經營的自家焙煎咖啡專賣店「Kaffee rösterei Wecker」位於伊東市，離JR伊東車站步行7分鐘之處。

設有試喝空間店鋪僅有2坪大小，裡面有一張圓桌和三張椅子。還有個小型吧

台，為了回應客人的要求，渡邊先生用濾紙沖泡萃取試喝的咖啡，任何人都能輕鬆地試喝咖啡。

現在，營業時間為上午10點～傍晚6點。周邊客人的訂單，渡邊先生都是利用營業前與打烊後的時間開車寄送。

「來自日本全國的訂單是藉由宅急便配送。周邊的客人我則是親自寄送。現在，一個月的咖啡豆銷售量為300～350㎏。11月或12月有很多人送禮，銷售量會是平時月份的1.4～1.5倍。」

（渡邊先生）

從伊東到東京的
巴哈咖啡館學習咖啡

渡邊先生在1992年4月30日開了「Kaffee rösterei Wecker」，那個時候他26歲。他在店鋪所在地靜岡縣伊東市出生成長。渡邊先生踏上咖啡之路的契機是，

我擔任講師參與的咖啡自家焙煎店經營研討班。

「學生時代我在咖啡廳打工，原本我對咖啡就很有興趣。大學畢業後我回到伊東，在父親經營的居酒屋工作，後來我參加田口先生在東京舉辦的研討班，田口先生的話令我深受感動，這就是我踏上咖啡之路的第一步。我去了南千住的巴哈咖啡館好幾次，坐在吧台前，一天喝十杯咖啡，也是令人懷念的回憶。去了好幾次之後，我和碰巧在吧台的田口先生直接交談，後來就向他學習咖啡。」（渡邊先生）

加入集團咖啡店之後他以一個月兩～三次的頻率，從伊東到南千住的巴哈咖啡館學習咖啡。因為他還得幫忙居酒屋的工作，想必一定很辛苦。

「居酒屋打烊時已是深夜3點或4點。接著我小睡1～2小時，然後搭乘早上6點的電車，前往南千住的巴哈咖啡

時，坐在吧台前將準備好的問題，一個一個向眼前的巴哈咖啡館員工發問。然後，我到店鋪的三樓，一對一聽田口先生講課。為了在居酒屋開始營業的傍晚前趕回去，我從南千住搭電車回伊東。這樣持續了兩年，總算順利開業。」（渡邊先生）

細心接待每一個人
慢慢地增加客人

開店後二十七年，現在獲得許多客人支持穩定經營，不過在溫泉度假地這種地方開業，僅憑販售咖啡豆努力至今，一定很辛苦。我想，這都多虧了渡邊先生對於咖啡認真的態度，和他重視人與人之間情誼的人格特質。稍微離題一下，我聽一位來店裡購買咖啡豆的客人說：「渡邊先生加入本地的義消，十九年來為地區的防災盡心盡力，現在擔任伊東市義消總隊長進行義消活動。」

館。我在8點到達店面，在9點開店的同

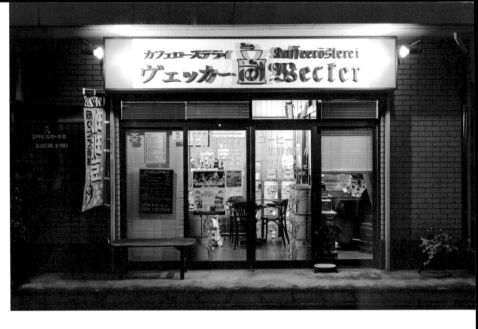

設置在入口上方的店名標誌招牌十分引人注目。

這種重視社區的心情，和一開始不執意增加營業額、細心接待每一位客人的態度，才能有今日。

「我獨自開了咖啡豆專賣店，一開始即使想大幅提升營業額也很勉強。既然如此，也不用特地宣傳，重視每一位客人，送上好咖啡就好了。這種踏實的努力獲得理解，藉由口碑客人慢慢地增加了。我自己也想和客人一起成長，所以真的很感謝客人。」（渡邊先生）

周邊有許多旅館、飯店、平價旅館或別墅等，來自這些顧客的訂單也很多，現在，咖啡豆的寄送範圍涵蓋伊東市整個地區。也有不少老顧客，有些旅館持續訂購超過二十年。除此之外，以伊東市為中心，東京都或神奈川縣的咖啡店或餐廳，辦公室咖啡機也很喜歡「Kaffee rösterei Wecker」的咖啡豆，都會定期購買。光是這些店家就有二十五家，非常驚人。

他從十多年前投入全日本網路銷售，

慢慢地增加支持者。渡邊先生自己製作設立網站，現在網路銷售占了總營業額20％。

此外，他也致力於開發原創禮品或組合，在春季畢業與入學、求職季、或年末年初等送禮時期經常收到訂單。

客人訂購後，他會一一配合親手製作，包裝的 Wecker 原創「杯裝咖啡」也是其中之一，是非常受到喜愛的禮品。

與社區連結
展現全新的廣度！

渡邊先生對於咖啡的努力，藉由與社區居民連結，展現了全新的廣度。

其中之一便是，透過伊東市當地知名的茶行（株式會社市川製茶工廠）販售咖啡豆。

「新茶時期、年底繁忙期在全國散發的茶葉郵購型錄上，作為市川獨創綜合咖

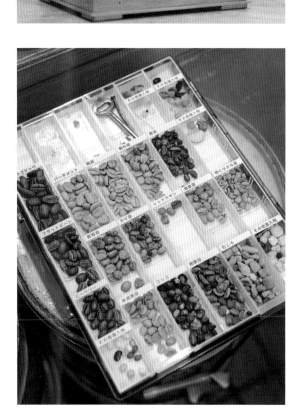

啡刊載的，正是Wecker的咖啡豆。咖啡師焙煎的咖啡豆獲得協助打開銷路，擴大了全新的可能性。此外，市川經營的咖啡店也能喝到本店的杯裝咖啡。」（渡邊先生）

JR熱海站有「LUSCA」這棟新站大樓開幕啟用。當地頗受歡迎的和菓子名店「石舟庵」在大樓裡開店。這裡也開始販售和Wecker的咖啡豆合作開發的戚風蛋糕「熱海生戚風蛋糕、摩卡咖啡」（一天限定30組）。

這也是重視社區的渡邊先生踏實地努力的結果。

渡邊先生考上SCAJ（日本精品咖啡協會）的高級咖啡師，最近被授予了認證書。希望他再接再厲，繼續努力推廣咖啡。

上圖：店名Wecker在德文的意思是鬧鐘。象徵Wecker的機械式時鐘。
下圖：手工挑選的缺陷豆樣品整齊排列，向上門的客人說明。

44　apfelbaum

富山縣冰見市

追求與客人心靈相連
從便利商店
轉變為自家焙煎咖啡店。

從便利商店轉變成自家焙煎咖啡店。重視
與社區居民的心靈交流，努力經營咖啡
店。

冰見市位於富山縣西部，眼前可眺望
富山灣，有不少觀光客是為了豐富的大自
然景觀與新鮮海產造訪此地。這塊土地有
許多這裡才能嚐到的當地美食，其中之一
就是著名的「冰見烏龍麵」。我午餐吃了
冰見烏龍麵，開車前往這次的訪問地──
自家焙煎咖啡「apfelbaum」所在的冰見市
上泉。

在四周被田圃圍繞的冰見市郊外開業。

這一天是星期一，雖是店鋪的公休日，店長坂下貴洋先生卻特地為了我們開店等候。

從便利商店轉變為自家焙煎咖啡店

坂下先生在距今八年前的 2011 年 8 月 1 日開了現在的店。當時他 38 歲。

之前他在當地經營便利商店。

不過，他對於經營型態感到疑問，左思右想後他選擇轉變為自家焙煎咖啡店。

坂下先生今年 45 歲，而他之前的經歷有些奇特。

他的出身地是現在店鋪所在的富山縣冰見市，他在當地栽種「冰見蘋果」的農家出生長大。「冰見蘋果」是這個地區推銷的品牌，是冰見市全力投入，當地引以為傲的特產。

稍微離題一下，店名「apfelbaum」是德文，這個詞語的意思是「蘋果樹」，這是由於對於當地「冰見蘋果」的感情而如此命名。

坂下先生從當地高中畢業後，起初加入了自衛隊。他是陸上自衛隊的直升機無線士，工作地點在東京立川。他在這裡工作六年。之後，他回到當地在建設公司工作兩年半之後，有人邀他加盟在全日本展

開的大型便利商店，後來便參與經營。

他在 2000 年 7 月開了便利商店，那時 27 歲。之後的十一年，他持續經營到開現在的自家焙煎咖啡店為止。那麼，為何要將經營了十幾年的便利商店轉變為自家焙煎咖啡店呢？我向坂下先生詢問了理由。

「雖然我長時間經營便利商店，不過或許因為業種特性，和客人無法深入來往。也許這種說法有點極端，但感覺很像自動販賣機⋯⋯我想要開一間更能和客人心靈相連的店。在我心中，這個想法逐漸擴大。這時，妻子帶我去聽田口老師的演講。當時我聽說了巴哈咖啡館，覺得這種工作也不錯。那正是我開自家焙煎咖啡店的契機。」（坂下先生）

我記得坂下先生來聽我的演講，是開現在這間店三年前的 2008 年。在那不久前，詳細日期記不清了，那時候，位於高岡市末廣町的「Café CROWN」（現

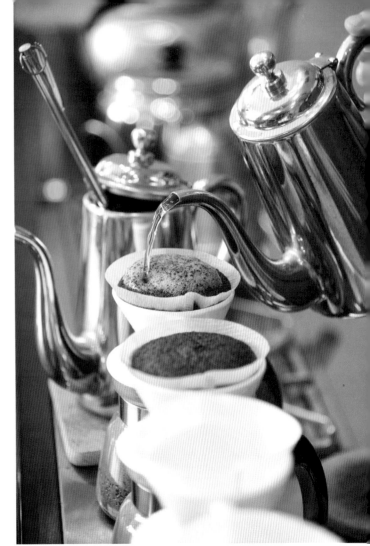

「apfelbaum綜合咖啡」是苦味、酸味、甜味、味道層次均衡的店裡招牌商品。特色是咖啡豐富的餘韻，會靜靜消失的清爽口感。

在遷至高岡市古定塚）的老闆小島治先生委託我進行演講。

當時，坂下先生和太太友紀小姐一同前來。

太太以前在大阪的自家焙煎咖啡店工作，之前我訪問那間店時，曾和她見過一面。

由於這個緣故，太太還記得我，她帶著老公坂下先生來聽我的演講。當時，就如前面坂下先生所說的，因為這個轉機，他加入了巴哈咖啡館集團。

一邊經營便利商店
一邊準備開咖啡店！

加入巴哈咖啡館集團之後，他一邊開便利商店，一邊著手準備開自家焙煎咖啡店。

在他開店前的兩、三年時間，坂下先生帶著太太，一起開車從冰見市到東京南千住的訓練中心上課。

「當時是1000日圓無限上高速公路的時代，我和妻子兩人開車去訓練中心。從冰見市大約花8小時才會到東京。

有時我會和妻子輪流開車。去訓練中心時，需要待上兩、三天，為了稍微節省經費，會找附近的便宜旅館投宿。」（坂下先生）

他們從一開始就打算在當地營業，因此以冰見市為中心尋找物件。這也是因為孩子才1歲，是育兒很費力的時期，所以在自家附近尋找物件。符合條件的物件，

206

就是現在店鋪的所在地。那是被拍賣的物件，價錢比想像中更便宜，他們以130萬日圓買下60坪的土地。在這裡新建了現在的店鋪開店。

店鋪大約30坪，座位數14席。在店鋪前，設有能停五台車的停車場。

他們在冰見市郊外，四周被田圃圍繞的地方開業，開幕之初沒有客人上門，相當地辛苦。即便如此，在便利商店時期的熟客之中有人問：「為什麼收掉便利商店，改開咖啡店呢？」也由於在這些上門的客人口耳相傳之下，客人慢慢地增加了。

「開便利商店的時期很長，那時候認識、關係變親近的本地居民也不少，有些客人很擔心地來捧場。在這層意義上，我們受到當地居民的幫助。當然，現在也不輕鬆，我再次深深感受到與社區居民之間情誼的重要性。」（坂下先生）

為了讓大家知道「apfelbaum」這個店名，他們積極地參與社區的活動。他們接受附近植物園舉辦的活動委託，利用週末舉行咖啡沖泡教室或甜點製作教室。他們認為這是與社區居民接觸的絕佳機會，所以積極地投入。

「今後，我們會按照客人的要求焙煎、販售咖啡豆。我想試試看按照需求焙煎。」

期待坂下先生今後的努力。

「起司蛋糕」250日圓和「apfelbaum綜合咖啡」500日圓（含稅）。

「奶油吐司」400日圓（含稅）。使用YUKIBON方形吐司的厚切吐司。

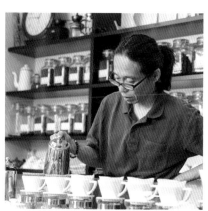

「apfelbaum」的老闆下貴洋先生。

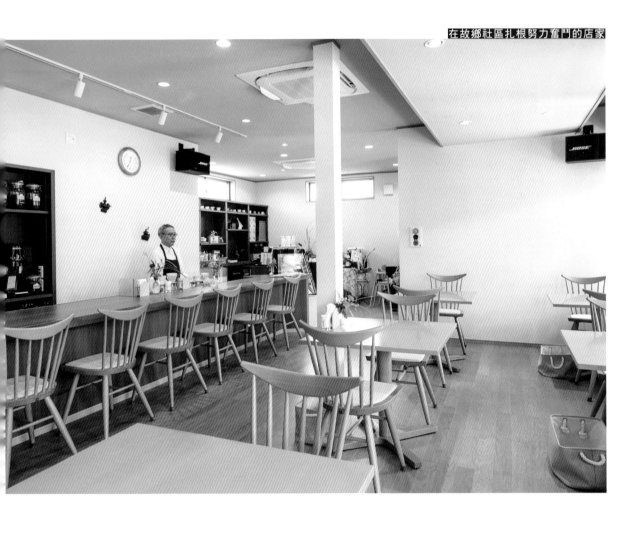

45　Cafe CROWN

富山縣高岡市

獲得社區居民的支持
「用心款待的店」
移店開幕重新出發。

自家焙煎咖啡「Cafe CROWN」是將近六十年來持續受到社區居民喜愛的老舖子，後來遷到高岡市古定塚重新開幕，謀求更進一步的發展。

小島治先生在富山縣高岡市所經營的自家焙煎咖啡「Cafe CROWN」，是1958年創業的老舖子，近六十年來持續受到社區居民的喜愛。「Cafe CROWN」在2016年11月5日，從車站附近的末廣町遷到郊外的古定塚重新開幕。

這次要介紹脫胎換骨的新生「Cafe CROWN」。

以「用心款待」為概念 遷到郊外的文教地區！

「Cafe CROWN」不得不遷移，是因為一個重大理由——大樓老舊。大樓建於1966年，從那以後，就在這棟大樓持續營業將近五十年，但是建築物本身壽命到了。

「從遷到現在地點的兩、三年前，就開始研究遷移事宜。我決定賣掉大樓，用這筆資金開新店鋪重新出發。」（小島先生）

面對店鋪遷移問題的小島先生，獲得老交情的當地同好者全面支援。並且，因遷移問題煩惱的小島先生，獲得形同自然產生的「CROWN 遷移建築委員會」的援助。成為中心人物出力的人，是日本都市開發 Consulting ㈱ 的代表董事兼社長，同時也是法學博士的高田政公先生。

高田先生也邀請我，讓我以建築委員會一員的身分提出建議。當時，我曾經這麼想過：「在東京，很難想像這樣的連結。」

當然，這也許是多虧了從上一代繼承的「CROWN」的歷史，以及小島先生親切待人的特質，不過我能感受到社區居民想支援延續至今的當地店家的深厚情誼。

建築委員會的人從尋找物件，到與銀行交涉籌措資金，還有建造店鋪，都當成自己的事全力支援。遷移之時，小島先生與建築委員會的人討論後的結論如下。

那就是，打造一間能用心款待社區居民，感覺舒適的咖啡店。若能打造這樣的店，以後就能利用這間店用心款待客人、朋友與重要的人。迎接創業第五十九年的目標第一，店內採光十分明亮，打造成充滿開放感的座位。

對於焙煎咖啡豆所產生的味道與煙霧也十分注意，花了180萬日圓的費用設置排煙減臭裝置。此外把舒適感擺第一，店內採光十分明亮，打造成充滿開放感的座位。

打造店鋪之時，最優先採用善待環境的設計。對於焙煎咖啡豆所產生的味道與煙霧也十分注意。

這真是適合社區居民與家人、或合得來的朋友，一起喝杯咖啡，慢慢度過時間的舒適環境。

現在店鋪所在的區域，附近有高岡高中和高岡文化大廳，越過 JR 冰見線的鐵軌，前方不遠處是高岡市政府和高岡工藝高中。再走遠一點，便是高岡古城公園。

就是現在店鋪所在的高岡市古定塚的文教地區。

充實自製蛋糕 擴大咖啡的樂趣

「Cafe CROWN」遷到現在的地點後，

一起光顧的店。從這個觀點選定的地點，是，打造一間讓親子兩代，或親子三代能

有個重大的改變。那就是，社區的家庭客人、女性客人增加的幅度和過往相比不可同日而語。

雖然最大的理由是舒適感，不過充實的自製蛋糕，同樣形成極大的魅力。

以前的店鋪取得了西餐、茶飲的營業許可，卻沒有糕點的製造、販售營業許可，全新設置了製菓室。此外，取得營業許可所需的冰箱與洗手間等設備也很完備。在準備階段，請客人試吃了試作的蛋糕，並且將意見活用於製造商品。

據小島先生表示，現在光顧的客人，大約每三人會有一人同時點咖啡和蛋糕。我從以前就提出咖啡與蛋糕的搭配，而新生「Café CROWN」實踐了這一點。

「Café CROWN」提供的蛋糕有「焦糖磅蛋糕」350日圓、「杏仁塔」450日圓、「起司塔」450日圓、「巧克力蛋糕」450日圓等五種。雖

右起為老闆小島治先生、女性員工財津好美小姐、澤田奈生小姐、竹田奈央小姐。財津小姐和澤田小姐有取得咖啡師的證照。

由右至左為「杏仁塔」450日圓、「起司塔」450日圓、「巧克力蛋糕」450日圓（含稅）。

沒有雜味，風味純淨的「CROWN綜合咖啡」500日圓（含稅）。

然種類不多，但每一樣的品質都很高，這正是這間店蛋糕的魅力。此外還有獨創的「CROWN布丁」360日圓，現在已經成為這間店的招牌商品。

遷到現在的地點，也挑戰了全新的合作。其中之一是從今年夏天開始的，與高岡市麻生谷的身心障礙人士支援設施「新生苑」的合作。為了提供沒有雜味的純淨咖啡，挑選咖啡豆的作業「手工挑選」是非常重要的一項工作。

為了地區交流與貢獻，這項「手工挑選」的作業，委託給承包外部工作的「新生苑」，以支援地區的身心障礙人士。

「以前是我和員工進行手工挑選，可是店裡變得很忙，於是決定委託給新生苑。雖然才剛開始，不過若能透過這種合作對社會有所貢獻就好了。」（小島先生）

在採訪時，小島先生說在新生苑舉辦的文化祭快到了，到時候咖啡決定由他的店提供。

以良好的形式加深地區交流，若能更加深入就太美妙了。此外，小島先生也致力於以不同以往的形式開拓咖啡豆的銷路。那就是，透過由當地公司經營的當季特產購物網站，經由網購販售咖啡豆。

冬季歲暮，販售CROWN的禮品組合時，獲得超乎預期的反響。以富山縣高岡市為中心，大約有一百六十組的訂單。

「迎接歲末，我打算銷售CROWN的原創禮品組合，讓大家嚐嚐1958年創業的咖啡店的味道。」（小島先生）

小島先生今年65歲，儘管遷移到新地點，仍努力謀求更進一步的發展。

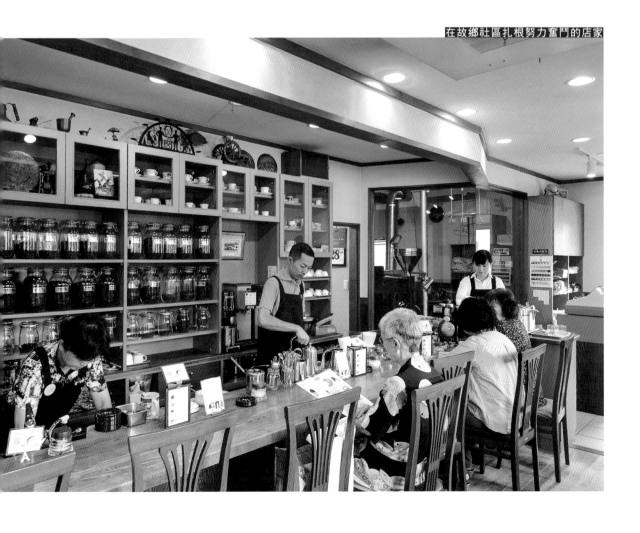

46　Čapek

石川縣金澤市

回到出生成長的金澤市
獨立開業。幾經波折變成
今日的人氣名店。

金澤市出身的松永茂先生，1985 年在
金澤市十間町開業。之後，2003 年在
金澤市西都開了第二間店「Čapek」。每
天都吸引許多客人，生意興隆。

　從東京搭乘北陸新幹線，在 JR 金澤
車站下車，往日本海方向開車約10 分鐘，
越過北陸汽車道、國道 8 號線，進入左側
道路再開一會兒，兩層樓建築的時髦店鋪
便映入眼簾。在二樓的外牆，畫有手拿咖
啡杯的插畫，令人印象深刻。

　這間店就是我這次拜訪的「自家焙煎

咖啡屋「Čapek」。老闆是松永茂先生。他是巴哈咖啡館集團開創時的第一期學員，我和松永先生往來已超過三十年。

1985年，在金澤市十間町開了自家焙煎咖啡店

松永先生在1985年開了「Čapek」。當時他27歲。所在地是金澤市十間町。是鄰接近江町市場的地方。

「我出身金澤，生於1958年4月9日。我在東京的大學度過四年校園生活。當時我從事咖啡廳的工作，我在『綜合咖啡』這本雜誌上看到田口先生的報導，受到了極大的影響。以前我心目中的咖啡廳很普通。向大型烘焙業者採購咖啡豆泡咖啡，這樣就行了。我看過報導後，得知自家焙煎這種方法，於是去上田口先生的研討班。這時，我大幅轉換方向，開

是巴哈咖啡館集團開創時的第一期學員，生學習自家焙煎的知識與技術，同時為了實際學習咖啡的萃取技術，在決定好物件之前，我進入巴哈咖啡館的吧台學習了一年。」（松永先生）

松永先生在金澤市十間町找到物件，並順利開業。之前他祖母的朋友開咖啡廳，那位老闆把物件頂讓給他。

之後，改裝店面時十分辛苦。當時與現在不同，是咖啡廳的全盛時代，很少有人能理解松永先生想打造的店面。

例如，當時咖啡廳設有可以玩遊戲的桌子，這種店家並不少。當時流行《太空侵略者》的遊戲，大部分的店家都設置了可以玩這種遊戲的桌子。投入錢幣就能在桌子上玩遊戲，在餐點做好之前，客人可以享受遊戲。對店家來說，可以確保額外的營業額，所以採用的店家相當多。

此外，在咖啡廳吃午餐也十分理所當然，大部分的店家都提供午餐菜單吸引客

始以自家焙煎咖啡店為目標。我向田口先生。

「我頂下來的咖啡廳店內擺了可以玩遊戲的桌子，我全部改成現在的桌子。當時有朋友和客人一直問我『為什麼不繼續使用？有必要更換嗎？』另外關於午餐，因為開業之時咖啡是我們的主商品，所以我們只提供吐司。後來我聽說，在舊咖啡廳時期消費過的客人來看了店裡的情況，對朋友說『這次的新店家沒有午餐喔』。」（松永先生）

「雖然當初也感到不安，不過到店鋪附近的近江町市場採購完，在回程路上光顧的客人慢慢地增加。也有壽司店或日式料理店的廚師來喝咖啡。由於受到這種擁有敏銳味覺的人支持，逐漸擴大了客群。

「我自己到唸高中為止都待在金澤，大學之後則是一直在東京。雖然回到金澤，卻不太瞭解本地與這個地區的事。上門的客人重新教導我這些事情，我想這有助於Čapek今後的發展。」（松永先生）

然，大部分的店家都提供午餐菜單吸引客

老闆松永茂先生（左）和老闆娘雅美女士（右）。

在創業第十八年的2003年開了第二間店

松永先生開了第一家店的十八年後，2003年4月24日，在金澤市西都開了第二間店「自家焙煎咖啡屋 Čapek 西都店」。之後有三年時間，同時經營十間町店和西都店這兩間店，2006年將第一家店十間町店頂讓給擔任店長的東出陽一先生。

現在，松永先生經營的西都店，與1號店的十間町是地點完全不同的地區，位於離金澤市中心街有段距離的郊外。這是松永先生理想中職住合一的店鋪，建築物的一樓是店鋪，二樓則是住居。

「我的目標是，讓西都店從租借的店面，變成職住合一的店鋪，因此在靠金澤市縣廳的郊外開店。還有，十間町店無法設置10kg的大師焙煎機，因為這個原因才決定再開一間店。」（松永先生）

店名「Čapek」的由來是捷克作家、新聞記者Karel Čapek（卡雷爾·恰佩克）。Čapek的照片裱框，放在店裡裝飾。

藍色主體，努力工作的大師apek號。非常受到孩子們的歡迎。

現在，西都店迎接了開業第十六年，但過程絕非一帆風順。

1890～1938年）。他經常光顧當時布拉格的『Union』咖啡館。他與聚集在此的許多知識份子辯論，或是從那些人身上獲得許多資訊。咖啡館在歐洲誕生後，直至今日，在文化方面扮演重要的角色。在製作美味咖啡的同時，我以Čapek經常光顧的『Union』這種歐洲咖啡館風格為目標，於是取了Čapek這個店名。」（松永先生）

「在十間町店的業績很不錯，本來以為第二間店也會順利吸引客人。營業將近二十年，我有點驕傲自滿。所以也完全沒有宣傳。不過，我很快就發覺這個錯誤。這裡離1號店有段距離。地點也完全不一樣。我決定配合這個地方從零開始，贏得客人的信賴。」（松永先生）

松永先生投入的努力是，先回到原點、重返初衷。對於上門的客人，仔細地說明自己店裡的咖啡。當時也有很多時間說明。

然後他決定重頭來過。於是，客人慢慢地瞭解他的店，逐漸擴大客群，才擁有現在的人氣。

從「Čapek」這個店名的由來，可以得知該店受到社區喜愛的理由。

「店名的由來是一位捷克作家、新聞記者 Karel Čapek（卡雷爾·恰佩克。

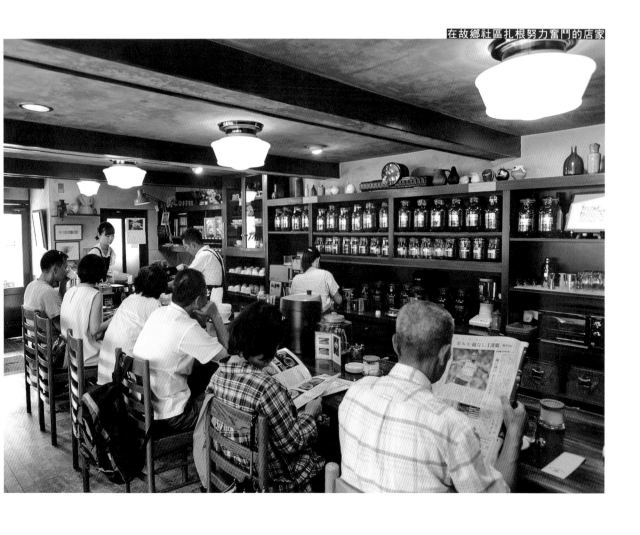

47 東出咖啡店

石川縣金澤市

從年輕人到年長者
從本地客人到觀光客
客層廣泛，人氣爆棚。

在金澤市的自家焙煎咖啡屋「Ĉapek」修業的東出陽一先生，頂下了1號店自立門戶。現在一整天都吸引了廣泛客層。

「自家焙煎東出咖啡店」位於金澤市十間町。我上門採訪的時間，是8月28日星期五上午9點。一踏進店裡，真的是高朋滿座。從年長的熟客到年輕情侶、女性客人、此外還有觀光客，客層廣泛，人氣爆棚。

這個地方鄰接聚集人潮的近江町市場，也許是地點不錯，因此附近也有許多

咖啡店，由此可知這間店有多麼受到支持。

店長東出陽一先生今年43歲。我至今還記得與東出先生第一次見面時的情景。他直接跑來東京南千住的巴哈咖啡館說：

「我以後想開咖啡店，請讓我在這裡工作。」

大學輟學
踏上咖啡之路

「東出咖啡店」在2007年開業。當時東出先生32歲。在金澤市的自家焙煎咖啡屋「Čapek」1號店工作的東出先生，向老闆松永先生頂下了1號店自立門戶。

東出先生的出生地是位於石川縣西南的加賀市。加賀市以九谷燒和山中塗而聞名，市內還有九谷燒始祖「後藤才次郎紀功碑」。

東出先生從當地高中畢業後，進入神奈川的大學就讀。他離開當地，在橫濱過生活。

由於受到愛喝咖啡的姊姊影響，東出先生也很喜歡咖啡，他走遍了各地的咖啡店。他漸漸地栽進了咖啡的世界，後來從大學輟學。他從加賀市當地巴哈咖啡館的集團咖啡店的人口中聽聞我的事，便拜訪了巴哈咖啡館。

「我今年43歲，每次想起當時的事，總覺得真是年輕氣盛，做事莽撞。總之我滿腦子只有咖啡，不考慮後果就從大學休學了。我很想在田口先生的店裡工作，便前去拜託他，當時偏巧他不在。巴哈咖啡館的員工聽了我的話，便聯絡了田口先生。田口先生匆忙從出差地點栃木返回，仔細地聽了我的話。如果當時我沒見到他，就不會有今天的我了。」（東出先生）

我至今仍記得，最初遇見東出先生時對他所說的話。

「你先取得父母的理解。等他們答應那時候，巴哈咖啡館沒有員工的空缺，再加上他是加賀市出身，所以我介紹他去金澤市的「Čapek」。因為我覺得「Čapek」的松永先生，一定能引導東出先生走上咖啡之路。

加入「Čapek」，
最初是擔任服務生

東出先生22歲時開始在「Čapek」工作。之後，隨著「Čapek」在金澤市西都開了第二間店，他被任命為1號店十間町店的店長。而在三年後，他頂下十間町店，將店名改為「東出咖啡店」重新開始，持續營業至今。

他從進入「Čapek」到自立門戶為止，大約待了十年之久。最初他進店裡負責的工作是，擔任服務生接待服務，這讓他學到不少東西。

店長東出陽一先生（右）與太太侑子小姐（左）。

「我加入時店裡有許多常客，我先從記住客人的長相開始學起。然後，努力記住每一位客人的喜好。像是不加砂糖的客人、或是加牛奶的客人。記住這些小事，不用多問，就能配合客人提供咖啡。因為能從這裡開始學習，才會有今日的東出咖啡店。」（東出先生）

頂下「Čapek」1 號店
開了「東出咖啡店」

他進店裡第三年，才開始參與焙煎咖啡豆的工作。這時他慢慢地學會焙煎的知識與技術。

進入「Čapek」的第九年，他和現在的太太侑子小姐結婚了。侑子小姐比東出先生更早進入「Čapek」工作，可說是東出先生的前輩。結婚前她在西都店工作。結婚為契機，東出先生夫婦被託付了十以

間町店。

而在結婚一年後，他們向松永先生頂下了十間町店，並且將店名變更為「東出咖啡店」。

東出先生擔任店長努力工作三年，客人也很喜歡他的咖啡。即便如此，更改店名重新開始時，他仍承受了相當大的壓力。

之前松永先生累積的「Čapek」的成績。東出先生身為新老闆，能否像以前一樣繼續獲得客人的支持？想必他也感到相

「蜂蜜咖啡牛奶」580日圓（含稅）。以蜂蜜、牛奶、滲漏咖啡、奶泡的順序倒入玻璃杯，再提供給客人的獨創飲品。

「布丁」400日圓（含稅）。用了滿滿的雞蛋、鮮奶油、牛奶、香草莢的奢華布丁。

每次客人點餐都仔細地用濾紙沖泡再提供的「東出綜合咖啡」430日圓（含稅）。

當煩惱。

「Čapek」的味道很難完全繼承。因為無論如何，一定會顯現出焙煎者的感性與個性。當然我是向松永先生學習，以松永先生創造的味道為基礎，不過我決定根據這個基礎，創造自己的味道。於是也將店名改成東出咖啡店。」（東出先生）

客人一開始也感到困惑。面對每一位客人，東出先生盡可能地仔細說明：「我以松永先生傳授的味道為基礎，今後我想創造自己的味道。還請多多指教。」

東出先生現在的目標仍是「Čapek」。如果對味道感到迷惘，他會立刻去找松永先生商量。並且他也重視自己的個性，每天努力焙煎咖啡。

「以前，有個住在金澤的人調職，經過幾年他回來時，東出咖啡店還是和以前一樣，他也在這裡津津有味地喝著咖啡。這種事令我很高興。可見店家受到本地客人的喜愛。如果這種店能長久經營，就是最美妙的事了。」（東出先生）

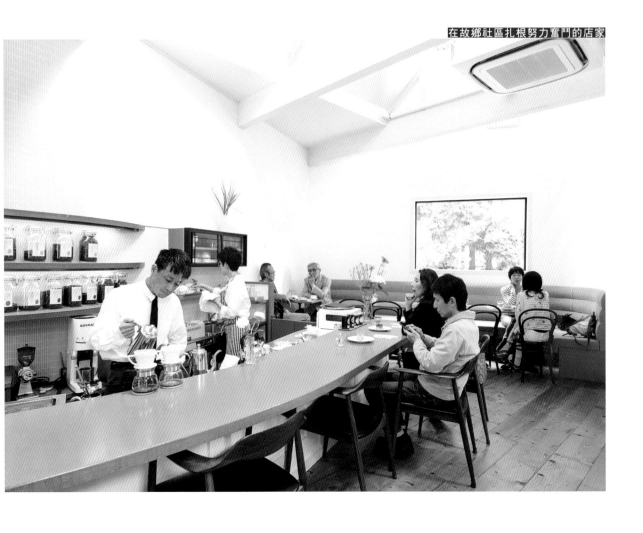

48　米安咖啡焙煎所

滋賀縣守山市

回到當地開業。
目標是成為鎮上的
「咖啡管理員」。

「米安咖啡焙煎所」在滋賀縣守山市開業，是四年前2015年12月的事。他們努力成為鎮上的咖啡管理員。

滋賀縣守山市位於近畿地方東北部，滋賀縣西南部，佐川美術館、琵琶湖大橋和海濱公園等是著名的觀光景點。這次我訪問了川那邊成樹、悠子夫婦經營的，位於滋賀縣守山市守山的「cafe & roasting 米安咖啡焙煎所」。

一踏進店裡，便看到裝了咖啡豆的咖啡罐排在架子上，還有與架子相對設置的

曲線狀吧台。川那邊先生夫婦與客人隔著吧台開心聊天的模樣，令人印象深刻。天花板挑高，以充滿潔淨感的白色為基調的店內空間，很適合一邊喝著美味咖啡，一邊與知心的客人或夥伴談天說地。

「米安咖啡焙煎所」，大家會不會覺得這個店名有點奇特呢？不過，取這個店名決不是為了標新立異。從川那邊先生說明店名由來的話裡，可以感受到他想透過咖啡與社區居民編織心靈的羈絆，立志打造這種店的強烈想法。

「這個地方曾經開過米店，後來變成孩子們喜愛的粗果子舖。雖然我的祖母現在退休了，不過二十年前她用『米安』這個店名經營粗果子舖。時光流逝，我想透過咖啡打造一間讓人們聚集、交際、休息的咖啡店，這種心情愈來愈強烈，所以取了『米安咖啡焙煎所』作為店名。」（川那邊先生）

吧台並非直線，而是曲線狀構造，是

因為想讓客人順利交談而採用的。川那邊先生的想法也傳達給客人，除了自家焙煎咖啡的美味，想要聊天或尋求心靈交流而上門的客人也確實地增加。

返回出生的故鄉
開自家焙煎咖啡店

川那邊先生夫婦回到出生的故鄉滋賀縣守山市守山開「米安咖啡焙煎所」，是距今四年前的2015年12月1日。當時川那邊成樹先生45歲。

川那邊先生在守山待到小學二年級，在大學畢業前住在大阪市市內。大學畢業後，從1995年起在東京品川區以產業心理諮商師的身分工作。

川那邊先生在開現在這間店的五年前，面臨了重大轉機。雖然他長期從事諮商師的工作，心中卻逐漸產生一種想法：

「不是一對一，希望打造讓更多人聚集，

可以貼近那些人的場所。」在他心中懷有這種強烈想法時，正好看到我的著作《咖啡飄香100年：咖啡之神田口護的永續經營哲學》。

「市面上出了許多開咖啡店的技巧書，我自己也看過好幾本。不過，這本《咖啡飄香100年：咖啡之神田口護的永續

從JR東海道本線守山站步行4分鐘便能抵達「米安咖啡焙煎所」。

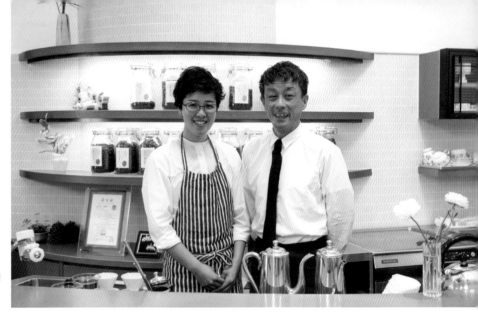

「米安咖啡焙煎所」的老闆
川那邊成樹、悠子夫婦。

經營哲學》和那些書的內容完全不同，它論述了咖啡店的本質。咖啡店的職責是什麼？上面寫說咖啡店是社區交流的場所，我覺得這正是我所追求的，於是拜訪了巴哈咖啡館。」（川那邊先生）

因為這個契機，他參加了巴哈咖啡館主辦的自家焙煎咖啡研討班，並且加入巴哈咖啡館集團。在他開店的三年前，他帶著太太悠子小姐和孩子，全家一起回到本地，正式地著手準備開自家焙煎咖啡店。

開業前在活動中擺攤
努力創造顧客

川那邊先生夫婦在開業前積極努力做一件事，作為創造顧客的一環。那就是，在地區的自由市集或各種活動中擺攤，讓大家認識「米安咖啡焙煎所」的咖啡味道。

那時候，為了學習自家焙煎的技術，他從守山到巴哈咖啡館在南千住的訓練中

「對於焙煎咖啡豆擁有一定自信時，我便開始擺攤。將來我想要開米安咖啡焙煎所，目前正在努力學習。店開了之後，希望客人都能來坐坐，順便當作宣傳，以一杯300日圓提供咖啡。」（川那邊先生）

「米安咖啡焙煎所」位於保留昔日樣貌的閒靜住宅區。儘管位於汽車普及的地方，卻沒有停車空間。從店鋪走一段距離便是「市中心交流停車場」，開車上門的客人都是使用那座停車場。儘管位於這種地方，開幕也沒多久，但當地居民和來自縣內外光顧的客人仍逐漸增加。「想透過咖啡完成串起人與人的任務」，川那邊先生夫婦的想法傳達給客人，經由口耳相傳，客群逐漸擴大。

心，以一個月一次的頻率去上課。他把練習焙煎的咖啡豆裝進大背包帶回去。他活用那些咖啡豆，在自由市集或各種活動中擺攤。

川那邊先生夫婦開業後（從2016年4月開始），立即熱心地投入一件事。

就是「CaféSchola」這個咖啡教室，schola 在拉丁語的意思是學校。為了增加社區的咖啡愛好者，同時增加咖啡豆的銷售額，而開始這個活動。

一次招收的學員大約是十人。講師是店長川那邊成樹先生（SCAJ 認證高級咖啡師）。學費為 2500 日圓（含稅）。

在 2016 年這一年，共舉辦十八次，學員總共有一百二十名。講座內容為，入門篇①「認識咖啡味道的差異」～三種咖啡的比較評飲～：入門篇②「瞭解精品咖啡」～咖啡最新資訊與味道的比較評飲～：入門篇③「瞭解萃取的原理」～萃取、滲漏實習～：入門篇④「從咖啡豆到杯測」～焙煎參觀～。最有意思的一點是，從入門篇①到④全部上完的人，會被認證為「米安咖啡大使」。

「2016 年有二十五名學員被認證為米安咖啡大使。這些人成為特別會員，在各種試飲、試吃會、活動上都有特別優待。」（川那邊先生）

Café Schola 的學員變成「米安咖啡焙煎所」支持者的例子並不少，他們變成回頭客，也是支持這間店的強力支持者。此外，在家裡自己泡咖啡的客人增加，也有助於打開咖啡豆的銷路。

「米安綜合咖啡」480日圓與「摩卡卡魯納（巧克力蛋糕）」400日圓（含稅）。蛋糕是由老闆娘悠子小姐自製。

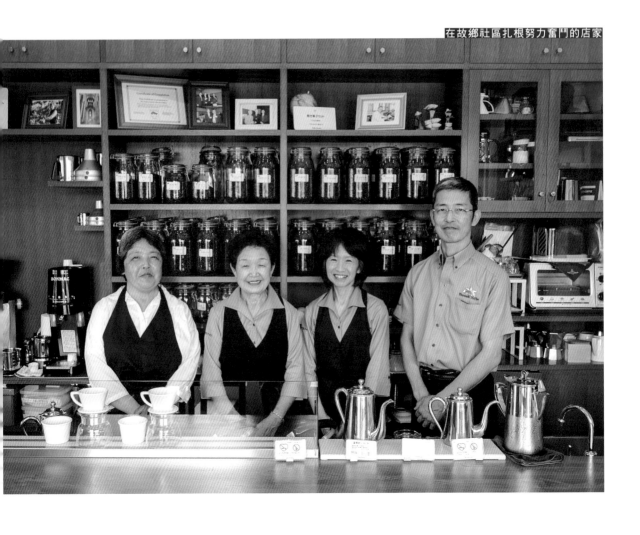

49　Kaffee Barnack

岡山縣青江

由於太太的理解
與全面協助
開了夢想中的咖啡店。

「Kaffee Barnack」的平地耕太郎先生，在年近50歲時決定自行創業。之後，他學會開自家焙煎咖啡店的知識與技術，並成功創業。目標是打造受到社區居民喜愛的店。

這次，我拜訪的「自家焙煎咖啡屋 Kaffee Barnack」，位於岡山縣岡山市北區青江，離岡山車站開車大約10分鐘。這間店在十年前的2009年10月3日開幕。

老闆是平地耕太郎、朗子夫婦。耕太郎先生非常喜歡照相機，「Barnack（巴奈

克）」是知名的35毫米照相機的開發者，店名就是取自他的名字。

我也是相當喜歡照相機的人，所以能夠瞭解耕太郎先生把店名取為 Barnack 的心情。

和太太討論過後，決定在年近50自行創業

平地耕太郎先生在十年前開店。當時平地先生年近50，他在47歲時獨立開業。

在決定獨立開業之前，他煩惱許久，也和太太充分討論過。我向耕太郎先生請教了獨立開業之前的經過。

「岡山是我出生成長的地方，大學畢業後，我回到本地的地區金融機構就職。我從業務部調到審查管理部，然後，從總務會計歷經協會外派，從事務系統部門調到審查部門與總部部門，工作了很長一段時間。這段期間，我印象最深刻的事情是，

轉換到西元2000年那時候的各種情形。當時日本一片混亂，想必不少人記憶猶新。我也以負責人的身分一面進行金融系統的設計建立，一面準備合併，我絕對忘不了跨過西元2000年等克服的難關。雖然辛苦，卻總是有新挑戰，我非常感謝那段充實的上班族生活。」（耕太郎先生）

在公司活躍的耕太郎先生，「自己想做點生意」的心情逐漸變得強烈。這可能是受到父母的影響。

他父母的老家是位在鄰縣的一家經營超過百年的商家。耕太郎先生的家也另立門戶，在岡山地區負責一部分的生意。

耕太郎先生在上小學之前，是在二樓為住居、一樓為父母職場的職住合一的環境中長大，孩子心裡可能覺得：「總有一天我也要做生意。」他會開現在這間店，或許可說是極其自然的發展。

開始做生意之時，祖父常對他耳提面

「要做生意的話，在不景氣的時候，最好先衡量自己的能耐再開始。」

恰好那個時代是，泡沫經濟破滅後失落的二十年當中。金融風暴（雷曼兄弟破產）、以及通貨緊縮造成經濟長期低迷，他覺得開始做生意的時候到了，於是決定自行創業。創業之時，他和太太充分討論，努力獲得理解。

「因為是在年近50歲才決定自行創業，老實說我也感到十分不安。家裡有三個男孩，最大的是高中三年級。也許孩子比我更加不安。當然妻子內心也非常不安。為了消除不安，我和妻子充分討論，取得她的理解。開店後獲得她的全面協助，我們一起到店裡工作。因為有妻子的理解和支持，才能有今日，我真的很感謝她。」（耕太郎先生）

獲得社區居民的喜愛
目標成為商人

耕太郎先生在離職後才正式地著手規劃生意的內容。父親對他說：「也讓我參與。」父親全面的協助也是巨大的支持。

他也前往各地尋求新事業資訊，雖然也有人邀他加盟，不過他沒有接受。這是有理由的。因為他覺得任何人都能開加盟店，所以新加入者很多，不是值得花一輩子做的生意。

耕太郎先生在以前的工作被灌輸了「陪伴本地、社區集中、面對面」的精神。

耕太郎先生的目標是，即使上年紀也能繼續工作，受到社區喜愛的商人。

在他反覆思量時，碰巧踏進東京吉祥寺的銀行，看到的大型連鎖咖啡店成了重大轉機。

「我看到銀行窗口、ATM區與大型連鎖咖啡店融為一體的樓層，便覺得咖

從JR岡山站開車大約10分鐘，在國道30號沿線上開業。肉色的外牆令人感覺溫暖。

在吧台內萃取咖啡的平地耕太郎、朗子夫婦。

耕太郎先生的母親智江女士和妹妹佳代子小姐正在手工挑選。

藉由手工挑選提供無雜味的咖啡。

啡生意和任何地方都能合作，因為這個契機，我開始對咖啡感興趣。那個時候，父親的末期癌症確診，不過他說『不要找理由，總之去試試』，我接受父親的建議，一邊幫忙看護和妻子的工作，一邊開始遍訪咖啡店。」（耕太郎先生）

我和耕太郎先生見面，正是在這個時候。他參加了研討班，在主辦人的介紹下前來拜訪我。藉著這個機會，之後兩年半

他到巴哈咖啡館在南千住的訓練中心上課，努力學習開自家焙煎咖啡店所需的知識與技術。

從岡山到東京的訓練中心，他一個月最多會上三次課。當時他已經從公司辭職，所以零收入。為了稍微節省經費，他還曾經搭深夜巴士到東京。

開幕十年，現在耕太郎先生和太太朗子小姐、還有耕太郎先生的母親智江女士、和妹妹佳代子小姐，全家人團結一心讓店裡生意興隆。

太太朗子小姐以前長期從事看護工作，這也展現在對客人的關懷。

「我以前從事看護工作，感覺和現在咖啡店的工作有許多共通之處。同樣是人與人接觸，如果彼此都能愉快地度過，就是最美妙的事了。」（朗子小姐）

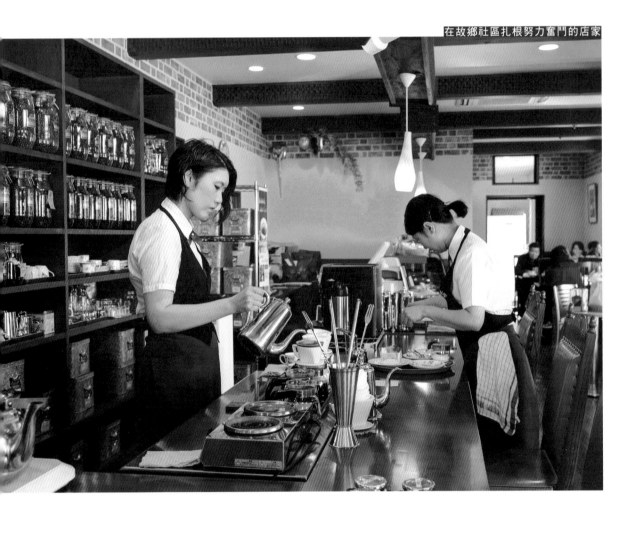

打造從小孩到老人
都能輕鬆上門
受到社區喜愛的店。

50　Café Kästner

德島縣德島市

「Café Kästner」在 1998 年 開 業。以成為從小孩到老人都能夠輕鬆上門的咖啡店為目標，開幕以來受到社區居民的喜愛。

德島市位於四國東北部，是德島縣縣廳所在地。從德島市總是會聯想到阿波舞。這是每年 8 月 12～15 日為期四天的夏季祭典，現在是全球知名的一大盛事。這次我拜訪的「Café Kästner」，就位於以阿波舞聞名的德島市川內町大松。

迎接我的人是佐藤文昭先生、由美子

小姐夫婦。我和佐藤先生夫婦是久別重逢。

在巴哈咖啡館上課十三年 後來開了自家焙煎咖啡店

佐藤先生在1998年開了「Café Kästner」。距今二十多年前，當時佐藤先

從鳴門方向走國道11號外環道路往南前進，越過加賀須野大橋約1km處就能看到店鋪。

生41歲。他從兩年前在車庫設置焙煎機，開始販售咖啡豆，但是實際上建造店鋪是在那一年。

他在1985年加入巴哈咖啡館集團。在開店前的十三年時間，他到東京南千住的巴哈咖啡館學習自家焙煎咖啡的知識與技術。

許多人憑著半吊子的知識與技術才開業，這樣長期間紮實地學會知識與技術的人，在我的記憶中，連在集團咖啡店之中也是極少見的例子。

「大學畢業後，雖然我踏上廚師之路，卻對料理最後提供的咖啡的品質抱持疑問……這時，我參加了田口先生的研討班，他說『正確的咖啡，是對身體有益的咖啡』，聽了他的觀點我覺得很感動，打算總有一天也要自己開自家焙煎店。因此，我決定立刻加入巴哈咖啡館集團。之後，我一邊從事飯店主廚的工作，一邊利用工作的空檔，從德島到東京的訓練中

心上課，努力學習自家焙煎咖啡。」（佐藤先生）

佐藤先生在28歲加入巴哈咖啡館集團。他在三年後31歲時，與太太由美子小姐結婚。之後也有了孩子。在孩子還小時，為了節省經費與時間，他常常搭夜行巴士到東京的巴哈咖啡館上課。

他的辛苦非同一般，不過當時培養的學習正確知識與技術的專注態度，成為他在德島這個地方縣市贏得當地客人信賴的基礎。

想成為從小孩到老人 都能享受的咖啡店！

瀏覽「Café Kästner」的網站，最先映入眼簾的訊息是「Café Kästner」提供『正確的咖啡及好咖啡』，希望成為從小孩到老人都能輕鬆上門，受到社區喜愛的咖啡店。」

設在店內一角的廁所。就算輪椅也能輕鬆進入，保留了寬敞舒適的空間，讓行動不便者也能使用。為了讓客人心情舒暢地使用，仔細注意保持清潔。

提到咖啡專賣店，不少店家是以少數咖啡愛好者為對象。與這種店家劃清界線，試圖打造受到社區廣泛客層喜愛的咖啡店，正是「Café Kästner」最大的特色。

店名「Kästner」傾注了佐藤先生夫婦的想法。

「Kästner 這個店名，取自德文兒童文學作家 Erich Kästner（耶里希·凱斯特納。

1899〜1974年）的名字。他的代表作有《小偵探愛彌兒》、《我們這一班》、《動物會議》、《天生一對》等作品。作品中有句話是，他認同每個孩子是獨立的人格。他也說過『在人們為善之前，世上並沒有善』。我相信這就是田口先生提倡的正確咖啡的實踐，為此每天努力。」（佐藤先生）

從「Kästner」這個店名，能感受到佐藤先生夫婦對孩子，以及對他人溫暖的想法。佐藤先生夫婦的厲害之處是，將「受到社區喜愛的咖啡店」的想法，透過實際打造店面加以實踐。

這一點，光看廁所就能明白。許多店家往往以座位空間為優先，將廁所擺在後頭，他們卻保留了寬敞的空間，甚至為了讓帶嬰兒的客人也能放心使用，廁所一角還設置了尿布更換台。寬敞的空間也是出於對行動不便者的關懷，就算坐輪椅也能輕鬆使用。行動不便者會在意使用後弄髒環境，他們也關心這樣的人，員工會在行動不便者使用後若無其事地去廁所確認，讓任何人都能毫無顧慮地使用。

車子可以停靠在入口，並且做成斜坡，讓輪椅下車後可以直接進入店裡。此外還設置了空間寬敞的電梯，就算坐輪椅也能上去二樓樓層。當然，或許是因為地方縣市才能打造比較寬敞的店面，不過是

人氣咖啡「Kästner綜合咖啡」。

隔開店內一角劃設的焙煎室裡，設置了10kg的大師焙煎機。

「Café Kästner」的老闆佐藤文昭先生（左）和老闆娘由美子小姐（右）。

否願意實踐，終究得看店鋪經營者的意思。

在常常以經營效率為優先的現代，以社區居民便於使用為優先，從中發現巨大的價值，我覺得這點很不錯。

回應社區居民的要求

出外舉辦咖啡研討班！

佐藤先生夫婦自開店以來，有一件非常重視且持續進行的事。那就是出外舉辦咖啡研討班。

這是在中小學、事業單位的委託下進行，換言之就是咖啡教室的出差版。

「開幕經過兩、三個月時，客人之中有大學教授，他希望我們到學校舉辦咖啡研討班，這就是開端。之後，在孩子還小時也參與過家長會，當時也到學校舉辦，因為與社區各方人士的關係，現在也持續進行。」（由美子小姐）

老闆娘由美子小姐從大學的營養系畢業後，曾經待過大型食品企業的研究室，所以也精通食品。由於這個緣故，在研討班不只討論咖啡，也會談到食品安全。

咖啡研討班的報名費是一人1000日圓。每一場辦下來，也許需要更多經費。

那為何長年以來仍繼續舉行呢？這令我重新思考了何謂咖啡店的職責？何謂貼近社區？

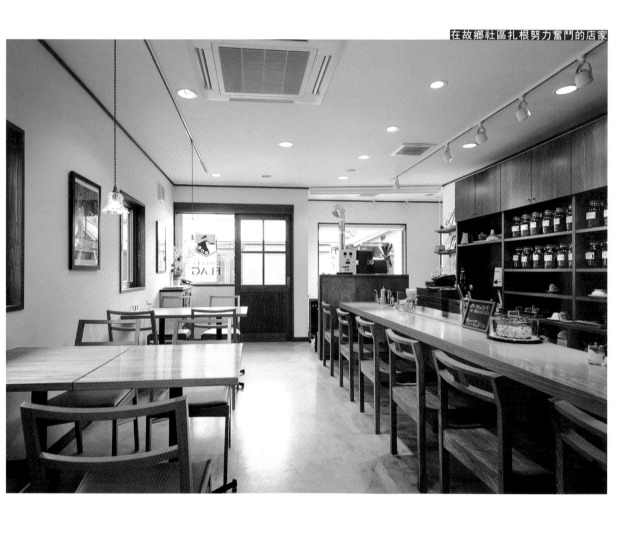

51　COFFEE FLAG YUSUHARA

高知縣檮原町

向工作超過二十年的公司辭職，
回到出生的故鄉
和太太兩人一起開咖啡店。

店長在公司工作二十幾年後，回到出生的
故鄉高知縣檮原，獲得太太的協助，開了
自家焙煎咖啡店。

這一次所要拜訪的「COFFEE FLAG
YUSUHARA」（以下簡稱 FLAG）位於高
知縣高岡郡檮原町檮原，是坂本龍馬從土
佐藩脫藩時所通過的地方，也是著名的脫
藩之道。

我從東京羽田搭飛機飛往高知機場。
再從那裡開車抵達目的地檮原町檮原。如
同融入自然環境中，建築物整齊地排列。

此外人行道之寬著實驚人。而且沒有護欄。人行道擁有足夠的寬度，可讓行人安全地行走，因此不需要護欄。同時也沒有電線桿。真是美麗的景觀。能有這樣的景觀，是因為有此地居民的協助吧！為了社區整體，優先思考何者才重要。我強烈地感受到檮原這個地區的人民文化水準之高。「FLAG」的老闆山口健兒先生，於2012年11月27日在檮原開店。檮原是山口先生出生的故鄉，他經歷了到東京，在公司上班，又回到檮原獨立開業。

想以經營者的身分一決勝負。
如果是咖啡就辦得到

山口先生後來決定開咖啡店，他到巴哈咖啡館的訓練中心上課時，也參加了咖啡產地的研習。

比別人加倍熱心研究，積極認識、協助其他參加者的模樣令我印象深刻。在公司身為團隊領導者十分活躍的山口先生，令人感受到他身為社會人士的高度資質。

「我是兩兄弟之中的次男，哥哥很早以前就過世了。當時我30歲。那時候父母還很年輕，我沒有打算回故鄉。隨著上了年紀，我開始思考一個課題：老家會變成怎樣？每天被忙碌的工作追著跑，仍然沒有找到答案，時間就這麼過去了。」（山口先生）

「我在上班族時代，從事智慧型手機的開發工作。雖然工作十分充實，卻也感覺到了極限。因為我覺得自己提出的構想，無法超越日本智慧型手機市場上居於首位的產品。還有因為老家的事情，正在煩惱時，妻子告訴我某個咖啡研討班的訊息。那是巴哈咖啡館的研討班。遇見巴哈咖啡館使我下定了決心。我要在故鄉開咖啡店。我以前努力投入與海外有關係的工作。從公司辭職後也想繼續這樣，若是咖啡的工作，即使待在檮原也能與咖啡產地的農園等持續維持與海外的關係。此外，若是咖啡的工作，藉由自己準備的資金，也能在故鄉檮原以經營者的身分一決勝負。」（山口先生）

在公司這樣的組織，各種因素牽扯不清，有時明知必敗還是得挑戰。然而，被迫艱苦奮戰的是每一個人。並非一個團隊，而是以個人身分為了活出自己的人生，山口先生選擇了成為咖啡店經營者的道路。就像我這樣。

山口先生在2011年夏天向公司辭職。之後，他在千葉松戶和太太和代小姐一起租了公寓，到隔年7月為止的十一個月時間，他到巴哈咖啡館在東京南千住的訓練中心上課，努力學習咖啡的知識與技術。

我常常對「想開咖啡店」的人說，如果現在有工作，就一面工作一面學習咖啡的知識與技術。因為確保現在的收入比較

高知縣檮原是位於山間，充滿自然、氛圍靜謐的小鎮，也是頗有人氣的觀光地。有許多來自日本全國的遊客造訪。

沒有風險，心靈也會有餘裕。

然而像山口先生的情況，向公司辭職，專心學習咖啡，想要早一點開業，這我也贊成。因為他長年在公司工作，在資金與計畫等方面已經培養出紮實的能力。

「學習咖啡的知識與技術需要多久時間？費用需要多少？我計算過後，並研究清楚憑手頭上的資金是否可行，然後獲得妻子的協助便付諸實行。」（山口先生）

山口先生以一週三天的頻率，從松戶到訓練中心上課。此外，他也每天趁著空檔學習咖啡。除此之外，他也保留了和以前公司同事見面的時間。

「我很重視與透過工作認識的人之間的緣分，我會盡量和以前一起工作的人見面。我的店開業之後，有遠方的朋友向我訂購咖啡豆，我真的很感謝他們。」（山口先生）

此外，太太為了學習接待服務，開始在上野的甜甜圈店工作。累積了這些經

驗，山口先生夫婦回到出生的故鄉檮原開了「FLAG」。

「用自己的雙手，能做出人們覺得『美味』的食物，我覺得這點深具魅力，這正是我想開咖啡店的動機之一。我在巴哈咖啡館累積訓練，當自己能夠製造咖啡時，我確信想開咖啡店的這個決定並沒有錯。」（山口先生）

想要打造對社區
有所貢獻的咖啡店

這次我訪問「FLAG」時，有位女客人坐在吧台喝著咖啡。

「店鋪是將我老家的車庫改裝而成。我另外租了房子，她是房東的親戚，也是我們開業以來的客人，非常支持我們。」（山口先生）

過了一會兒，有小孩、母親和爺爺一起上門。他們很快就和山口先生夫婦聊開

了。一問之下，那位爺爺的父親開過餐廳，山口先生小時候經常去吃他們的蛋包飯。

現在人與人之間的緣分逐漸變淡。山口先生夫婦的店是守護緣分，同時也是擴大緣分的地方。

「如果因為我們的咖啡店，讓檮原這個小鎮的魅力增加，那就太美妙了。我想打造這樣的店，也許真能實現。好的咖啡具有這種力量。巴哈咖啡館讓我這麼認為。不過開業才三年半，每天感覺自己還只是新手。雖然想要打造一間對社區有所貢獻的咖啡店，實際上卻總是獲得社區居民的指導與鼓勵。總之，現在想要誠心誠意地仔細做好工作，這是我目前特別留意的事。」（山口先生）

想要貢獻社區，他的信念透過仔細做好工作傳達給人，所以才會獲得社區的支持。所謂咖啡的魅力，同時也是製作咖啡者的魅力。

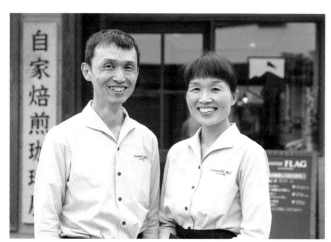

店長山口健兒先生和太太和代小姐。

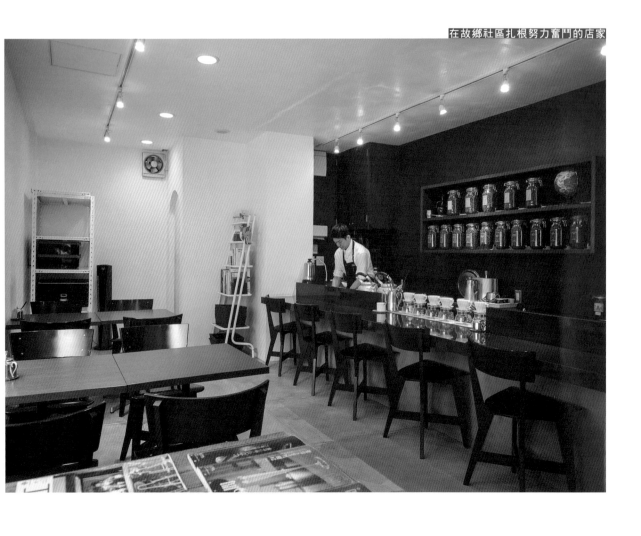

52　豆香洞咖啡

福岡縣白木原

藉由咖啡教室等
踏實的努力
加深與社區的關係。

後藤直紀先生在巴哈咖啡館努力學習咖啡三年，之後在居住地福岡縣大野城市白木原開業。他藉由咖啡教室等踏實的努力，加深與社區的關係。

走進店裡，老闆兼焙煎師後藤直紀先生與太太理子小姐正著手準備咖啡教室。

這次我拜訪了位於福岡縣大野城市白木原的「豆香洞咖啡」。一問之下，原來下午1點要舉辦以社區居民為對象的咖啡教室。

「今天下午有利用公休日舉辦的咖啡

到地區居民的使用。從西鐵福岡算起第八站是西鐵白木原站，從這一站下車沿著鐵軌往福岡方向稍微折返，便能看見「豆香洞咖啡」。

2008 年 6 月後藤先生在這個地點開了現在的店鋪。歷經一年的無店鋪販售，才開了現在這間店。印象中，我記得他開店和結婚幾乎是同一時期。

「從開店的前一年，我便和當時在公司上班的妻子討論要一起做生意。經過在巴哈咖啡館修業，決定在本地開業時，最後打算不請員工，我向田口先生介紹了自己的妻子，這件事我記得很清楚。我和妻子約會時總是在尋找物件，多虧如此，才找到了現在的店鋪（笑）。」（後藤先生）

巴哈咖啡館時的情形，我仍記憶猶新。

「我本來打算向公司辭職專心學習咖啡，不過田口先生對我說『一邊在公司上班也能一邊學習咖啡』，這番話使我恍然

教室。咖啡教室從開店前便開始舉辦。是為了讓社區居民瞭解咖啡的美妙之處而開始的，這七年來每個月都會定期舉行。」（後藤先生）

想必有人已經知道後藤先生，他在 2013 年的世界咖啡烘焙錦標賽（World Coffee Roasting Championship）獲得優勝。這是由世界各國選拔出的人互相比賽的大賽，能在這場比賽中成為優勝者，真是太厲害了。

後藤先生是巴哈咖啡集團之中的年輕老闆，積極地參加比賽或 SCAJ 的活動。他從學生時代便以咖啡業界為目標，賭在咖啡上的熱情比別人強一倍。

2008 年 6 月
在福岡縣大野城市開店

西鐵天神大牟田線是從西鐵福岡到大牟田，作為連接福岡縣南北的大動脈，受

一邊在公司上班一邊到
巴哈咖啡館學習咖啡

因為「想開咖啡店」，後藤先生來到

在離西鐵白木原站不遠處開業。

大悟。或許我是以學習咖啡為藉口想逃離公司。後來，我一邊在公司上班，一邊在巴哈咖啡館上了三年的課。」（後藤先生）

往返於福岡與東京之間既花時間，又耗金錢。他週六來巴哈咖啡館，然後在附近收費低廉的旅館投宿。他一面保持與公司，也就是與社會的關係，一面在假日持續到巴哈咖啡館上課，這三年的累積鍛鍊出後藤先生的個人能力，也造就了「豆香洞咖啡」的成功。

現在踏實地
創造顧客才是重點

後藤先生夫婦在開店的同時也結婚了，現在育有兩個孩子。第一個是男孩，第二個是女孩。光陰似箭，開幕時出生的大兒子已經6歲了，二女兒則是3歲。

雖然還是帶孩子很辛苦的時期，不過聽說一年前太太理子小姐也開始進店裡幫

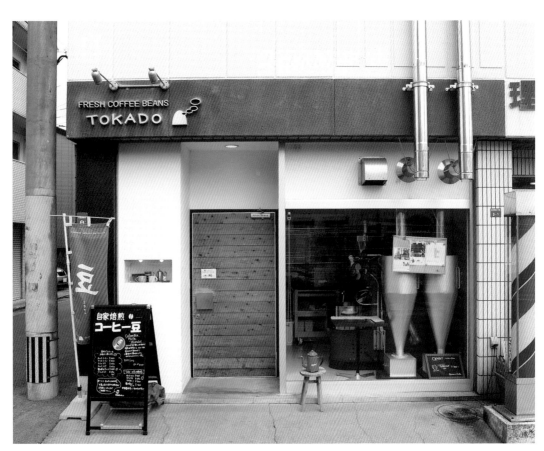

透過大片窗戶玻璃，從外頭能看見焙煎室。

忙。

「丈夫變成世界冠軍後，外出的次數變多了，忙到令我很擔心他的身體……我想要稍微幫點忙，便開始到店裡工作。」（理子小姐）

「藉著變成世界冠軍的機會，我身邊的情況也大為改變。不過，我覺得是否會朝著好的方向全看我自己。不被一時的狂熱所迷惑，我認為現在踏實地創造顧客才是重點。」（後藤先生）

後藤先生獨自開業的15坪大小、13席的咖啡店，現在一個月能賣出1200kg的咖啡豆。這數字太驚人了。在他變成冠軍前是一個月賣出350kg，所以大約增加為三倍。後藤先生在店鋪附近新設了焙煎室，他已經做好準備，即使焙煎量繼續增加也能對應。

我正要離開時，看到後藤先生在「豆香洞咖啡」店裡，對咖啡教室的每一位參加者真摯地打招呼。

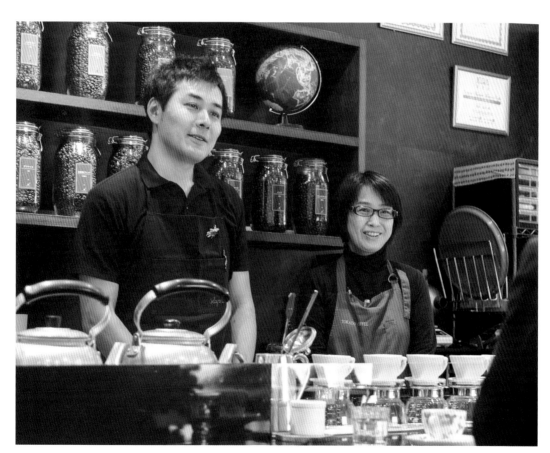

老闆兼焙煎師後藤直紀先生（左）與太太理子小姐（右）。

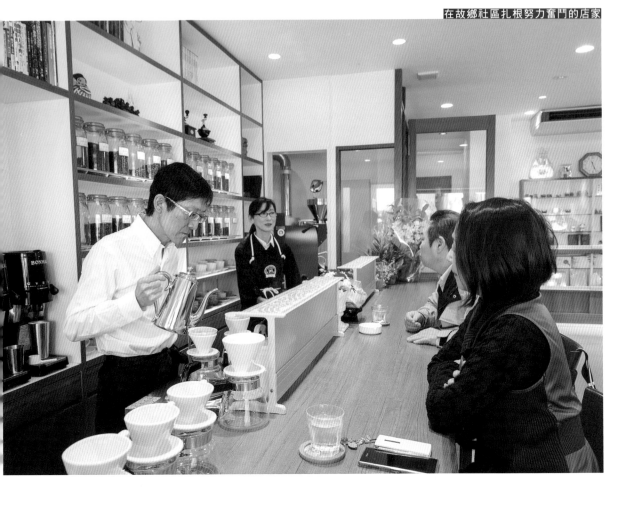

53　Café Glück

福岡縣久留米市

Glück＝幸福。
想透過咖啡讓所有人
都得到幸福。

老闆彌永勝希先生在「巴哈咖啡館」學習咖啡三年，然後回到出生的故鄉久留米開店。店名「Glück」在德文是「幸福」的意思。

久留米市位於九州北部、福岡縣西南部，是九州的中心都市，距離福岡市約40公里。久留米市的JR鹿兒島本線的久留米車站，和西鐵天神大牟田線的西鐵久留米車站，兩站中間是日吉町，而「Café Glück」於2014年9月3日在此開幕。

走進店裡，彌永先生夫婦從吧台裡面

以爽朗的笑容迎接我。咖啡師彌永勝希先生在「巴哈咖啡館」上了三年的課，因此我十分瞭解他的個性。我第一次和太太佐和子小姐見面，這次的訪問我很期待能與她相見。

雖然提供美味的咖啡、舒服的接待服務也很重要，不過這個人咖啡店在社區成功的基礎是老闆夫婦的資質以及人品。而彌永先生夫婦正是具備了優秀的資質。

雖說店裡才剛開幕，不過一切都整理得井然有序，充滿了整潔感。儘管如此卻不會讓人覺得拘謹，感覺十分舒適。而營造出這種氣氛的人，正是彌永先生夫婦。

回到故鄉久留米市
在54歲開咖啡店

彌永先生在54歲開了咖啡店。雖然起步算晚，不過相對地，表示他長年來在社會上活躍。

雅致高尚的建築物正面融入街景中。

「我的老家在久留米，父母在這裡經營美容院和美容院。我在學生時代離開久留米，之後一直在東京生活。從30幾歲開始，一直希望有朝一日回到故鄉做點什麼。由於我從高中時期就很喜歡咖啡，所以想要開咖啡店。」（彌永先生）

彌永先生從鹿兒島 La Salle 學園畢業後，便進入東京大學就讀。研究所碩士課程修畢後，曾在大型電機廠商、外商保險公司工作，後來開了自家焙煎咖啡店。

彌永先生有個姊姊叫做玲子，現在改姓為城戶。城戶小姐原本是寶塚歌劇團團員，目前在咖啡店所在的大樓三樓經營「Studio Dance Dreamer」。她每天往返工作室時，都會來店裡喝杯咖啡，購買咖啡豆等，以行動支持彌永先生夫婦。工作室的學生也經常來店裡消費。店裡擺放了 Studio Dance Dreamer 或寶塚音樂學校的小冊子。

店名取名為
「Glück＝幸福」的想法

彌永先生一邊在公司上班一邊到巴哈咖啡館上了三年的課。

「為了開咖啡店，我上了很多研討班，

聽了不少課。有一次，我去上巴哈咖啡館的研討班時，關於咖啡店職責的內容，打動了我的心。我想在這裡學習咖啡。打定主意後，我便開始去上課。」（彌永先生）

「Café Glück」的「Glück」在德文是「幸福」的意思。彌永先生夫婦的想法傾注在這個店名。

彌永先生在開店之時，寫下了「Café Glück」的使命與責任之行動方針」。

- 讓咖啡店的員工與家人得到幸福。
- 讓供應商等外部人員及他們的家人得到幸福。
- 讓現在與未來的顧客得到幸福。
- 讓社區居民（尤其是身心障礙人士等社會弱勢）得到幸福。

「回到出生的故鄉久留米，我想透過這間店對社區有所幫助。今後也預定舉辦咖啡教室。」（彌永先生）

以充滿整潔感的白色為基調的內部裝潢。桌子座位配置時也留有空間。

「Café Glück」才剛開幕，今後將與社區逐漸加深關係。然而，我確信「Café Glück」將會成功，並且我也希望他們成功。

具備高度專業知識的彌永先生，上班族時期在組織中充分地自我實現，也頗具社會地位。他之所以辭職當咖啡店的咖啡師，並不是為了把喜歡的咖啡當成工作、隨心所欲地生活。他是為了完成剛才介紹的使命與責任，也就是咖啡店的職責。

如果彌永先生夫婦為了完成咖啡店的職責而採取行動，透過「Café Glück」與夫婦倆產生關係的社區居民，也會和我有相同的期望吧？希望這間店成功，希望它一直在社區裡經營。

並且，「Café Glück」持續經營下去，人與人之間將沒有隔閡、互相扶持，肯定會為地方社會帶來幸福的。

左圖：咖啡與烘焙點心組合550日圓（含稅）。咖啡是綜合咖啡。右圖：隔著玻璃看到的綠色大師焙煎機非常引人注目。

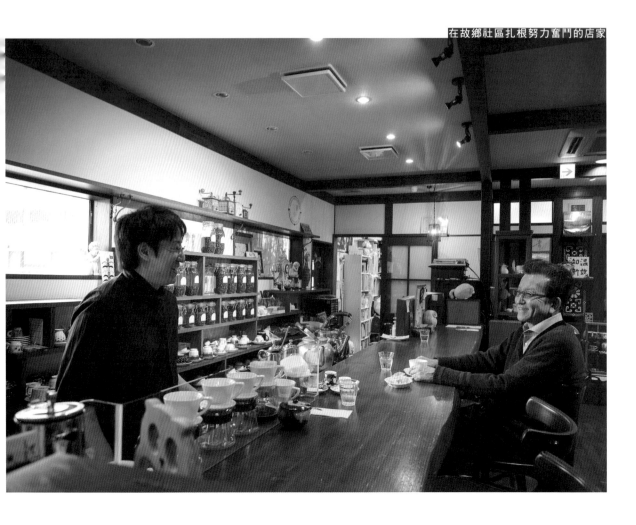

自家焙煎咖啡＆蛋糕與葡萄酒的店

54 Cafe Elster

佐賀縣唐津市

透過咖啡與蛋糕
與社區培養
更加豐富的關係。

老闆松永雅宏先生是佐賀縣唐津市出身。他遠赴東京的巴哈咖啡館學習，後來開了咖啡店。他和資深店長居石由美子小姐齊心協力迎接第十五個年頭。

我相隔許久再度訪問「Cafe Elster」。

和老闆松永雅宏先生一起等候我的人是開店以來的熟客。他的名字是夏秋洋一先生。一問之下，他在步行3～4分鐘的地方經營婦產科診所，而他正是院長。

他說，想要和來自東京的我們聊聊「Cafe Elster」，所以利用工作的空檔來店

「Cafe Elster」距離唐津站步行約13分鐘。

坐在吧台座位眺望外頭景色，透過窗戶玻璃能看見唐津城。

裡。

「Cafe Elster 開店十二年了，我從開幕當初幾乎每天光顧。一開始雖然覺得，在人口較少的地方縣市開咖啡專賣店很難維持吧？這樣沒問題嗎？不過後來和老闆松永先生變得能親切交談後，他教我認識咖啡的深奧，我馬上就變成了支持者。現在診療結束後，我一定會過來喝杯咖啡，購買咖啡豆。在這裡度過的豐富時光，對我來說，是生活中重要的一部分。」（夏秋先生）

於十五年前的2004年
在唐津市當地開店

唐津市位於佐賀縣西北，面向玄界灘。此地保留眾多的名勝古蹟，唐津神社的秋季例大祭唐津宮日節、呼子早市等非常有名，想必不少人都知道。

位在唐津市北城內的「Cafe Elster」，

是在十五年前的2004年10月開幕。松永先生當時34歲。之前松永先生在父親的公司工作，後來他決定自己做點生意，於是開了咖啡店。

「父親擁有土地，我想要在那裡做點生意，於是就開始計畫。一開始是想開很普通的咖啡廳，但我覺得必須與其他店家做出差異，突顯出自己的個性，於是走遍了九州許多家咖啡廳，最後看到了巴哈咖啡館集團的咖啡店。我在那裡聽說了田口先生，便決定以自家焙煎咖啡店為目標。」
（松永先生）

松永先生到巴哈咖啡館上了五年的課。他一面留在公司，一面抽出時間到東京的巴哈咖啡館上課學習。這五年的累積，成了現在「Cafe Elster」的基礎。

致力於創意咖啡和咖啡與蛋糕的搭配

「Café Elster」重視基本的咖啡，不過對於菜單也下了不少工夫。例如創意咖啡也是其中之一。

創意咖啡有「生薑咖啡」570日圓（含稅）、「爪哇咖啡」620日圓（含稅）、「瑪麗亞·泰瑞莎」620日圓（含稅）。例如，「生薑咖啡」是深焙的咖啡加上生薑與蜂蜜的咖啡。「偶爾想喝一杯有點奇特的咖啡」，提供給這種客人的菜單頗受好評。

此外也致力於咖啡與蛋糕的搭配。蛋糕是自製，搭配深焙與淺焙的咖啡，每日更換準備一種蛋糕。例如，人氣蛋糕之一「巧克力蛋糕」380日圓（含稅），老闆會建議客人搭配深焙咖啡。

對咖啡店而言，咖啡與蛋糕是非常重要的商品。「Cafe Elster」的這兩項商品皆

老闆松永雅宏先生（右）與萃取咖啡的店長居石由美子小姐（左）。

是自製，正因提高了品質，才能向客人提

出咖啡與蛋糕的搭配。

此外松永先生也打算活用品酒師的證

照，在未來提出甜點酒與自製蛋糕的搭

配。

「Café Elster」的吧台與桌子上，擺了

各種小冊子。

那些小冊子裡，介紹了唐津市的名勝

古蹟與各種活動。

「上門消費的客人會拿起小冊子看

看，如果有興趣可以去造訪名勝古蹟，或

是參加唐津才能體驗到的活動，基於這個

想法所以擺放了小冊子。唐津市觀光課的

人也很高興，觀光課那邊也有介紹我們的

店，真是幫了我們大忙。」（松永先生）

和松永先生一起撐起「Café Elster」的

店長居石由美子小姐，在這裡工作超過十

年了。

他們齊心協力走過的軌跡，將「Café

Elster」與社區的關係，培養得更加豐富。

「瓜地馬拉咖啡SHB（極硬豆）」570日圓與「巧克力蛋糕」380日圓（含稅）。

青森 21

秋田 11 31
岩手 10

長野 16 17 36
山形 22
宮城 12 40

富山 01 44 45
石川 18 46 47
岐阜 26
福島 03 41

群馬 23 42
栃木 02
埼玉 28
千葉 34

京都 19 20

三重 39
東京 06 07 13 14 15 24 32 33 55

滋賀 48
神奈川 35 37

大阪 08 27 30
静岡 04 25 29 38 43

山梨 05

徳島 50

高知 51

店家名單

北起東北的青森縣，南至九州的福岡縣，巴哈咖啡館的集團咖啡店在各地努力奮鬥。

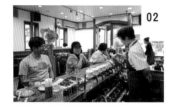

04

自家焙煎咖啡屋 COSMOS
【住】静岡県牧之原市静波2263-6
【營】10：00～19：00
　（18：00最後點餐）
【休】週二
【TEL】0548-22-6685

01

Ducksfarm
【住】富山県下新川郡入善町木根145
【營】10：00～21：30
　週日、例假日 10：00～19：00
【休】週一
【TEL】0765-72-1460

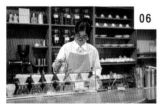

05

自家焙煎咖啡 cafe Prado
【住】山梨県南都留郡
　富士河口湖町船津7424-1
【營】10：30～19：00
【休】週三
【TEL】0555-72-2424

02

咖啡音
【住】栃木県佐野市新吉水町345
【營】10：00～20：00
【休】週一
【TEL】0283-62-6074

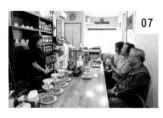

06

Caffé Lumino
【住】東京都江戸川区船堀7-5-1
【營】11：00～19：00
【休】週二、每月第2、第4個週三
【TEL】03-5676-3983

03

椏久里
【住】福島県福島市東中央3-20-2
【營】9：30～19：00
【休】週二、每月第1個週一
【TEL】024-563-7871

07

Caffé Ponte
【住】東京都昭島市玉川町1-11-11
【營】11：30～18：00
【休】週一、週二
【TEL】042-511-3995

| 49 | 岡山 |
| 09 | 廣島 |

| 52 | 53 | 福岡 |
| 54 | 佐賀 |

Kaffee Straße
【住】長野県東筑摩郡朝日村大字西
洗馬1496-5
【營】10：00～19：00，
週三12：00～19：00
【休】週四、每月第3個週五
【TEL】0263-99-3685

UNITE COFFEE
【住】長野県大町市大町4098-4
【營】10：00～17：00
【休】週一、每月第1、第3個週日
【TEL】0261-85-0180

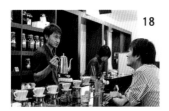

cafe konditorei Reinheit
【住】石川県金沢市田上さくら2-87
【營】10：00～19：00
【休】週四
【TEL】076-222-3262

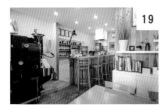

Quadrifoglio
【住】京都府京都市下京区西七条北
東野町27-2
【營】週二～週五11：00～20：00
週六、週日10：00～20：00
【休】週一、每月第2個週二
【TEL】075-311-6781

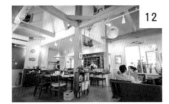

岳山咖啡
【住】宮城県仙台市泉区福岡字岳山
7-101
【營】11：00～18：00
【休】週三、每月第1、第3個週二
【TEL】022-341-3751

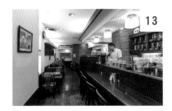

Roaster Cafe Aranciato
【住】東京都世田谷区奥沢4-27-16
【營】10：00～18：30
（咖啡豆販售至 20：00）
【休】每月第1、第3個週日、
不定期公休
【TEL】03-3728-8997

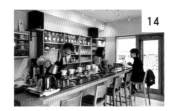

Delecto Coffee Roasters
【住】東京都渋谷区元代々木町10-5
【營】13：00～19：00
（18：30最後點餐）
【休】週三、週四
【TEL】03-5453-1222

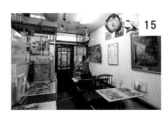

cafe Fuga
【住】東京都東村山市栄町2-8-21
【營】12：30～19：00
【休】週二
【TEL】042-395-2190

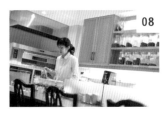

café Weg
【住】大阪府大阪市西区南堀江
2-13-16 勝浦ビル1階
【營】9：30～18：30
【休】週二
【TEL】06-6532-7010

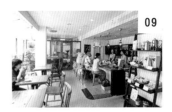

Magdalena
【住】広島県三原市港町1-7-16
シネパティオ1階
【營】10：00～18：00
【休】週三、週日
【TEL】0848-38-7249

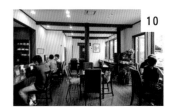

風光舎
【住】岩手県岩手郡
雫石町長山堀切野8-7
【營】10：00～17：00
【休】週四、每月奇數週週五
【TEL】019-693-4151

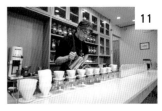

café Brenner
【住】秋田県潟上市
天王字江川上谷地106-9
【營】10：00～19：00
【休】週二
【TEL】018-878-7879

250

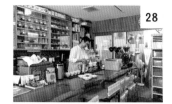

café MINGO
【住】埼玉県さいたま市見沼区
大和田町1-463-101
【營】12:00〜20:00
【休】週三、週四
【TEL】048-686-4380

CAFFÈ BERNINI
【住】東京都板橋区志村3-7-1
【營】13:00〜19:00
【休】週二、週三（週六僅販售咖啡
豆與器具,不提供咖啡）
【TEL】03-5916-0085

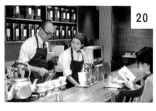

cafe de corazón
【住】京都府京都市上京区
小川通一条上る革堂町593-15
【營】10:30〜18:30
【休】週日、每月第3個週一
【TEL】075-366-3136

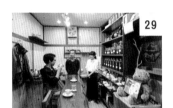

赤富士
【住】静岡県富士市厚原268-5
【營】13:00〜19:00
週六、週日、例假日11:00〜18:00
【休】不定期公休
【TEL】090-1232-2436

花野子
【住】静岡県沼津市今沢383-1
【營】10:00〜20:00
【休】不定期公休
【TEL】055-969-2830

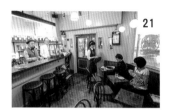

Café des Gitanes 古川店
【住】青森県青森市古川1-1-5
【營】10:00〜18:00
【休】週一
【TEL】017-723-0175

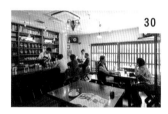

LISARB咖啡店
【住】大阪府高槻市芥川町3-19-3
【營】10:30〜19:00
【休】週四、每月第1個週五
【TEL】072-628-2896

café FLANDRE
【住】岐阜県不破郡垂井町岩手767
【營】10:00〜18:00
【休】週三
【TEL】0584-22-6988

café goot
【住】山形県米沢市金池5-13-1
【營】10:00〜19:00
【休】無休
【TEL】0238-49-8727

ARTHILLS
【住】秋田県鹿角市花輪字明堂長根17-1
【營】11:00〜19:00
【休】週日
【TEL】0186-23-5525

BAHNHOF FACTORY STORE
【住】大阪府大阪市福島区吉野1-14-8
【營】11:00〜18:30
【休】不定期公休
【TEL】06-6449-5075

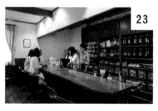

Caffè Giotto
【住】群馬県前橋市元総社町1780-1
【營】11:00〜19:00
【休】週一、每月第1、第3個週二
【TEL】027-252-2402

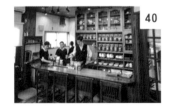

coffee iPPO
【住】宮城県登米市
東和町米谷字南沢156-1
【營】11：00〜19：00
【休】週一、毎月第2、第3個週二
【TEL】0220-42-3060

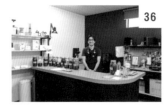

BORDERS COFFEE
【住】長野県長野市吉田2-36-19-3
【營】11：00〜19：00
【休】週五、毎月第2、第4個週六
【TEL】026-263-0027

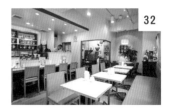

CAFEE CALMO
【住】東京都中央区日本橋箱崎町25-8
【營】平日 8：00〜19：00、
週六 8：00〜17：00
【休】週日、例假日
【TEL】03-6661-2427

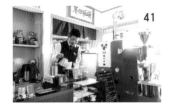

養田咖啡
【住】福島県いわき市
小名浜南君ケ塚町10-30
【營】11：00〜18：00
【休】週日、週一
【TEL】0246-52-0811

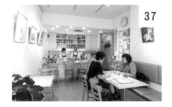

陽光大道
【住】神奈川県横浜市旭区鶴ヶ峰2-62-20
【營】10：00〜19：00
【休】週一（週一若為例假日時延至
隔天）、不定期公休
【TEL】045-744-7017

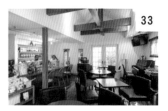

cafe BLESS me
【住】東京都江戸川区瑞江3-16-3
【營】11：00〜19：00
【休】週日、週一、不定期公休
【TEL】03-3677-5223

Cafe Bonne Goutte
【住】群馬県伊勢崎市東本町103-5
【營】10：00〜19：00
【休】週一
【TEL】0270-23-6215

檜皮
【住】静岡県静岡市清水区鶴舞町5-21
【營】12：30〜19：00
【休】週三、毎月第1、第3個週四
【TEL】054-376-5656

Cafe Blenny
【住】千葉県船橋市行田3-2-13-108
【營】12：00〜18：00
【休】週日、週一、例假日
【TEL】047-401-1802

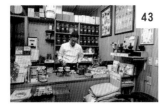

Kaffee rösterei Wecker
【住】静岡県伊東市和田1-7-12
【營】10：00〜18：00
【休】週日、毎月第1個週五
【TEL】0557-38-6173

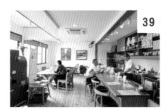

豆茂
【住】三重県伊勢市小俣町湯田80番地
【營】10：00〜18：30
【休】週一
【TEL】0596-64-8935

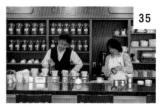

CAFEHANZ
【住】神奈川県横浜市中区根岸町3-143
【營】11：00〜20：00
【休】週四、毎月第3個週三
【TEL】045-625-3922

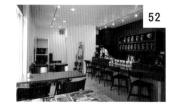

豆香洞咖啡
【住】福岡県大野城市白木原3-3-1
【營】11：00～19：30
【休】週三、每月第2、第4個週四
【TEL】092-502-5033

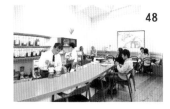

米安咖啡焙煎所
【住】滋賀県守山市守山1-11-12
【營】週一～週四10：00～19：00、
週六、週日10：00～18：00
【休】週五
【TEL】077-535-6369

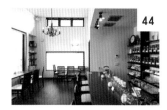

apfelbaum
【住】富山県氷見市上泉493
【營】10：00～18：00
【休】週一
【TEL】0766-54-0678

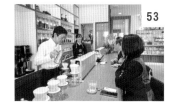

Café Glück
【住】福岡県久留米市日吉町18-48
【營】11：00～20：00
（19：30最後點餐）
【休】週日、每月第2、第4個週三
【TEL】0942-27-7011

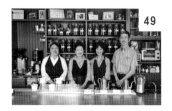

Kaffee Barnack
【住】岡山県岡山市北区青江1-7-22
【營】平日13：00～19：00、
週六、週日、例假日11：00～19：00
【休】週四（例假日照常營業）
【TEL】086-221-2070

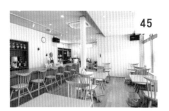

Cafe CROWN
【住】富山県高岡市古定塚9-33
【營】平日 10：00～18：00、
週六、週日、例假日 9：00～19：00
【休】週三、每月一次不定期公休
【TEL】0766-22-6100

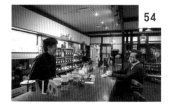

自家焙煎咖啡＆蛋糕與葡萄酒的店
Cafe Elster
【住】佐賀県唐津市北城内6-48
【營】11：00～18：00
【休】週四
【TEL】0955-75-0833

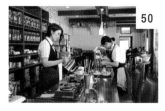

Café Kästner
【住】徳島県徳島市川内町大松255-3
【營】10：00～19：00
【休】週三
【TEL】088-665-7277

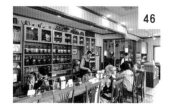

Čapek
【住】石川県金沢市西都1-217
【營】10：00～19：00
【休】週二
【TEL】076-266-3133

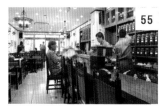

巴哈咖啡館
【住】東京都台東区日本堤1-23-9
【營】8：30～20：00
【休】週五
【TEL】03-3875-2669

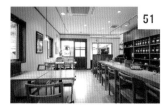

COFFEE FLAG YUSUHARA
【住】高知県高岡郡梼原町梼原1155-6
【營】8：00～19：00
【休】週四、每月第2、第4個週五
【TEL】0889-65-0580

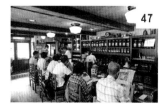

東出咖啡店
【住】石川県金沢市十間町42
【營】8：00～19：00
【休】週日
【TEL】076-232-3399

給今後考慮
開咖啡店的人。
透過開咖啡店，
獲得豐富人生吧！

現在咖啡店再次受到矚目。大型連鎖咖啡店不只在城市地區，在郊外也加強開店攻勢，零售業與服務業附設咖啡店等，其他業種的加入也十分引人注目。另外，開咖啡店作為全新發展的餐飲企業也增加了。這表示，許多業種在艱苦奮戰時，咖啡店在日常生活中是容易使人聚集的場所，它的有利條件更為顯著。

這對於個人經營的咖啡店，或今後打算開咖啡店的個人而言，也是有利的趨勢。與專賣店相比，比較難以理解的咖啡店，不只在年輕世代，也滲透到更廣泛的世代，社會的認知度正逐漸提高。

咖啡店今後的時代，個人經營的咖啡店，如何不與企業經營的咖啡店競爭，並且共存共榮呢？在日本各地誕生的各種個人經營的咖啡店，我希望能有更多咖啡店持續經營下去。為此我能否給予提示呢？

我懷著這個想法，訪問了集團咖啡店。

北起東北的青森，南至九州的福岡，我拜訪了五十幾間店，聽了他們的故事。拜訪集團咖啡店，我感受到、也見到每間店共通的部分。那就是，面對社區，一邊建立關係，一邊與社區共同生存的咖啡店的樣貌。

並且，我也見到了每天透過咖啡店努力的老闆和他的家人，還有員工容光煥發的模樣。這是個人經營的咖啡店的樂趣與美妙之處，同時也是經由開咖啡店獲得豐富人生的人們的故事。

這次，雖然訪問了許多集團咖啡店，不過開店前的理由與資金的籌措，或是規模與地點條件等因人而異，實在是形形色色。有女性獨自開咖啡店，也有夫妻倆或是全家人一起開店。

開店時的狀況百出，有人在原有的土地上新建店鋪，也有人沒有土地，資金也不充裕，在組合式小屋的小店鋪裡，從販售咖啡豆起步。開店地點也形形色色，有人在一無所知的地方開始，也有人回到出生的故鄉開店。就像每個人的長相與個性都不一樣，各自面對的

254

情況也不同。

不過，我在每一間集團咖啡店同樣感受到，透過咖啡店追求豐富人生的人們專注的身影。

當然獲得豐富人生會面對各種苦難，或是許多次的錯誤學習。如同朝向山頂的路線有很多條，沒有任何人都能輕易取得的成功方程式。有的人資金充裕，也有人並非如此。有的人擁有土地等資產，有的人只能靠自己。按照自己置身的情況，自己動腦思考最好的路線，逐一踏實地打好基礎。這才是征服山頂的最佳捷徑。並且，在到達山頂的過程中，可以發現個人經營咖啡店的樂趣與價值。

今後考慮開咖啡店的各位讀者，一起來學習咖啡店的職責吧！讓我們一起透過咖啡店獲得豐富人生吧！

在本書，將訪問的五十四間集團咖啡店和巴哈咖啡館合在一起，取了「獲得豐富人生的55個故事（原書副標題為「カフェ開業で豊かな人生を手に入れた55の物語」）」這個副標題。

這本書裡頭，想必有你心目中咖啡店的參考事例。請務必作為參考，藉由開咖啡店，獲得你的豐富人生吧！

巴哈咖啡館　田口護

PROFILE

田口護

巴哈咖啡館店長。1938年7月北海道札幌市出生。1968年成立巴哈咖啡館。1974年開始自家焙煎咖啡。因考察與指導參訪的咖啡生產國多達40國。另外，主持咖啡教室指導許多後輩。咖啡教室結訓的學員活躍於日本全國各地。此外，曾在SCAJ（日本精品咖啡協會）擔任訓練委員會委員長、會長。撰有多本著作，如獲頒第3回辻靜雄飲食文化獎的《田口護的精品咖啡大全》（積木）、《咖啡飄香100年：咖啡之神田口護的永續經營哲學》、《田口護「Café Bach」咖啡甜點大全》（積木）、《咖啡館開店教科書》（楓葉社）、《Café Bach 濾紙式手沖咖啡萃取技術》（瑞昇文化）等。

TITLE

田口護分享 55 例咖啡館創業成功故事

STAFF

出版	瑞昇文化事業股份有限公司
作者	田口護
譯者	蘇聖翔
總編輯	郭湘齡
文字編輯	徐承義　蔣詩綺
美術編輯	謝彥如
排版	曾兆珩
製版	印研科技有限公司
印刷	龍岡數位文化股份有限公司
法律顧問	經兆國際法律事務所　黃沛聲律師
戶名	瑞昇文化事業股份有限公司
劃撥帳號	19598343
地址	新北市中和區景平路464巷2弄1-4號
電話	(02)2945-3191
傳真	(02)2945-3190
網址	www.rising-books.com.tw
Mail	deepblue@rising-books.com.tw
初版日期	2019年9月
定價	550元

國家圖書館出版品預行編目資料

田口護分享55例咖啡館創業成功故事 /
田口護作；蘇聖翔譯. -- 初版. -- 新北市
：瑞昇文化, 2019.10
256面；18.2 x 25.7公分
譯自：ビューティフルカフェライフ
ISBN 978-986-401-370-8(平裝)
1.咖啡館 2.創業 3.日本

991.7　　　　　　　　　108013929

國內著作權保障，請勿翻印／如有破損或裝訂錯誤請寄回更換

Beautiful Cafe Life
© MAMORU TAGUCHI 2018
Originally published in Japan in 2018 by ASAHIYA SHUPPAN CO.,LTD..
Chinese translation rights arranged through DAIKOUSHA INC.,KAWAGOE.